# 모두를
## 위한
# 미술관,
# 개를 위한
# 미술관

국립현대미술관 다원예술 2020:
모두를 위한 미술관, 개를 위한 미술관
[전시]

장소
국립현대미술관 서울

기간
2020. 9. 4–2020. 10. 4

주최
국립현대미술관

총괄
김준기, 박미화

전시, 퍼포먼스 기획
성용희

스크리닝 기획
김은희

기획 보조
마예니

전시 디자인
최유진

설치·운영
정재환, 이경미, 이길재, 주창하

공간 조성
윤해리

홍보
홍보고객과

그래픽디자인
김은지(개미그래픽스)

자문
설채현, 조광민(수의사), 김수진(법학자)

협찬
현대리바트, 미디어포럼(도그TV)

# 모두를 위한 미술관, 개를 위한 미술관

# 인사말

~~~~~~~~~~~~~~~~~~~~~~~~~~~~~~~~~~~~~~~~~~~~~~~~~~~~~~~~

이 책은 국립현대미술관이 2020년 9월 4일부터 10월 4일까지 진행하는
《모두를 위한 미술관, 개를 위한 미술관》의 일환으로 제작되었습니다.

국립현대미술관 다원예술 프로그램인 《모두를 위한 미술관, 개를 위한
미술관》은 흥미로운 기획이자 다각적인 접근입니다. 사람뿐만 아니라
개도 관객으로 올 수 있는 미술관을 상정하면서 그동안 미술관이 해왔던
여러 프로그램, 즉 전시·퍼포먼스·스크리닝·강연과 토크 등을 다른
방식으로 진행해보고자 합니다.

우리는 지구에서 다른 종과 함께 살고 있습니다. 한국 가구의 30%
정도가 반려동물과 함께 살고 있습니다. 여러 반려동물이 있겠지만
그중에 '개'라는 가족을 우리 미술관에 초대해 봅니다. 우리 미술관은
수년간 "모두를 위한 미술관"이란 제목 아래, 접근성 향상을 위해
다양한 노력을 해왔습니다. 반려동물을 우리의 가족으로 본다면 그들의
접근성을 확보하는 이 시도가 황당하지만은 않을 것입니다. 오히려
현대미술관이기 때문에 가능한 시도일 것입니다. 그것은 현대미술은
늘 사회적 통념을 뛰어넘으며, 미술관은 쟁점과 실천의 장소이기
때문입니다.

이 전시를 위해 수고한 우리 미술관의 성용희 학예연구사를 비롯한
직원들에게 감사의 인사를 전합니다. 이러한 시도와 실천이
국립 기관인 국립현대미술관에서 행해진 것에 대해 조직의 대표이자,
한 일원으로서 자부심과 긍지를 느낍니다.

국립현대미술관 관장 윤범모

# 목차

# 모두를 위한 미술관, 개를 위한 미술관

성용희

국립현대미술관 학예연구사

# 인류세-광장

2019년은 국립현대미술관이 개관한 지 50주년을 맞이하는 해였다. 이를 기념하기 위해 미술관의 세 관, 덕수궁·과천·서울은 한국 사회의 변동과 미술과 사회의 관계를 '광장'이란 주제를 통해 바라본 «광장: 미술과 사회 1900–2019» 전시를 진행하였다. 이 중 서울은 '동시대 광장'을 다뤘다. 전시 기간 중 '광장'을 주제로 세미나가 진행되었는데, 발제자인 사회학자 김홍중 교수는 '동시대-광장'을 말하면서 '인류세-광장'의 필요성과 중요성을 강조했다. '인류세-광장'은 일종의 전환을 요구한다.[1] '인류세'는 노벨 화학상 수상자인 파울 크뤼천(Paul Crutzen)과 수생생물학자 유진 스토머(Eugene Stoermer)가 2000년에 제안한 개념으로 인간이 지구환경에 미치는 거대한 영향에 대한 반성의 촉구이다. '인류세-광장'은 인간 행위의 거대한 지질학적·생태적 영향력 인지와 문제 자각이 선행된 이후 비로소 가능할 광장일 것이다.

    «모두를 위한 미술관, 개를 위한 미술관»은 '광장'의 연장선에서 '인류세-광장'을 상상하는 시도이다. 물론 '광장'을 생각하는 것, 또 다른 '광장'을 그리는 것은 쉽지 않다. '광장'은 늘 거대했고 인간(만)의 산물이었기 때문이다. 나는 지극히 인간 중심적 광장인 미술관에 인간 외 다른 존재인 개를 초청하는 다소 황당한 기획을 제안한다. 일종의 우회나 유머를 통해 거대서사나 그럴싸한 대안에서 살짝 벗어나는 현대미술의 실천을 시도한다.

---

1    이 전환은 여러 의미를 내포하고 있다. 최근 사회과학에서 시작된 다양한 인식론적 전환에 대해서는 이 책 김준수의 글(15쪽)을 참고하라.

# 소중한 타자성

인간 중심의 공간을 다른 종과 공유하는 것은 자연스러운 사회적 현상이 되어가고 있다. 한국 가구의 약 30%는 반려동물과 살고 있으며, 가족이란 이름으로 함께 지내고 있다. 하지만 이러한 가족의 정의와 범위는 집과 같은 사적 영역으로만 국한된다. 한국의 공적 공간에 가족인 반려동물을 데리고 가는 것은 보통 허용되지 않는다. 가족을 데리고 가지 못하는 공적 공간, 나에게는 가족이지만 다른 가족에게는 가족일 수 없는 여러 존재들(타자들) 그리고 어느덧 사회에 팽배한 당연시되는 거부와 반목들. 반려동물에서 시작한 이 이야기는 사회전반(광장)으로 확대될 수 있다.
　　미술관이란 공공장소를 개들에게 개방하는 것으로 프로젝트는 시작한다. 사실 이러한 개방과 환대가 이 프로젝트의 전부라고 해도 과언은 아닐 것이다. 미술관은 언제나 모두를 위한 열린 공간이 되기를 희망하지만, 과연 '모두'는 누구이고, '열린'은 어느 정도까지 가능할까. 이러한 경계짓기, 규정하기는 경계 밖의 존재들인 '타자'에 대한 질문과 '우리'와 사회에 관한 성찰로 이어질 수밖에 없다. 그렇기에 타자(개)는 우리와 사회를 바꾸고 우리에게 성찰할 기회를 제공하는 소중한 존재이다. 우리는 인간이 개를 변화시킨다고 믿고 있지만, 해러웨이(Donna Haraway) 등 여러 분야의 학자들 그리고 개와 함께 지내면서 개를 탐구하는 시민(과)학자들은 인간과 개의 관계는 결코 일방적이지 않다고 말한다.
　　최근 인간과 개의 관계를 언급하면서 애완이라는 단어 대신 반려라는 단어가 많이 사용된다. 이 표현은 낭만적으로 들리지만, 반려는 언제나 쌍방향적이고 양가적이다. 해러웨이는 '반려'를 말하면서 "고통스러운"이란 형용사를 앞에 붙인다. 그녀의 말대로 관계는 다양한 형태를 띠며, 행위는 책임을 요구하고, 위태로운 동시에 단정 짓기

어렵다. 고통스럽지만 "소중한 타자성(significant otherness)", 이것이 바로 우리가 개, 반려종, 타자와 교환하면서 관계에서 형성되는 그 무엇이다.

# 더불어 되기

개와 인간의 관계를 진지하게 대하는 일을 통해 소중한 타자성을 확산시키는 데 작은 보탬이 되길 바라면서 이 프로젝트를 시작했다 (해러웨이는 윤리와 정치를 지칭했고 나는 여기에 예술을 추가한다). 다양한 형식이 혼합된 이 행사는 인간과 개의 관계를 여러 측면에서 살피고, 다루며 만져볼 것이다. 개와 함께하는 이 기획을 단순히 전시나 퍼포먼스라고 부르기는 어려울 것이다. 오히려 미술관을 새로 만드는 과정처럼 보였다. 인간이 아닌 다른 존재를 위한 미술관을 짓는다면 얼마나 많은 사항을 고려하고 결정해야 하는지를 깨닫게 해주었다. 콘텐츠뿐만 아니라, 시설, 규정 등 미술관이 미술관 자신의 모든 것을 다시 검토해야 하는 소중한 기회를 우리에게 제공했다고 말할 수 있을 것이다.

　　미술관 운영이라는 실질적 문제뿐만 아니라 다양하고 복잡한 동시대의 질문들도 마주하게 되었다. 개와 인간의 통약불가능성, (인류세의) 재현과 표상의 불가능성, 인간과 개의 인지와 지각의 차이, 여기서 발생하는 의인화의 욕망 등 다양하다. 그중에서도 가장 어려운 문제는 개를 '위한' 미술관에서 개는 어떠한 존재이며, 미술관은 어떤 공간이고, 개를 '위한'다는 것이 어떤 것인지 우리는 정확하게 알기 어렵다는 것이다. 고민은 계속될 수밖에 없지만 정확한 답에 도달하기 어려울 것이다. '인간 남성' 기획자의 명확한 답이나 정확한 주제를 오만하게 제시하기보다, '자연문화'를 미술관 내에 공구성하고

인간과 비인간이 공존할 수 있는 다양한 계기를 제공하는 것에 의의를 두고자 한다. 개들 덕분에 생태적, 이종적, 문화적, 유전적, 신화적 헤테로토피아가 될 미술관이 "더불어 되기(becoming with)"를 일시적으로 시도하면서 말이다.

## 글의 다원성

~~~~~~~~~~~~~~~~~~~~~~~~~~~~~~~~~~~~~~~~~~~~~~

'코로나19'로 인해 가정의 달 5월로 기획되었던 이 프로젝트가 9월로 일정이 옮겨졌다. 보통은 전시에 맞춰서 나오는 책을 전시 몇 달 전에 출간한다. 단순히 전시와 작품에 대한 설명과 평론을 담기보다는 인간과 비인간의 복잡한 관계나 사회의 단면을 여러 형태의 글을 통해서 이야기해보고자 한다. 단편소설, 에세이, 통계, 수의사의 글이나 법학자의 견해 그리고 작품에 대한 글 등이 담겨져 있다. 이 책이 '가장 인간적인 공간인 미술관에 침입한 개'라는 사회적 현상이 가지는 중층적 의미나, 맥락 그리고 배경을 논쟁할 또 하나의 무대이길 바란다.

# 인류세一

# 광장

# 인간 너머의 세계

김준수

서울대학교 아시아도시사회센터 연구원

**김준수**

연세대학교 사회학과에서 학부와 석사를 마쳤다. 현재는 서울대학교 아시아도시사회센터에서 연구원으로 일하고 있다. 도시화 이론과 정치생태학, 국가론 등에 대한 다양한 이론적, 경험적 사례들을 다룬 연구들을 진행하고 있다. 특히 최근에는 동아시아 발전국가의 자연에 대한 개입과정과 비인간 행위자들로 인해 촉발된 국가의 행위성 변화 과정을 다룬 연구들을 진행하고 있다.

# 인류세의 도래와 전환의 시대

인류세(Anthropocene, 人類世)라는 용어가 이제는 대중적으로도 흔히 알려지기 시작했다. 지질학적 용어로 인간 종의 행성적 영향력을 표명하기 위해 고안된 이 개념이 대중적으로 인식되기 시작했다는 점은 무엇을 의미할까? 또 인류세 논의가 불러온 우리 사회의 모습은 어떤 방식으로 변화하고 있을까? 이 글에서는 인류세 논의가 불러온 다양한 존재론적 전환의 과정과 인간 너머의 세계에 대한 호명이 불러오고 있는 다양한 이론적, 실천적 전환의 과정들을 설명하고자 한다. 이를 통해서 기존의 우리의 인간중심적 사고와 사회적 논의의 재전환 과정의 방식과 그 필요성에 대한 논의를 풀어보고자 한다. 인간 종의 지질학적 흔적의 가능성과 행성적 차원에서 일어나는 영향력의 행사에 대한 논의를 다루는 인류세의 개념 속에는 인간중심주의와 그 한계가 모두 포함된 아이러니한 개념이다.

끊임없이 일어나는 다양한 환경위기와 재난의 형태로 일어나는 도시의 문제들은 우리들의 삶의 방식에 대한 성찰과 존재자 인간 종에 대한 새로운 인식론을 필요로 한다. 이와 같은 새로운 인식론에 대한 논의는 서구 사회과학계를 중심으로 대략 20년 전부터 시작됐다. 인류학자와 지리학, 사회학을 비롯한 사회과학계에서 진행된 논의들이 대부분 인간중심적인 담론 분석에 치중하고 있음에 대한 비판이 시작된 것이다. '인간 너머의 접근(more-than-human approach)'으로 불리는 이와 같은 기조들은 더욱 새로운 이론적, 방법론적, 실전적 접근을 요구하고 있다. 이와 같은 새로운 접근의 호명들은 비슷한 시기 진행된 몇 가지 인식론적 전환들과 그 맥을 같이하고 있다.

먼저, 지리학자들을 중심으로 진행된 '관계론적 전환(relational turn)'은 기존의 공간 개념 속에 전제되어 있는 '고정성'에 대한 비판으로

시작됐다. 공간이란 쉽게 움직이지 않는 것처럼 인식되던 것에서 벗어나 언제나 변화가능하고, 공간을 구성하는 다양한 요인, 가령 행위자, 사회동학 등에 따라 언제든 변할 수 있음을 인식하고, 기존의 고정성에 대한 가정들을 벗어나고자 하는 시도로, 공간이나 사회를 구성하는 다양한 행위자들의 관계성에 따라 그 형태나 작동이 변화할 수 있음을 상정하는 시도이다(Warf, B & Arias, S., 2008). 이와 같은 관계론적 전환은 오늘날에 크게 "새로운 접근"으로 인식되지 않을지도 모른다. 그러나 도시의 건조환경이나 건물, 도로, 인프라 등과 같은 물리적 환경들 역시 그것을 둘러싼 다양한 행위자들에 의해 언제든 재조정 가능한 것이라는 점을 상정해본다면, 우리가 가지고 있는 다양한 고정성들에 대한 환기가 가능할 것이다.

두 번째로, 인류학자들을 중심으로 진행된 '존재론적 전환(ontological turn)'은 기존의 사회과학에서 진행된 '실재론(realism)'과 '구성론(constructionism)'의 구분을 넘어서고자 한다. 사회적 사실 혹은 객관적 사실이라는 것이 존재하는가? 혹은 존재할 수 있는 것인가? 사회는 실재하는가? 개별 행위자들의 합은 그 합과 동질한 것인가? 그 합 이상의 것인가? 과학적 지식들은 실재하며, 그 근원들로 환원될 수 있는가? 이와 같은 질문들은 사회과학자들의 인식론 속에서 오랜 시간 논쟁의 대상이 되어왔다. 동시에 근대적 존재론에서는 자연과 사회, 기술에 대한 철저한 분리의 작업들이 진행되어 왔다. '인간'으로 구성된 사회와 '인간 아닌 것'으로 구성된 자연, 그리고 자연을 언제든 조정하고, 동원할 수 있는 기술이라는 세계관이 근대적 세계관으로 자리잡아온 것이다. 존재론적 전환이란, 결국 이와 같은 이분법적 접근들에 균열을 가하고, 동시에 그 균열들 사이의 관계성에 천착해 그 균열을 다시 봉합하고자 하는 시도이다. '자연-사회', '물질-담론', '도시-농촌' 등과 같은 이분법적 구분을 철회하고, 이들 사이의 상호작동(intra-action)에 주목한다(White, D. F., & Wilbert, C., 2010). 이때 각각의 개념들 사이의 하이픈(-)은 각 개념들이 완성된 총체로써 존재하는 것이 아니라 두

개념들 사이의 상호작동이 서로를 만들어가는 과정임을 강조하기 위해 사용되는 것이다.

결국 인간 너머의 접근(more-than-human approach)은 기존의 사회과학과 환경에 대한 논의들이 지나치게 인간 중심적인 담론으로 구성되어 왔음을 비판하며, 이에 대한 성찰 요구로부터 시작되었다. 우리 사회를 구성하는 다양한 비인간(nonhuman)행위자들과 인간 행위자들의 관계를 환기시키는 이런 시도들을 '물질주의 재전환(materialist return)'으로 명명한 사라 왓모어(Sarah Whatmore)는 비인간 논의가 결코 새롭거나 이질적인 것의 무엇이 아니라 기존에 자연과 사회, 인간과 비인간 등과 같은 이분법적 접근에 너무나 익숙해져 버린 기존의 사회과학 담론에 대한 반성으로부터 시작되고 있음을 주장한다. 이에 따라 왓모어는 비인간 연구의 핵심 전략 4가지를 정의했다. 먼저 왓모어는 기존에 연구들이 담론에만 치우쳐 있던 것을 넘어 실천(practice)의 영역으로 이동하는 것을 강조하고, 의미에 대한 해석을 넘어 느낌이나 감각을 통해 전해지는 정동(affection)의 중요성을 강조한다. 그리고 정체성의 정치와 문화 담론의 구성에서만 집중하던 것을 넘어 지식의 정치(politics of knowledge)의 중요성을 강조한다. 이를 통해 왓모어는 궁극적으로 인간에서 비인간(nonhuman)으로의 인식론적 전환을 주장한다.

결국 이와 같은 '전환'들에 대한 호명이 등장한 이후 사회과학의 연구 분야는 기존의 이분법적 구분체계의 해체와 이를 통한 재결합의 과정이 진행되고 있다. 이를 통해 더욱 새로운 영역의 연구 주제들이 등장했고, 동·식물을 포함한 기술, 자연, 도시, 무기물 등의 비인간 행위성에 관심을 가지게 되었다. 그뿐만 아니라 비인간들의 행위성을 통해 인간들의 "사회", "국가" 체계의 작동 방식에 근본적인 질문들을 제기하기 시작했고, 사회과학의 다양한 개념 속에 자리한 인간중심주의를 해체하고, 개념 속에 인간 너머의 접근을 통한 개념적 재정의를 요구하고 있다.

보다 한국적 맥락 속에서 이와 같은 과정을 살펴보면, 한국은 발전주의(developmentalism) 체제 속에서 사회와 자연에 대한 국가 영역의 대규모 동원 전략이 강력하게 작동해왔다. 발전주의 체제 속에서 진행된 도시화와 산업화의 과정 속에는 국가 영역의 자본에 대한 적극적인 축적 전략과 냉전 헤게모니라는 두 가지 큰 축이 근간해있다. 특히 자연에 대한 동원은 "근대적 과학지식" 이란 방법으로 진행되어왔다. 이와 같은 방식의 자연에 대한 동원 전략들은 다분히 인간과 자연의 관계성에 거대한 비대칭적 관계를 형성시켰다. 언제나 자연은 자원으로서 동원 가능한 대상이었고, 자연을 동원하는 공간과 시간을 인간의 임의대로 조정할 수 있는 것으로 상정되었다. 이때 고려대상은 다분히 인간들의 정치적 판단이었고, 경제적 논리가 작동할 뿐이었다.

이와 같은 자연에 대한 동원 방식들은 궁극적으로 물질의 신진대사과정(metabolic process)에 균열을 만들어내고, 다양한 형태의 문제들을 불러왔다(Foster, 1999). 전 지구적으로 인간 종은 '행성 포식자(earth-eater)'로 자리잡아왔고, 특히 동아시아 발전주의 맥락에서는 단시간에 압축적으로 광범위한 자연에 대한 '포식'을 국가주도로 진행해왔다. 그러나 1990년대를 지나면서 이와 같은 비대칭적, 동원 전략들은 다양한 형태의 환경 위기를 불러왔고, 그 관계성의 재설정이 필요하다는 요구가 시민사회를 통해 제기되곤 했다. 그럼에도 불구하고 언제나 환경문제는 다른 정치적, 경제적, 문화적 요구에 부차적인 문제들로 치부되어왔을 뿐이다.

또한, 앞서 언급한 인류세의 다양한 인식론적, 방법론적 전환의 시대에는 기존에 요구되던 환경 위기에 대한 접근 방식과는 사뭇 다른 접근들이 필요로 한다. 기존의 환경문제들은 인간의 행위를 통한 자연 '오염'의 문제와 이를 통해 일어나는 인간의 '피해'에 초점을 두고, 인간의 행위를 정책적, 행정적으로 규제하는 형태의 대안들이 우세한 접근 방식이었다. 그러나 보다 진지하게 비인간 행위자의 행위성을 인식하고,

인간과 비인간의 관계성이 완성된 주체들 간의 관계가 아니라 서로가 서로를 향해 끊임없이 주체화의 과정을 통해 형성되어가고 있는 '과정의 것'으로 바라본다면, 우리는 국가의 작동 방식이나 정치의 문제에 대해 더 새로운 대안적 접근들을 제시해볼 수 있을 것이다. 구체적인 연구 사례들을 통해 한국에서의 인간 너머의 세계에 대해 살펴보자.

먼저 한국의 발전국가와 동물의 관계성을 밝힌 연구들이 있다. 한국의 발전국가에서 주요 축적 기제로 삼은 아시안게임과 올림픽을 비롯한 크고 작은 행사에 동원된 도시 비둘기들은 국가와 사회에서 그 개체 수를 늘리기 위한 각종 동원 프로젝트들이 진행되어왔다. 특히 비둘기 기르기를 학교 특별활동과 취미생활 권장하는 등의 방식을 통해 사회적 동원 전략을 펼쳤을 뿐만 아니라 국가기구에서 직접적으로 그 개체 수를 늘리기 위한 새집 지어주기 등과 같은 사업들이 진행되었다. 그러나 급격한 도시 성장으로 생겨난 다양한 '틈새 공간'들이 비둘기가 선호하는 다양한 물리적 공간들을 만들어내면서 그 개체 수가 급격히 늘어나는 일련의 과정들이 진행되었다. 궁극적으로 1990년대 후반 이후 비둘기에 대한 사회적 인식이 급변하면서 비둘기는 유해 종으로 규정되고, 정책적 폐기의 과정을 밟고 있다(김준수, 2018). 이와 같은 일련의 과정은 비둘기가 가진 물질성과 인간의 정치적 필요성이 부합하면서 개체 수 증가의 국면을 보여주는 동시에 정치적 필요성이 사라지고선 곧장 폐기되어 버리는 비대칭적 관계성을 단적으로 보여준다.

또한, 최근 유행하고 있는 아프리카돼지열병(ASF)에 대한 국가의 방역 전략들을 검토한 연구에서는 "바이러스의 전파 = 멧돼지의 이동"으로 정책 기조가 자리 잡게 되면서 특정 지역의 멧돼지 이동을 차단하면, 마치 바이러스가 퍼지지 않을 것처럼 방역망을 작동시키고 있지만, 아프리카돼지열병 바이러스가 가진 물질성은 그것을 매개하는 파리, 물, 태풍 등과 같이 다종적(multispecies)인 측면에서 이동하고 있기 때문에 인간이 단순화시킨 생태적 맥락으로 작동하는 방역망 자체를

무력화시키는 과정을 보여주고 있다(김준수, 2019b). 위의 구체적인 연구들이 보여주는 바는 국가와 사회라는 인간의 영역에서 자연을 바라보고 인식하는 방식이 '극단적인 단순화'를 통해 일어나고 있음을 보여준다. 자연 혹은 비인간 행위자가 가진 생태적 맥락성이나 그것과 관계하고 있는 다양한 물질적 차원들의 움직임을 단순화하고, 고정된 것으로 사고하는 방식들이 여전히 국가 영역의 작동방식에서 지배적인 방식임을 보여주고 있다.

이와 같은 과정은 비단 동물만을 통해 일어나는 것은 아니다. 역시 정치적 쟁점이 되는 서울 한강의 하류를 막고 있는 신곡수중보의 철거-존치의 문제에서도 선명하게 드러난다. 강의 작동 방식과 이를 매개하는 다양한 인간-비인간 행위자들이 존재하고 있지만, 더욱 복잡하게 얽혀있는 인간의 정치적 판단의 문제로 결착한 결과, 각기 다른 기관에서 진행한 "과학적 용역 조사"의 결과들이 각기 다르게 나오고 있는 신곡수중보 문제는 결국 과학적 지식, 특히 국가가 추진하는 과학적 조사와 그것에 대한 지식의 생산과정이 결국에서 인간사회에서는 정치의 문제가 되고, 물질의 측면에서는 단순화의 과정을 경험한다는 점을 의미한다(김준수, 2019a). 이와 같은 비인간 행위자에 대한 단순화의 과정은 궁극적으로 인간의 입장에서는 '의도하지 않은 결과'의 형태로 다가온다. 그러나 문제는 이와 같은 의도치 않은 결과들이 점점 더 재난의 형태로 다가오고 위험 경관을 만들어내는 형태로 진행된다는 점이다.

# 인간 너머의 세계와
# 혼종적 자연'들'의 정치

지금까지 살펴본 것과 같이 새로운 전환의 시대에 사회과학은 기존의
인간중심적인 담론분석과 이분법적 접근에 대한 해체 작업을 진행하고
있다. 이와 같은 과정들은 기존의 이론과 개념 속에 새로운 가치가
대두될 필요성을 역설한다. 즉, 기존의 개념 틀로는 더 이상 설명할
수 없는 과정들이 더욱 빈번히 대두되기 때문이다. 특히 우리가
'자연'이라고 하나로 묶어서 불러온 이 개념에 대해 더 다층적인 접근이
필요하다. 일각에서는 '사회자연(socionature)', '도시자연(urbannature)',
'기계자연(technonature)' 등과 같은 용어들이 빈번히 사용되고 있는데,
이는 기존의 두 개념들 사이의 더 이상 구분하기 어려운 현상들을
설명하기 위한 것이다. 그렇다면, 더 이상 '자연'이 아닌 것과 '사회'가
아닌 것이 존재할까? 필자는 다분히 '없다'고 말할 수 있다. 물질들은 서로
정동을 주고받으며, 서로의 행위성에 영향을 받으며 존재한다. 그리고
그 영향관계가 변화하면, 각 주체들은 또다시 그 형태와 행위에 새로운
영향을 끼치게 된다. 인간은 단지 그 모든 과정을 알 수 없을 뿐이고,
지금까지는 별로 알려고 하지도 않았던 것 같다.

　　이미 인간의 무수한 행위들을 통해 다양한 비인간 행위자들이
국민국가의 영토를 뛰어넘어 자유롭게 이동해왔고, 지금 이 순간에도
끊임없이 이동하고 있다. 우리는 단지 우리가 가진 "근대적 과학지식"을
통해 당장 우리에게 '해'가 될 것들에 대한 단편적인 지식을 통해 '적'과
'아군'을 구분하며, 적을 제거하기 위한 제도적, 물리적 수단을 갖추고자
할 뿐이다. 대표적으로 '외래종 지정'과 관련된 논의는 무엇은 지킬
가치가 있는 것이고, 무엇은 제거되어야 할 것인지에 대한 분명한 선을

굿는다(Pearce, 2016). 그러나 비인간 행위자들의 작동은 결코 이와 같이 단순한 형태로 이뤄지지 않는다. 항상 물질과 물질 사이 새로운 관계들을 형성해내고 끊임없이 이동하며, 새로운 형태와 작동 방식들을 만들어낸다.

그렇다면, 문제가 되는 것은 무엇인가? 바로 인간들의 정치가 문제가 된다. 여기서 인간들의 정치란 단순히 권력 게임의 작동을 의미하는 것은 아니다. 물론 정치의 기술을 뜻하는 정치(politics)도 전략적으로 상당히 중요하지만, 보다 근본적으로는 '정치적인 것(the political)'에 대한 문제가 핵심이 된다. 무엇이 정치적인 것이 될 수 있는가? 무엇은 '작은 문제'로 취급되어 정치의 문제가 될 수 없는가? 하는 가치의 문제가 핵심이 되는 것이다. 인간 종 사이에서 인간들 간의 "종"에 대한 구분은 더 이상 '정치적인 것'의 가치문제에서 논의될 필요도 없겠지만, 실제 일상생활세계에서는 여전히 전략적 정치(politics)의 문제가 발생하곤 한다. 그러나 비인간 행위자들에 대해서는 어떤가? 여전히 정치적 논쟁의 대상이 될 수 없는 무수히 많은 인간 외 존재들이 있다. 그렇다면, 이들의 존재 문제와 인간들과 맺고 있는 관계의 성격에 따라 무엇이 '정치적인 것'이 될 수 있을지 경중을 따져볼 수 있는 것일까? 고무적이게도 상대적으로 인간과 친밀한 정동의 영역을 주고받는 몇몇 종과 더불어 정치적 아젠다로 멸종 위기 종에 대한 보호 시도 등은 정치의 문제에 비인간 행위자를 포괄할 수 있는 논의들이 존재한다.

그럼에도 불구하고, 근본적으로 우리는 '정치적인 것'의 개념에 대해 그 범위를 확장할 수 있어야할 것이다. 그뿐만 아니라 우리가 '사회적인 것(the social)'이라고 명명하는 것에서 사회적 존재를 단순히 인간 종으로만 한정하는 문제도 제기될 필요가 있을 것이다. 더욱이는 "인간 중에서도 특정 계급, 인종, 성별 등"만을 상정하게끔 만드는 '공공성(the public)'의 개념 속에는 더욱 적극적인 접근이 요구될 것이다. 인류세에 직면하는 인간 종에 대해서는 항상 생태적 종말과 파멸에

대한 논의가 지배적이다. 그러나 인류세 논의가 불러오는 사회적 자성의 목소리는 단순히 생태적 지평의 확산과 다양한 비인간 행위자들의 개입에 대한 논의뿐만 아니라 궁극적으로 인간 존재와 인간들이 만들어 놓은 다양한 제도와 개념들의 변화를 촉발할 기회를 불러온다. 이 기회를 통해 우리는 인간과 비인간이 함께 살 수 있는 토대를 구축하기 위한 새로운 이론적, 실천적 접근이 필요하다.

**참고문헌**

Foster, J. B. "Marx's theory of metabolic rift: Classical foundations for environmental Sociology." *American journal of sociology*, 105(2) (1999): 366–405.

Pearce, F. *The new wild: why invasive species will be nature's salvation*. Beacon Press, 2016.

Warf, B. & Arias, S. *The spatial turn: Interdisciplinary perspectives*. Routledge, 2008.

Whatmore, S. "Materialist returns: practising cultural geography in and for a more-thanhuman World." *Cultural geographies*, 13(4) (2006): 600–609.

White, D. F. & Wilbert, C. *Technonatures: Environments, technologies, spaces, and places in the twenty-first century*. Wilfrid Laurier Univ. Press, 2010.

김준수. 「한국의 발전주의 도시화와 '국가-자연'관계의 재조정: 감응의 통치를 통해 바라본 도시 비둘기」. 『공간과 사회』 63(2018): 55–100.

김준수. 「한강의 생산 한국의 발전주의 도시화와 인간 너머의 물 경관」. 『공간과 사회』 67(2019a): 93–155.

김준수. 「돼지 전쟁: 아프리카돼지열병(African Swine Fever)을 통해 바라본 인간 너머의 영토성」. 『문화역사지리』 31(2019b): 41–60.

# 개와 인간, 그 기묘한 친척[1]

도나 해러웨이, 『반려종 선언』

최유미
수유너머104

~~~~~~~~~~~~~~~~~~~~~~~~~~~~~~~~~~~~~~~~~~~~~~~~~~~~~~~~~~~~~

**최유미**
KAIST 화학과에서 「비활성기체의 결정안정성에 대한 통계역학적인 연구」로 박사학위를 받았으며
20여 년간 IT회사에서 소프트웨어 개발 작업에 참여하였다. 현재 연구공동체 ‹수유너머104›에서
인간과 비인간의 ‘함께 살기’를 실험하고 공부하고 있다. 쓴 책으로는 『해러웨이, 공-산의 사유』, 논문
「기계와 인간의 공동체를 위하여」, 「인공지능과 함께 되기」, 공저 『우리 시대 인문학 최전선』 등이 있다.

1       이 글은 『해러웨이, 공-산의 사유』(2020, 도서출판 b)에 실린 글을 일부 수정한 것이다.

# 자연문화(natureculture)

도나 해러웨이는 생물학으로 박사학위를 하고, 미국 산타크루즈 캘리포니아 대학 의식사학과와 여성학과에서 과학사와 여성학을 가르치고 있는 페미니스트 과학사학자이다. 우리에게 가장 잘 알려진 그의 글은 「사이보그 선언(Cyborg Manifesto)」[2]일 것이다. 사이보그와 페미니즘을 연결시킨 이 논문은 페미니즘이 기대고 있는 자연과 문화(특히 테크노사이언스)의 이분법적인 경계를 날카롭게 비판했고, 기계에 대한 다른 생각을 불러일으킨 것으로도 유명하다. 이를테면 ‹공각기동대›를 만든 일본 애니메이션의 거장 오시이 마모루는 자신의 영화 ‹이노센스›에서 '자살'한 안드로이드들을 '부검'하는 의사로 '해러웨이 박사'를 등장시켰다. 이 영화에서 해러웨이 박사는 기계를 도구로 여기는 다른 사람들과 달리 '자살'이란 단어를 쓰며 기계와 인간을 하나의 연속성 속에서 다룬다.

『반려종 선언(Companion Species Manifesto)』[3]은 도나 해러웨이(Donna Haraway)의 두 번째 선언이다. 이 선언에서 해러웨이가 포착하는 형상은 보통의 개다. 그가 사이보그에서 보통의 개로 넘어간 것은, 개가 자연과 문화의 이분법적인 경계를 의문시하는 사유에 근본적인 통찰을 주었기 때문이다. 하지만 통상 개는, 인간에 의해 자연으로부터 끌려 나온 종신형의 죄수이거나 아버지(주인)의 명령에 복종하는 오이디푸스적인 존재로 여겨진다. 전자는 구원이 필요한 불쌍한 자이고, 후자는 경멸당해 마땅한 구제불능의 비굴한 자이다.

2  도나 해러웨이, 『해러웨이 선언문』, 황희선 옮김(책세상, 2019), 17–114.
3  Donna Haraway, *Companion Species Manifesto: Dogs, People, and Significant Otherness*(Prickly Paradigm Press, 2003). 인용표시는 본문에서 괄호 속에 페이지를 표시함.

해러웨이는 이를 인간이 자신의 관념을 개에게 투사한 것일 뿐이라고
비판한다.

> 개는 개다. 즉 인간과 의무적이고, 구성적이고, 역사적이고,
> 변화무쌍한 관계를 맺어 온 어떤 생물종이다. 그 관계가
> 각별하게 멋진 것은 아니다. 거기에는 기쁨, 창의력, 노동, 지성,
> 놀이와 함께, 배설물도, 잔혹함도, 무관심과 무지, 그리고 상실도
> 넘쳐흐르기 때문이다. 내가 배우고 싶은 것은 이 공동의 역사를
> 이야기하는 방법과 자연문화에서 공진화의 결과를 이어받는
> 방법이다.(11–12)

인간(남성)이 야생의 늑대를 개로 길들였다는 설화는 '인간적인 너무나
인간적인' 것이다. 서구의 인간학은 인간을 자연에서 태어났지만,
자연을 벗어날 수 있는 유일한 생물종으로 만들었다. 자연을
벗어나는 인간(남성)들의 위대한 이야기가 '역사(his+story)'다. 반면에
동물들은(그리고 여성들과 비서구의 토착민도 포함해서) 자연을
벗어나지 못한 자들이다. 이들은 어머니의 품을 떠날 줄 모르는 어린
것들이거나 혹은 빛나는 문화를 위한 재료이다. 그래서 이들을 향한
인간(남성)의 시선은 정복자의 그것이거나 자비로운 자의 그것이다. 이
두 태도는 아주 상반되어 보이지만 문화 바깥의 존재들을 수동적으로
만든다는 면에서는 동일하다. 자비로운 자의 긍휼한 시선은 상대를
구원받아야 살 수 있는 수동적인 지위로 떨어뜨린다. 요컨대 지배든
자비든 그것을 비인간에게 베풀 수 있는 능력을 가진 자는 오직 문화를
만든 자, 인간뿐이다.

    페미니스트들은 일찍부터 '인간'이라는 예외적인 카테고리를
의문시했다. 특히 에코페미니스트들은 자연을 여성과 동일시하면서
그 행위능력을 강조했다. 하지만 그들은 자연이라는 총체적인 힘을
포착했을 뿐 개별적인 비인간들의 행위능력으로까지 나아가지는 못했다.

이들의 구도는 자연으로 모든 것을 담으려는 것이었고, 이때 인간은 자연의 일부이지 결코 특별한 자가 아니다. 하지만 해러웨이는 이 구도가 자연의 행위능력을 포착했지만, 그 행위능력을 자연이라는 총체성에 부여하고 말았다고 비판한다. 자연의 행위능력을 주장하기 위해 여신을 데려올 필요는 없었다. 현실세계는 자연과 문화의 우위를 다투는 단순한 이분법의 장이 아니다. 그래서 해러웨이는 문제의 장 자체를 바꿀 것을 주장한다. 우리가 탐구하고 개선해야 할 것은 구체적인 관계성이지, 자연과 문화라는 총체적이고 초월적인 것이 아니기 때문이다.『반려종 선언』은 이를 위한 글이다.

해러웨이는 자연과 문화 대신 '자연문화(natureculture)'라는 용어를 제안한다. 자연-문화가 아니다. 자연과 문화는 하이픈(-)으로 연결되어 있지 않다. 자연과 문화는 분리된 채로 서로 교통이 있는 것이 아니라 분리 불가능하다. 자연과 문화의 이분법은 인간만을 의미 있는 행위자로 간주하지만, 자연문화는 지구에 사는 모든 것들이 행위자임을 주장하는 말이다. 에코페미니스트들은 '자연'이라는 추상적이고 총체적인 행위능력을 포착했지만, '자연문화'는 지구에 있는 모든 것들의 행위능력을 긍정하는 용어이다. 함께 사는 비인간들을 인간예외주의에 사로잡혀서 보지 않는다면, 가령 개를 개로 본다면 개가 사람들과 쌓아온 "의무적이고, 구성적이고, 역사적이고, 변화무쌍한 관계"가 드러난다.

해러웨이는 개와 인간이 맺어온, 그리고 맺고 있는 관계성을 탐사하면서 그것을 드러낸다.『반려종 선언』은 개 이야기가 중심이지만, 자연문화에서 행위자는 개만이 아니고, 살아있는 유기체만이 아니다. 이 지구에 존재하는 모든 것들이 서로에게 영향력을 행사하는 행위자라면, 우리의 윤리와 정치는 어떻게 바뀌어야 할까?『반려종 선언』은 자연문화에서 개와 인간의 공동의 역사를 이야기하고 그 공진화의 귀결을 어떻게 계승할지를 생각하고자 하는 글이다.

# 미즈 카이엔 페퍼

~~~~~~~~~~~~~~~~~~~~~~~~~~~~~~~

해러웨이와 함께 사는 개의 이름은 카이엔 페퍼(Cayenne Pepper)다.
그를 예의바르게 부를 때에는 '미즈'라는 경칭이 필요하다. 남아메리카의
매운 고추 이름이기도 한 이 이름은 그의 인간 반려인 해러웨이가
지어준 것이다. 좌파 지식인이자 페미니스트인 그의 인간 반려는 암컷의
이름을 여성스러운 것으로 짓는데 알레르기가 있었을 것이다. 고추는
맵지만 건강에는 좋은 식재료다. 미즈 카이엔 페퍼는 20세대나 거슬러
올라가는 긴 혈통서를 가진 오스트레일리안 셰퍼드(줄여서 오시라고
부름) "순혈종"이다. 사실 차이를 중시하는 페미니스트에게 혹은 좌파
지식인에게 순종견을 키우는 것은 정치적으로 바람직하다고는 여겨지지
않는다. 왜냐하면 순종견애호는 인종주의가 연상되고, 고귀한 인간
혈통이 더 이상 가능하지 않게 된 현대 자본주의사회에서 그 상실을
보상하려는 행위로도 보이기 때문이다. 카이엔의 반려 또한 다르지
않았다.

　　미즈 카이엔 페퍼는 해러웨이의 첫 번째 개 반려가 아니다.
카이엔 페퍼와 함께하기 전까지는 소저너라 불리는 잡종견과 살았고,
롤랜드라 불리는 잡종견과도 함께 살았다. 소저너라는 이름은 19세기
미국 남부의 흑인여성노예였고, 흑인해방을 주도했던 전설적인
페미니스트, 소저너 트루스(Sojourner Truth)에 대한 오마주로
보인다. 미즈 카이엔 페퍼는 몇 년 전에 작고했다. 지금 해러웨이는
신디츄(新地球)[4]라 불리는 대만출신의 유기견을 입양해서 키우고 있다.
신디츄도 잡종이다.

---

4　　신디츄는 신지구(新地球)의 중국어를 영어식으로 발음한 것이다. 어슐러 K. 르 귄의
　　단편소설, 「잃어버린 천국들」에서 신디츄는 지구(디츄)를 떠난 우주선이 5세대의 항해를
　　통해 찾아가는 목적지 행성이다.

물론 순혈종이라는 말을 문자 그대로 받아들여서는 안 된다. 2012년에 작고한 공생생물학자 린 마굴리스(Lynn Margulis)는 모든 생물이 세포수준에서부터 이미 잡종임을 설득력 있게 설명했고[5], 그 후속의 연구들도 이를 뒷받침하고 있다.[6] 개든 인간이든 엄밀한 의미에서 순혈종이란 존재하지 않는다. 그럼에도 오늘날 개의 세계에서는 사역견이든 애완견이든 좋은 혈통이 중요해 지고 있다. 그 때문에 수익에 눈먼 상업적인 브리더들이 많고, 강아지 공장으로 흘러들어간 개는 죽을 때까지 오직 생식만을 강요당한다. 하지만 또 한편으로 순혈종 개는 개와 인간의 사랑의 결실이기도 하다. 이것은 미즈 카이엔 페퍼와 함께 살게 되면서, 해러웨이가 견계를 더 열심히 파고들어서 알게 된 것이다. 견계에는 특정한 품종을 향한 사랑에 헌신하는 브리더들이 있다. 이들은 개의 유능한 능력을 잘 계승시키기 위해 엄격하게 혈통관리를 한다. 개의 전문적인 능력은 그가 직업을 가질 수 있느냐 없느냐를 결정하는 중요한 요소이기 때문이다. 아무리 사랑을 받는다고 해도 변덕 많은 인간의 사랑에 개의 생 전체를 의지해야 한다면, 그 개로서는 대단히 위태로운 일이다. 그래서 해러웨이의 견계의 멘토들은 애완견을 기르는 것에 비판적인 사람들이 많다. 그들은 개들이 사랑의 대상이 되기보다 자신의 일로 존중받기를 원한다.

미즈 카이엔 페퍼는 목양견의 능력을 계승하고 있다. 그의 조상 중에는 로데오에서 소를 모는데 탁월한 기량을 발휘했던 개들이 일곱 마리나 있다. 그 덕에 미즈 카이엔 페퍼는 젊었을 때 스포츠 선수로 왕성한 활동을 했다. 미즈 카이엔 페퍼가 선수로 활동한 종목은 어질리티(agility)라는 개와 인간의 협동 스포츠였다. 어질리티경기는 그 이름이 말하는 것처럼 민첩성을 요구하는 경기인데, 옛날에 탄광의 광부들이 휴식 시간에 개와 함께 하던 놀이가 그 기원이라고 전해진다.

5    린 마굴리스, 『공생자 행성』, 이한음 옮김(사이언스 북스, 2007).
6    Donna Haraway, *Staying with the Trouble* (Duke University Press, 2016), 58–67.

광부들은 탄광의 환기 샤프트를 터널처럼 펼쳐놓고 개가 그것을 통과하도록 하는 경주놀이를 즐겼다. 지금도 어질리티 경기에는 그 기원을 말해주는 터널 통과코스가 있다. 이 경기는 개와 인간이 한 조가 되어, 펼쳐진 장해물들을 민첩하게 통과하면서 결승점으로 들어오는 것을 겨루는 것이다. 터널과 허들, 핀폴과 같은 장해물의 배치는 경기 당일에 펼쳐진다. 인간 파트너는 10분정도 장해물 사이를 걸으면서 경기 계획을 세울 수 있지만, 개는 장해물 배치를 미리 볼 수 없다. 따라서 스포츠 선수인 개와 인간 트레이너의 원활한 소통과 집중이 없으면 잘하기는 어려운 스포츠다. 이 스포츠는 즉흥성이 요구되지만, 훈련을 통해 단련되지 않으면 즉석에서 펼쳐진 장해물들을 처리할 수 없다. "단련을 쌓은 즉흥성"(62) 덕분에 개와 인간의 파트너 게임이 가능해지게 된다.

미즈 카이엔 페퍼는 그의 인간 반려와 함께하는 어질리티 경기에 즐기고 있는 것 같다. 그의 반려도 함께하는 스포츠에 열심이다. 그의 반려는 이미 50대를 넘긴 터라 힘들어서 허덕거리기는 하지만 카이엔과 함께 경기하는 것을 좋아하고, 미즈 카이엔 페퍼가 무엇을 원하는 지를 세심하게 살피고 그것을 얻게 해 주기 위해서 땀 흘리기를 마다하지 않는다. 미즈 카이엔 페퍼에게 가장 즐거운 시간 중 하나는 경기장으로 훈련을 가는 시간이다. 그는 자신의 반려가 경기 연습을 위해 도구를 챙기기 시작하면 바로 낌새를 알아차리고 반려의 뒤를 기쁘게 졸졸 따라다니고, 재빨리 차로 달려가서 문을 열어주기를 기다린다. 그는 생후 12개월부터 자신의 반려와 그의 대자 마코와 함께 경기훈련을 받기 시작했고, 지역 대회에서 우승한 적도 몇 번 있다.

# 반려종

미즈 카이엔 페퍼는 나의 모든 세포를 식민지화한다. 이것은
분명히 생물학자 린 마굴리스가 공생물발생이라고 부른
현상이다. 카이엔과 나의 DNA를 조사하면 우리 사이에 있었던
감염의 증거를 찾을 수 있을 것이다. 카이엔의 침 속에는
바이러스 벡터가 존재하는 것이 틀림없다. 혀를 재빨리 놀리는
그녀의 키스는 저항할 수 없을 정도로 매력적이다. 우리들은
척추동물문으로 분류된다. 하지만 속도, 과도, 목까지도
다르다.(1)

인간을 이루는 세포의 10%만이 인간게놈을 가지고 있고 나머지 90%는
미생물, 박테리아등의 다른 게놈을 가진 세포들이다.[7] 뿐만 아니라
인간 게놈을 가진 세포의 소기관들도 인간의 것이 아닌 별도의 DNA를
가지고 있다. 이는 인간에게만 국한된 일이 아니라 다세포 생물들은
대부분이 비슷한 사정이다. 현대 생물학에서 더 이상 나눌 수 없다는
의미의 개체(individual)라는 개념은 더 이상 유효하지 않다. 개체개념을
기반으로 하는 생물학이 여전히 주류를 차지하고 있지만 생명은 더 이상
개체가 아니다. 생명은 여러 가지 생명들이 켜켜이 얽혀있는 일종의
콜라주임을 말하는 학술논문들이 권위 있는 학술지에 속속 발표되고
있다. 공생생물학자 린 마굴리스는 이를 공생물발생(symbiogenesis)
가설로 설명했다. 이 가설에 따르면, 이 원시지구에서는 제각각 독립적인
생명체들이었던 고세균과 박테리아들이 서로를 잡아먹고 소화불량이

7    Scott F. Gilbert, Jan Sapp and Alfred I. Tauber, "A symbiotic view of life; We have
     never been Individuals," *The Quarterly Review of Biology*, vol. 87, no. 4, Dec (2012).

되는 바람에 함께 살게 되었고, 이런 세포내 공생이 다세포 생물로의
진화를 이끌었다.

해러웨이는 카이엔과 키스를 나누면서 마굴리스를 떠올린다.
그들은 다윈이 계통수의 분기를 표현한 '생명의 나무'에서는 멀리 떨어져
있는 자들이다. 그런데 이들은 원시지구의 박테리아와 고세균처럼
계통수의 가지를 횡단하고 있다. 이들의 육신은 서로 섞이는 중이다.
카이엔은 키스를 통해 해러웨이의 세포에 자신의 반려들인 박테리아를
옮겨 심는다. 이런 일이 가능한 것은 개와 인간이 살아온 그 진화의
시간이 그들의 육신을 계속 변성시켜 왔기 때문일 것이다. 개와 인간은
이런 식으로 육신을 나누고 있다. 육신을 나누어가진 자들을 부르는
말은 친척(kin)이다. 해러웨이는 공생을 통해 육신을 나누고 있는 이런
기묘한 친척들을 "반려종(companion species)"이라고 부른다. 카이엔과
해러웨이는 각자의 육신에 개와 인간이 함께 한 긴 진화의 시간을
이어받은 반려종이다.

우리들의 한쪽은 불타오르는 젊디젊은 신체적 단계의 정점에
있다. 다른 한쪽은 건강하기는 하나 벌써 내리막길이다. 우리들은
함께 어질리티라는 팀 경기를 한다. 그 장소는 카이엔의
선조가 일찍이 메리노양의 망을 보고 있던 곳과 동일한
강제 수용된 선주민의 토지이다. 그리고 그 양은 골드러시로
캘리포니아에 쇄도한 포티나이너즈[8]의 식량으로서 당시에 이미
식민지화되어있던 오스트레일리아의 목축경제로부터 수입되어
온 것이었다. 이런 역사의 모든 층위, 생물학의 모든 층위, 그리고
자연문화들의 모든 층위 속에 있는 복잡성이야말로 우리들의
게임에서 가장 중요한 문제다. 우리들은 다 같이 자유를

---

8    49ers, 캘리포니아의 골드러쉬가 절정을 이루던 1849년에서 나온 말로 금을 찾아 떠나는
     개척자를 말한다

갈망하는 정복의 자식들이고, 백인개척자가 만든 식민지의
산물이고, 그리고 함께 경기장의 허들을 뛰어넘고, 터널을
빠져나간다.(2)

반려종인 이들은 단지 세포만 나누고 있는 것이 아니다. 카이엔은
어질리티 경기의 스포츠 선수이고, 해러웨이는 그의 트레이너이자
경기파트너이다. 그들은 서로 얼굴을 마주하며, 삶을 나눈다. 또한
이들의 반려관계는 역사와도 무관하지 않다. 1849년의 골드러시에
해러웨이와 카이엔의 조상들이 깊숙이 개입되어 있다. 그들의 조상들은
백인 정복자와 그의 파트너로 만났다. 백인들은 미국서부의 선주민들은
내쫓았고, 빼앗은 땅에 메리노 양을 키우는 목장을 만들었다. 그때 함께
한 것이 카이엔의 조상들이다. 반려종의 관계에는 즐거움, 놀이, 풍요만이
아니었고, 끔찍한 폭력과 수탈도 있다. 카이엔과 해러웨이는 그들의
육신으로 이 복잡한 역사를 이어받고 있다. 반려종이 함께 사는 시간은
진화의 시간만이 아니다. 서로 얼굴을 맞대고 한 쪽이 죽을 때까지 함께
하는 세대시간을 함께 살고, 역사의 시간도 함께 산다. 반려종은 이
중첩된 시간들을 함께 살고, 이 중첩된 시간들이 반려종을 만든다.
　　　우리에게 익숙한 말은 반려동물이다. 반려동물은 인간과
함께 사는 동물들이 단지 애완이기만 한 것이 아니고, 인간의 웰빙에
긍정적인 역할을 한다는 의미로 1970년대 미국의 수의학교실에서
만들어진 용어다. 반려종은 반려동물이 의미하는 것을 훨씬 넘는다. 영어
"반려(companion)"의 라틴어 어원은 "쿰-파니스(cum-panis)"로, 빵을 함께
나눈다는 뜻이다. 반려종은 함께 식사하는 관계를 의미하지만 모두와
그렇게 할 수 있는 것은 아니다. 어떤 것과는 함께 밥을 먹을 수 있지만
어떤 것과는 아니다. 그것이 차이를 만든다. 반려종의 중요한 함의 중의
하나는 바로 이 차이이다. 또한 반려에는 성적인 함의도 있다. 하지만
성적이라는 의미를 꼭 이성애적인 섹스로 국한할 필요는 없다. 그것은
여러 섹슈얼리티중의 하나일 뿐이다.

영어에서 반려자를 지칭하는 또 다른 용어는 "중요한 타자(significant other)"이다. 파티의 초대장에 많이 쓰이는 이 말은 둘도 없는 소중한 파트너라는 의미로 주로 자신의 연인이나 배우자, 즉 반려자를 지칭한다. 일상용어인 이 말은 나름의 진실을 내포하고 있는데, 그것은 가장 소중한 자가 혈족일 필요는 없다는 것이다. 미즈 카이엔 페퍼를 자신의 중요한 타자로 여기는 해러웨이는 여기에 또 하나의 진실을 추가하는 것 같다. 가장 소중한 자가 동종이나 동류일 필요는 없다. "중요한 타자"는 '중요한'과 '타자'가 연결되면서 중의적인 의미를 가지고, 서로 사랑하는 자들 사이의 윤리를 함축한다. 사랑한다는 것을 상대에 대해 독점적인 소유권을 확보하는 것으로 오인하는 경우가 흔하다. 하지만 중요한 타자라는 말 속에는 누구의 소유물도 될 수 없는 현저한 타자성에 대한 인정이 내포되어 있다. 상대에 대한 인정과 존중이 전제되지 않으면 진실한 사랑은 불가능하다.

우리들은 금지된 대화를 나누어 왔다; 우리는 입으로 혀로 서로 사랑을 나누어 왔다; 그리고 우리들은 그저 사실일 뿐인 이야기를 하는데 열중하고 있다. 우리는 서로에게 거의 이해하지 못하는 커뮤니케이션을 훈련시키고 있는 것이다. 우리들은 본질적으로 반려종이다. 우리는 상대방을 서로의 몸속에 만들어 낸다. 구체적인 차이에 있어서 서로에게 현저하게 타자인 우리들은 서로의 몸속에 사랑이라 불리는 짓궂은 발달성의 감염을 나타낸다. 이 사랑은 역사적인 일탈이고, 자연문화적 유산이다.(2-3)

# 훈련

해러웨이가 자연문화를 이야기하고, 개와의 로맨스를 이야기하는 이유는 "서로 다르게 물려받은 역사, 그리고 불가능에 가깝지만, 절대적으로 필요한 공동의 미래 모두를 책임질 수 있는, 부조화의 행위주체들과 삶의 방식을 적당히 꿰맞추는 작업"(125)이 필요하기 때문이다. 이를 위해 일차적으로 요구되는 것이 상호적 소통일 것이다. 그러나 그 파트너가 인간과 비인간이라면 인간의 언어는 전혀 도움이 되지 않는다. 인간이 언어가 있다는 사실은 인간을 예외적인 존재로 여기게 만든 큰 이유 중의 하나였다. 그러나 그것은 일방의 주장일 뿐이다. 서로 공통의 소통체계가 없는 사람과 동물이 상대와 소통하기 위해선 일단 소통을 위한 프로토콜[9]을 수립해야 한다. 그것은 서로의 신체와 행동을 세심하게 살피면서 이루어져야 하는데, 당연히 한번 만에 되는 것이 아니고, 고된 훈련이 필요하다.

　　어질리티 트레이너들은 이를 잘 아는 사람들이다. 어질리티 훈련에는 바람직한 행동을 표시해주는 클리커와 간식이 동원된다. 개가 바람직한 행동을 하면 딸깍하고 클리커를 작동시켜주고 간식을 제공함으로써 개에게 어떻게 행동할 것인지를 가르쳐주는 것이다. 포지티브 훈련법이라고 불리는 이 훈련법은, 그러나, 인간 주체가 동물을 철저히 반응기계로만 대하는 방식이라고 비판받기도 한다. 하지만 프로토콜을 수립하기 위해 반응기계가 되어야 하는 쪽은 개만이 아니다. 개가 바람직한 행동을 했을 때 적시에 클릭하고 제때 간식을 제공하지 않으면, 간식을 박스 채 쌓아두어도 개에게 명령을 이해시키기는 힘들다.

---

9　　프로토콜은 복수의 컴퓨터 사이에 데이터 교환을 원활하게 하기 위해 필요한 통신규약을 말한다.

프로토콜 수립에 실패했기 때문이다. 이를 위해 인간 파트너는 개가 정말 좋아하는 간식이 무엇인지 알아내야 하고, '간식 대 행동'이라는 소통방식 이외의 다른 소통의 가능성을 모두 차단해야 한다. 무엇보다 개의 행동에 엄청나게 주의를 집중하고 빨리 반응해 주어야 한다. 타이밍이 전부다!

인간 측도 철저히 반응기계가 되지 않으면 둘 사이에 프로토콜의 수립은 불가능하다. 프로토콜이 수립되지 않으면 소통은 불가능하고, 소통이 불가능하면 훈련은 이루어지지 않고, 훈련이 이루어지지 않으면 함께 할 수 있는 일은 극히 제한적이다. 인간이 개를 스포츠선수로 훈련시킨다면, 개는 인간을 트레이너로 훈련시키는 셈이다. 행동 대 행동으로 이루어진 반응능력은 상대를 책임 있게 대하는 중요한 응답-능력(response-ability)이다. 이렇게 일단 양자 간에 프로토콜이 수립된다면, 창의적인 행동이 가능해진다. 상호적인 신뢰는 1:1의 구체적인 관계로부터, 서로에게 주의를 기울이고, 심신을 바치는 고통스러운 노력으로부터 비로소 만들어진다. "닥치고 훈련!"

## 소화불량의 느낌

『반려종 선언』에서 해러웨이는 개와 인간의 상호 협동의 역사를 이야기함으로써 일방적인 정복의 신화에 맞서고자 했다. 하지만 이들이 협동의 역사를 일구어 왔다고 해도 목줄에 매여서 묶여있는 것은 개이지 인간이 아니다. 그런 엄연한 사실이 내게 소화불량을 유발한다. 권력이 취약한 소수자들을 수동화하지 않는 것은 중요한 일이다. 문제 많은 지금/여기의 이 세상을 만든 책임을, 권력을 쥐고 있는 상대에게 떠넘기게 되면, 도덕적인 편안함을 느낄 수 있을지는 모르겠으나 노예상태를 면하기는 어렵다. 무구한 노예로 살면서 혹시 올지도

모를 구원을 기다리는 것 외에 할 수 있는 일이 없기 때문이다. 그래서 함께했던 협동의 역사, 상호의존의 역사를 기억하는 것은 다른 이야기의 가능성을 연다.

그렇다고는 해도 개와 인간 사이에 불평등한 권력관계는 엄연하고, 평등한 권력관계가 만들어지지 않는 한 권력이 약한 자들의 삶이 취약성을 면하기는 쉽지 않은 것이 사실이다. 이런 이유 때문에 『반려종 선언』이 탐사하는 개와 인간이 함께 일구어온 진화적이고, 역사적이고, 개인적인 이야기들이 감동적이기도 하지만 위화감도 든다. 해러웨이 같은 견주를 만난 카이엔이야 행운을 잡은 것이지만, 알다시피 모든 개들이 그런 행운을 누리는 것이 아니다. 휴가철이나 명절이 되면 어김없이 많은 개들이 버려진다. 차라리 애견을 키우는 것을 허가제로 해야 하지 않을까 하는 생각이 들 정도다. 개가 전문적인 능력을 가진다면, 애완견보다는 삶이 나아지겠지만 은퇴한 후에도 이들이 계속 존중받을 수 있을까?

그러나 애완견 키우기를 금지한다거나, 개에게 일을 시키는 것을 금지하는 식으로 이 일들이 간단히 해결될 수 없다. 그리고 그것은 개들에게도 재앙이다. 아파르헤이트 정책이 시행되던 시절의 남아프리카공화국에서 정치범을 추적하기 위해 북반구의 국가들로부터 늑대를 수입한 적이 있다. 가장 사나운 늑대를 개량시켜서 추적견으로 만들 심산이었다. 하지만 늑대는 습성이 개와는 완전히 달라서 이 프로젝트는 잘되지 않았다. 그즈음에 백인정권도 물러났다. 국가공무원이었던 늑대들은 졸지에 실업자가 되었지만, 남아공에서 거기에 신경 쓸 만한 여유는 없었다. 늑대들은 굶어 죽거나 사냥감의 표적이 되어 대부분 죽임을 당했다. 이 사태는 '동물들은 야생으로'라는 구호가 얼마나 무책임한 말인지를 시사한다. 지금은 민간 셸터가 생태관광을 겸해서 늑대를 돌보고 있다. 물론 순종 늑대만 선별하기에 여기도 소화불량의 느낌은 어쩔 수가 없다.

한쪽이 '누구'가 되었을 때 상대는 반드시 '무엇'이 될 수밖에

없는 반려종의 관계에서는 어떤 실천도 무구하지 않다. 그것이
소화불량을 일으킨다. 그러나 이 소화불량의 느낌을 계속 가지고 가는
것이 중요하다. 해러웨이 말대로 우리는 질퍽거리는 진흙 속에 있지
저 하늘 위에 살지 않는다. 그러므로 누구도 무구한 위치에서 말하고
행동할 수는 없다. 그러나 그 때문에 더 살만한 세상을 위한 윤리와
정치의 모색이 불가능하게 되는 것도 아니고, 폭력이 정당화 될 수
있는 것도 아니다. 소화불량의 느낌은 이제 그만 됐다고 쉽게 정당화의
논리를 만들려는 게으름을 저지하고, 특정한 상황 속의 지식을 보편적
지식으로 주장하는 것을 막는다. 해러웨이의 말대로 반려종들이 서로
번성하는 공동의 미래는 불가능에 가까운 것이 사실이다. 하지만
그것은 절대적으로 필요한 미래이다. 그래서 우리는 적당히 꿰맞추는
작업을 한다. 그러나 '적당히' 할 수밖에 없고, 그것이 소화불량을
일으킨다. 그러나 소화제를 삼켜버리면 '적당히'를 '완전히'로 착각한다.
상대는 결코 그것을 완전하다고 여기지 않는데, '완전히' 꿰맞추었다고
착각하는 것이다. 그것이 어떤 폭력을 부를지는 짐작하고도 남을 것이다.
그래서 소화불량의 느낌을 가지고, 땀 흘리면서 서로를 훈련하고, 매번
실패하지만 꼭 필요한 복수종의 공동의 미래를 위해서 다시 꿰맞추는
작업을 해야 한다.

# 다양성,

# 더불어
# 되기

# 추리작가는 견공(犬公)을 환영합니다.

송시우
소설가

**송시우**
2008년 『계간 미스터리』 겨울호 신인상을 받고 본격적으로 추리소설을 쓰기 시작했다. 『라일락 붉게 피던 집』, 『달리는 조사관』, 『아이의 뼈』, 『검은 개가 온다』, 『대나무가 우는 섬』을 썼다. 『달리는 조사관』은 2019년 OCN에서 드라마로 방송됐다. 『라일락 붉게 피던 집』은 태국에 번역출간되었고, 『검은 개가 온다』는 프랑스에 곧 번역 소개될 예정이다. 「추리작가는 견공(犬公)을 환영합니다」는 『미스테리아』 14호(엘릭시르, 2017)에 수록된 글로 이 책에 재수록하였다.

개를 키울 준비가 됐다고 생각했다. 정확히 10년 전 유기견 두 마리를 입양했다. 몰티즈 종 '덕분이'와 갈색 미니 푸들과 몰티즈의 혼종으로 추정되는 '꼬들이'가 3개월 간격으로 집에 들어왔다. 덕분이는 4년여의 심장병 투병 끝에 작년 말 세상을 떠났고, 꼬들이가 지금 내게 있다.

'내게 있다'는 표현을 쓴 건, 키우고 있다고 말하기가 좀 애매해서다. 꼬들이는 극심한 분리불안이 있어서 곁에 사람이 없는 시간을 조금도 참지 못하고 건물이 벙벙 울리도록 짖어댄다. 데시벨이 엄청 높아서 민폐가 상당하다. 하루 종일 혼자 두면 네다섯 시간을 미친듯이 짖고 늑대처럼 하울링을 한다. 개가 등장하는 내 단편소설을 읽어본 독자라면 작품 안에서 꼬들이의 분신인 분리 불안견을 만나봤을 터다. 꼬들이는 불안이 개로 태어난 개다. 본래 문제가 있어서 버려진 건지, 올림픽 공원에 버려져 배회하던 그날 이후 불안 문제가 생긴 건지는 모르겠으나, 인형 같은 외모에 끌려 덜컥 입양을 한 이래 고난의 행군이 시작되었다.

진심으로 호소하건대, 개는 충분한 준비와 지식과 각오 없이 함부로 입양할 동물이 못 된다. 사람을 무조건 따르고 일방적인 사랑을 표현하는 데 있어 지치거나 노여워하지 않는 대신, 개는 모든 것을 반려인에게 의존한다. 생존 조건뿐 아니라 정서적인 보살핌까지. 충분한 보호와 관심을 받지 못하면 불안과 우울 등 정신 건강 문제를 겪는다. 독립적인 고양이와는 완전히 다른 생물이다.

어쨌든 나는 주어진 업보를 껴안고 고난을 전전한 후, 현재 주중에는 펫시터에게 꼬들이를 맡기고 주말에만 같이 지내는 방식을 유지하고 있다. 그러니까 키운다기보다는 책임지고 있다는 표현이 맞을 것이다. 때로는 책임의 무게가 사랑을 압도할 때도 있지만, 개는 선천적으로 사랑스러운 동물인 만큼 꼬들이도 사랑스럽다. 사람만 옆에 있으면 순둥이도 그런 순둥이가 없다. 명령어를 10개 정도 알아듣고 실행할 만큼 총명하고, 아련한 눈빛 공격으로 음식을 탈취해낼 줄 안다. 기분 좋으면 풍성한 꼬리를 상모처럼 돌려대고, 제 몸을 밀듯이 하여

털썩 안긴다. 세상 어떤 존재도 나를 그렇게까지 반기지는 않는다. 내 외모든 재산이든 별 볼일 없는 능력이든 어떤 조건도 따지지 않고 사랑한다. 개는 자아라고 할 만한 게 거의 없다. 자존심 챙긴다고 마음의 거리를 재고 따지거나 사랑을 감추지 않는다. 변심하는 일도 없다. 개는 다 준다.

　하지만 꼬들이가 꽁꽁 얼린 돼지 등뼈를 이빨로 부숴 남김없이 먹어버리는 모습을 보고 있노라면 손가락이 시큰거린다. 저 아이가 갑자기 마술적 주술에 의해 태고의 야생성을 되찾기라도 한다면? 나는 아마 꼬들이에게 죽을 것이다. 내 손 한 짝 정도는 한끼 식사로 우적우적 먹어치우겠지.

## 개의 능력은 추리소설에서 아주 유용하다.

～～～～～～～～～～～～～～～～

길들여진 반려견, 그것도 소형견만 주로 보아온 사람이라면 상상하기 어렵겠지만, 개의 살상 능력은 실로 뛰어나다. 세계에서 가장 빠르다는 그레이하운드는 최대 초속 18미터로 뛴다. 우사인 볼트보다 2배 빠르다. 개는 색을 거의 구분하지 못하고 심한 근시지만 움직이는 사물의 동선을 정확히 포착하여 잡아채는 능력이 있다. 치악력(이빨의 무는 힘)은 100-200킬로그램으로 성인 남자의 치악력 50킬로그램을 훌쩍 뛰어넘는다. 개는 사냥감의 움직임을 빠른 속도로 쫓아가 급소에 이빨을 박아 넣은 다음, 양옆으로 목을 흔들어 절명시킨다. 아무리 육체적 능력이 뛰어난 사람이라도 무기 없이 맨손으로는 개와의 싸움에서 이길 방법이 딱히 없다.

미스터리 소설의 피해자에게 치명적인 사실이라면 개는 훈련시킬 수 있다는 점이다. 살인자는 자신에게는 순종적인 사냥개, 이를테면 셰퍼드, 마스티프, 도베르만, 핏불테리어, 진돗개 같은 맹견을 조련하여 흉기로 이용할 수 있다(개를 조금 아는 사람으로서 조언하건대 진돗개의 순한 외모에 반해 가까이 가지 않길 권한다. 진돗개는 주인 이외의 타인에게 매우 공격적인 맹견이다). 일찍이 개의 이와 같은 특성에 주목한 코넌 도일은 셜록 홈스가 등장하는 가장 유명한 장편 『바스커빌 가문의 사냥개』(이은선 옮김, 엘릭시르 펴냄)에서, 난봉꾼인 선대 귀족이 황무지의 사냥개에게 물어 뜯겨 죽었다는 비극이 후대에 재현되는 공포를 묘사했고, 노나미 아사는 1996년 나오키상을 받은 작품 『얼어붙은 송곳니』(권영주 옮김, 시공사 펴냄)에서 늑대와 개의 혼종인 늑대개를 살인 흉기로 내세웠다. 원한을 산 사람은 개 키우는 피해자를 조심해라. 특정 상황에서 당신을 죽이도록 훈련된 개와 싸워서 당신이 이길 확률은 없다고 봐야 한다.

　　머리를 조금 더 쓰면 개를 흉기로 이용하는 것을 넘어, 보다 조작적인 트릭에 끌어들이는 것도 가능하다. 살인자가 알리바이를 만들고 있을 동안 개에게 어떤 명령이 도달하게끔 조작한다. 그러면 개가 특정 장치를 이용해 방아쇠를 당기게 만들 수 있다는 얘기다. '훈련 가능성'은 아마도 미스터리 작가가 가장 환영하는 개의 특성이지 않을까 싶다. 개보다 고양이가 더 똑똑할 수도 있지만, 고양이는 인간의 의도대로 행동을 통제할 수 없으므로 고양이의 지능은 추리작가에게 별 쓸모가 없다. 개는 살인을 할 수 있지만 고양이는 어렵다.

　　한편 미스터리 작가가 주목해왔고 앞으로도 주목해야할 점은 개의 뛰어난 감각 능력이다. 개는 시각의 어떤 특성(움직임 포착능력)에서도 인간을 앞지를 뿐 아니라, 후각과 청각 능력에 있어서는 비교하기가 무색할 정도로 뛰어나다. 개의 청력은 인간의 4배에 달하여 반경 10미터 내에서 발생하는 소리의 방향을 가리킬 수 있고 인간에게는 들리지 않는 초음파를 감지할 수 있다. 뭐니 뭐니 해도 가장 탁월한

감각은 후각이다. 개의 후각 능력은 밝혀진 수치만으로도 사람의 100만 배 이상이라고 알려져 있다. 노견을 키워본 사람은 알겠지만, 개는 늙으면 가장 먼저 시각이 쇠퇴하여 아예 시각을 잃는 경우도 드물지 않은데, 앞이 보이지 않아도 제법 자유롭게 다닌다. 예민한 후각으로 공간 정보를 파악할 수 있기 때문이다. 인간은 개의 이런 감각 능력을 진작 알아보고 훈련시켜 장애인 보조, 인명 구조, 마약 탐지, 폭발물 탐지, 범인이나 실종자 추적 등의 목적으로 사용하고 있다.

아마도 애견인일 것으로 추정되는 미야베 미유키는 경찰견 출신인 마사를 화자로 내세워 『퍼펙트 블루』(김해용 옮김, 노블마인 펴냄), 『마음을 녹일 것처럼』(오근영 옮김, 노블마인 펴냄)을 썼다. 탐정 사무소에서 일하는 마사는 청각과 후각을 통해 파악한 정보를 바탕으로 이야기 서술을 주도하고(때론 개의 시선으로 아이러니한 인간사를 관조하는 것도 빠뜨리지 않는다), 필요시에는 직접 현장에 뛰어들어 인명 구조와 사건 해결에 도움을 준다. 경찰견 출신인 만큼 특히 냄새를 통한 추적에 능하고, 늙어서 굼뜨긴 하지만 위급할 때는 격투도 곧잘 한다.

또 다른 쪽으로는 개의 본능적인 특성과 사소한 행동, 개를 키우는 데 수반되는 조건 등이 사건 해결에 우연히 단서를 제공하는 유형의 미스테리 소설이 있을 것이다. 개를 훈련시켜 흉기로 사용하거나 개의 감각 능력을 사건의 핵심에 내세우는 유형이 본격 미스터리 혹은 다크한 분위기의 스릴러에 더 잘 어울린다면, 이쪽은 보다 현실적인 분위기의 생활형 미스터리 소설에 쓰일만하다. 나는 이쪽에 속한다. 데뷔작인 단편 「좋은 친구」에서는 먹을 수 없는 물건을 덥석 삼키는 버릇이 있는 슈나우저를 등장시켜 사건의 단서를 제공하게 했고, 단편 「5층 여자」에서는 분리불안이 있는 닥스훈트를 키우는 독신녀가 개의 행동을 교정하기 위해 취한 조치가 증거가 되는 설정을 만들었다. 「좋은 친구」 발표 당시에는 "과연 개가 그런 것도 삼킬 수 있느냐?" 는 질문을 몇 번 받았는데, 삼킬 수 있다. 최근 친구가 키우는 시츄가 밥을 먹지 않고 설사를 계속하기에 수술을 통해 뱃속에 든 수상한 물건을 꺼냈다.

무슨 물건인지 짐작조차 불가능한 플라스틱 덩어리가 나왔다고 한다. 몇 년 동안 뱃속에 있었던 건지 언제 어떤 상황에서 삼켰는지는 미스터리로 남았다.

비슷하게 참고할 수 있는 개의 본능이나 행동은 이외에도 많다. 산책길에 군데군데 소변을 남기는 습성이라든지, 다른 개를 만나면 다짜고짜 항문 부위를 킁킁거려서 주인을 민망하게 하는 습성, 동거하는 사람과 동물들 사이의 서열을 정하고 철석같이 따르는 습성, 1년에 두 번 돌아오는 발정기에 암컷을 찾아 돌진하는 수컷의 본능 등. 개도 짐승이므로 선험적으로 내장된 종의 본능에 따라 행동한다. 환경에 따라 발생하는 적응 행동이나 문제 행동도 있다. 미스터리 소설에서 이를 어떻게 녹여내서 쓸 만한 것으로 만들지는 결국 작가의 상상력에 달린 것이다.

## 나에게는 나의 몫이

고백하건대, 나도 개가 살인 흉기나 간접적인 살인 도구로 등장하는 으스스한 분위기의 본격 미스터리를 써보고는 싶다. 흉포한 개와 사람의 위태위태한 추적 장면이라든지, 인간이 꾸민 범죄의 진실을 개가 통쾌하게 밝혀내고 위선을 고발하는 이야기라든지, 또는 비정한 환경을 헤쳐나가는 들개의 고독에 대해서도 건드려보면 좋겠다. 기계적이고 복잡한 장치를 고안하여 개에게 살인을 시켜보는 것도 괜찮을 것이다. 비록 작위적이더라도 논리적으로 말만 된다면야 독자를 깜짝 놀라게 할 수 있겠지.

그러나 아마 못할 것 같다.

그건 다른 사람이 하겠지. 신이시여, 제겐 아직 분리 불안을 가진 개 한

마리가 남아 있사옵니다. 불안견의 10년차 반려인으로서 개는 내 생활에 너무 가까이 존재하고 그게 문제다. 앞으로도 개가 내 작품에 등장한다면 아마도, 행동 문제를 겪는 반려견을 키우는 사람의 고단함에 대해서, 개를 키우는 독신자를 쉽사리 관계 기피자로 몰아가는 시선에 대해서, 애견 인구는 늘어가건만 개를 동반할 권리는 당연히 무시되는 현실에 대해서, 동물을 사랑할 여유가 있으면 인류애를 실천하라고 잔소리하는 행태에 대해서(그렇게 잔소리하는 사람치고 정작 선행하는 사람은 못 봤다), 점차 늙고 병들고 죽을 수밖에 없는 반려견을 책임져야 하는 인생의 무게에 대해서, 그 소소하고 비루하고 너절한 현실의 구석에 대해서 쓸 것이다. 개가 사건을 해결하는 데 어떤 역할을 담당한다면 그건 우연에 불과할 것이고, 개의 반려인도 비범한 능력을 가진 명탐정이 아니라 생활감에 전 소시민일 가능성이 크다. 어쩌랴. 그게 10년째 불안견과 위태로운 동거를 이어가고 있으며, 장기간 투병했던 반려견을 잃은 상실감이 아직 남아있는 내가 처한 현실인 것을.

# 충고

온다 리쿠
소설가

번역 : 권영주

**온다 리쿠**
미스터리, 판타지, SF, 호러, 청춘 소설 등 다양한 장르를 넘나들며 특정 장르의 틀에 갇히지 않는
글쓰기로 독자적인 작품 세계를 펼쳐온 온다 리쿠는 국내에서도 이미 『밤의 피크닉』, 『메이즈』,
『구석진 곳의 풍경』, 『초콜릿 코스모스』 등 다수의 번역서가 나와 있다. 『충고』는 온다 리쿠의 단편집
『나와 춤을』(신쵸사[원서], 2012 / 비채[번역서], 2015)에 실린 소설로 이 책에 재수록하였다.

'안녕하세오 신세 만아오 주인님

산책 공놀이 늘 고맙스이다 올여름은 더워서 시원한 시트 조았어오 해마다 더워지는 거 지구 온난화 탓이조 맨발로 바깥을 걷는 것도 해마다 힘들어줍니다

좀 더 이것저것 이야기하고 싶지만 급하니까 생략해오

아주 걱정되오 주인님

실은 주인님한테 위험 닥처오 도망치세오

주인님의 부인 무서워 못된 사람이에오

저는 늘 주인님 안 게시는 곳에서는 차이고 빈 캔 맞고

하지만 주인님 앞에서는 생글생글 생글생글 무서운 사람 주인님 없음 파란 지붕 집 남자 와오 수염 남자 와오 부인과 사이 조아

맨날 주인님 흉봐 사이 조아

계속 시치미 떼고 속여

그런데 요새는 강도인 척 주인님 죽여 장례 사이 조아 도망 의논 둘이서 주인님 못된

아주 걱정되오

밤 초인종 네 번 울리면 강도 파란 지붕 수염 남자

믿어주세오 믿어주세오 주인님

저는 존이에오 개 존이오 현관 시원한 시트 자는 존이에오

어째서 글자를 쓸 수 있는지 이상해오 이상해

저번 달 밤 다들 여행 가고 밤하늘 동그란 큰 원반 제가 멍멍 멍멍 했더니 강한 빛 새하얀 빛 쐬고 말 읽기 쓰기 가능해오

글자 쓸 수 있게 그치만 입에 물고 펜 쓰기 힘들어서 그래도 안절부절못하겠어서

주인님 도망치세오 걱정

믿어주세오 저는 존이에오 주인님의 구두 산책할 때 세모꼴 흠 집 구두 늘 봐오

이번 주 밤 분명 초인종 네 번 울리면'

거기까지 읽었을 때 아내가 불렀다.

"누구 편지야?"

아내는 부엌에서 얼굴을 내밀고 편지 읽는 남편을 의아하게 바라보았다.

남자는 당황해서 편지를 접었다.

"아니, 애들 장난 같아. 제법 공들인 장난이군."

문득 발치를 보니 어느새 애견 존이 뭔가를 호소하는 눈초리로 그를 올려다보며 꼬리를 흔들고 있었다.

"그래, 착하지, 존."

머리를 쓰다듬으려 하자 존은 꼬리를 흔들며 남자의 가죽 구두를 핥았다. 핥는 부분을 보니 그도 모르게 생긴 세모꼴 흠집이 있었다.

부엌에서 아내가 불렀다.

"여보, 잔 좀 내줘."

"……설마."

남자는 고개를 내저으며 부엌으로 걸어갔다.

얼마 동안 꼬리를 흔들며 남자를 지켜보던 존은 이윽고 흠칫 놀라 현관을 돌아보더니 세차게 짖기 시작했다. 남자는 걸음을 멈추고 존을 응시했다.

"왜 그러지, 존?"

"누가 왔나 보네. 당신이 좀 나가줄래?"

"이런 시간에 누구지?"

남자가 현관을 향해 가는 사이에 초인종이 네 번 울렸다.

# 우리나라와 외국의 동물관련법제에서 바라본 인간과 동물의 관계

김수진
인천대학교 법학부 교수

**김수진**
이화여자대학교 법학과에서 학부와 석사를 마치고 독일 쾰른대학에서 법학박사 학위를
받았다. 한국법제연구원에서 2003년, 2004년에 동물법 관련 연구를 하였고, 2014년도에
축산동물관련법제에 관한 소고-「독일의 동물보호와 농장동물사육형태에 따른 법적 논쟁이 우리에게
미치는 영향」을 발표, 2006년부터 인천대학교 법학과에서 행정법을 강의하고 있다.

# 인간과 동물의 관계

인간과 동물의 관계를 어떻게 규정하여야 하는가. 생명체로서의 인간과 동물은 지구라는 공간을 공유함으로써 그 접촉이 이루어진다. 인간과 동물의 관계는 인간중심적이거나 동물중심적으로 이해하는 견해로 나뉜다. 첫째는 인간은 동물에게 적절한 주거 환경의 제공, 책임감 있는 보살핌, 인도적인 취급, (필요한 경우의) 인도적인 안락사 등 동물의 복리와 관련된 모든 것을 제공하여야 하지만, 사회의 이득이 되는 목적을 성취하기 위해서 최대한 인도적으로 동물을 다루어 이용하는 것이 허용된다는 동물복지주의적 견해이다. 둘째는 동물들에게도 인간에게 보장되는 것과 같은 권리(학대와 고통으로부터 보호받을 권리)를 부여하여야 한다고 주장하며, 동물권운동가들은 인간이 동물들을 실험이나 산업에 사용하는 것이 옳지 못하며, 동물들도 인간과 마찬가지로 방해받지 않고 그들의 삶을 살도록 허용되어야 한다고 주장한다.

　　각 개인이 어떠한 입장을 선택하든 자유지만, 다양한 사회구성원들의 이해관계를 조절해야 할 국가는 법률을 통해 하나의 입장을 선택할 수밖에 없다. 이렇게 만들어진 법률은 사회적 합의로서 모든 구성원에게 예외없이 적용되고 분쟁해결의 기준이 된다.

# 외국의 동물보호법의 전개와
# 우리나라 동물보호법의 내용

계몽주의 시대에 들어서 형법에서 동물학대를 처벌하던 것이 동물보호법으로 발전되었다. 동물에게 불필요한 학대를 한 자를 형법을 통해 처벌한 것은 동물을 학대함으로써 다른 인간이 느끼게 되는 평안하지 못함을 야기했고 소유주의 재산에 손해를 끼쳤기 때문이었다. 19세기 중·후반 미국 각 주가 반학대법을 도입한 목적도 동물과의 교류에 있어서 인간본성에 내재하는 악과 무관심의 경향을 비난함으로써 권리에 대한 인도적 고려와 잔인한 생명체의 감정을 깨우치게 함으로써 동물을 보호하는 것이었다. 즉, 동물 그 자체의 보호를 위한 의도가 아니라 인간이 서로에게 잔인하게 행동하지 못하도록 하는 것과 동물을 잔인하게 처우하는 것이 인간에 대한 잔인한 처우로 번질 수 있기 때문에 이를 처벌하려는 의도로 인간중심적 태도였다.

독일의 동물보호법(1972)은 동물의 생명 내지 건재를 보호하려는데 목적이 있고 어느 누구도 합리적 이유 없이 고통을 주거나 상해를 입혀서는 안 된다고 하였다가,1986년 개정에서 동물을 "같이 살아가는 동료로서" 인간이 그들의 생명과 복지를 보호해야 할 책임이 있음을 명시하였다. 시간의 흐름에 따라 인간과 동물의 관계가 새롭게 정의되면서 동물의 학대방지에서 동물의 생리적 보호, 더 나아가 동물의 복지를 다루는 방향으로 발전해 나가고 있고, 법명도 동물보호법(animal protection law)에서 동물복지법(animal welfare law)으로 변화되고 있다.

세계 각국의 동물보호법은 동물이 고통을 느낄 수 있는 생명체라는 것을 인식하고, 인간을 위한 동물의 사용에 있어 인간과 동물의 이익을 형량하고, 인간을 위해 동물을 사용할 경우 인도적인

대우를 해주어야 한다는 동물복지적 입장을 채택하고 있으나, 지각력이 뛰어난 유인원 등에 대해서는 좀 더 강화된 보호를 하여야 한다는 논의가 대두되고 있다.

우리나라의 경우 동물을 오랫동안 가축의 개념과 동일시하였다. 1988년 서울올림픽을 맞으면서 동물보호법을 제정하려는 움직임이 있었고, 마침내 1991년에 총 12개 조문으로 제정된 동물보호법은 선언적 내용만 담고 이를 구체화하는 시행령과 시행규칙도 제정되지 못하였다. 여러 번의 개정시도가 있었으나 동물보호단체와 각 이익집단들간 이해가 분분하여 법개정이 이루어지지 못했다. 2007년에야 26개의 조문으로 첫 번째 전면개정이 이루어졌고, 2020년 3월 총 47개의 조문으로 늘어나게 되었다. 동물보호법은 "동물에 대한 학대행위의 방지 등 동물을 적정하게 보호·관리하기 위하여 필요한 사항을 규정함으로써 동물의 생명보호, 안전 보장 및 복지 증진을 꾀하고, 건전하고 책임 있는 사육문화를 조성하여, 동물의 생명 존중 등 국민의 정서를 기르고 사람과 동물의 조화로운 공존에 이바지함"을 목적으로 한다.

이 법은 모든 동물을 적용대상으로 하는 것이 아니라 "고통을 느낄 수 있는 신경체계가 발달한 척추동물"에 국한된다. 동물을 사육·관리 또는 보호하는 사람은 ① 동물이 본래의 습성과 신체의 원형을 유지하면서 정상적으로 살 수 있도록 할 것 ② 동물이 갈증 및 굶주림을 겪거나 영양이 결핍되지 아니하도록 할 것 ③ 동물이 정상적인 행동을 표현할 수 있고 불편함을 겪지 아니하도록 할 것 ④ 동물이 고통·상해 및 질병으로부터 자유롭도록 할 것 ⑤ 동물이 공포와 스트레스를 받지 아니하도록 하여야 한다.

동물학대의 유형을 열거하고, 이를 위반할 경우 처벌하고 있다. 최근 대법원은 개 농장을 운영하는 사람이 농장 도축시설에서 개를 묶은 상태에서 전기가 흐르는 쇠꼬챙이를 개의 주둥이에 대어 감전시키는 방법으로 잔인하게 도살하였다고 하여 동물보호법위반으로 기소된 사건을 다루었다. 동물학대의 유형으로 동물의 "목을 매다는 등 잔인하게

죽이는 행위"를 처벌하는데, 잔인성은 시대와 사회에 따라 변동하는 상대적·유동적이어서, 개 도살에 사용한 쇠꼬챙이에 흐르는 전류의 크기, 개가 감전 후 기절하거나 죽는 데 소요되는 시간, 도축 장소 환경 등 전기를 이용한 도살방법의 구체적인 행태, 그로 인해 개에게 나타날 체내·외 증상 등을 심리하여야 한다고 하였다. 그 심리결과와 이 사건 도살방법을 허용하는 것이 동물의 생명존중 등 국민 정서에 미칠 영향, 사회통념상 개에 대한 인식 등을 종합적으로 고려하여 사회 평균인의 입장에서 사회통념에 따라 객관적으로 평가되어야 한다고 하여 무죄를 선고한 원심을 파기환송하였다(대법원 2018. 9. 13., 선고, 2017도16732 판결).

　　동물실험은 인류의 복지증진과 동물생명의 존엄성을 고려하여 실시하여야 하고, 실험을 대체할 수 있는 방법(replacement)이 있다면 우선적으로 고려하여야 하고, 필요한 최소한의 동물을 사용하여야 하고(reduction), 실험동물의 고통이 수반되는 실험은 감각능력이 낮은 동물을 사용하고 진통·진정·마취제의 사용 등 수의학적 방법에 따라 고통을 덜어주기 위한 조치를 하여야 한다(refinement). 실험이 끝난 뒤 해당 동물을 검사하여 정상적으로 회복한 동물은 분양하거나 기증할 수 있는데, 2018년 동물보호법을 개정하면서 "만약 회복할 수 없거나 지속적으로 고통을 받으며 살아야 할 것으로 인정되는 경우에는 신속하게 고통을 주지 아니하는 방법으로 처리하여야 한다. 미성년자는 체험·교육·시험·연구 등을 목적으로 동물해부실습을 하게 하여서는 아니된다."는 조항을 신설하여 과거 인간중심적으로 동물을 이용하였던 관행을 변경하고 있다.

　　농림축산식품부장관이 동물복지 증진에 이바지하기 위해 가축이 동물의 본래의 습성을 유지하면서 정상적으로 살 수 있도록 관리하는 축산농장을 인증하는 '동물복지축산농장의 인증'이 동물보호법체계에 포함되어야 하는가에 대한 논란이 있다.

## 민법에 있어서의 동물의 법적 지위 변화

생명유무를 무시하고 동물을 자동차와 같은 물건이라고 볼 경우 어떠한 일들이 발생할 수 있는가. 동물의 소유주는 별다른 제한 없이 동물을 사용하고 수익하고 처분할 자유를 가지게 되어, 동물에게 잔혹한 학대행위를 해도 소유권을 박탈하거나 제한하기도 어렵다. 또한 타인의 잘못으로 인해 동물이 죽거나 다쳤을 경우 그 손해배상액은 그 동물을 산 가격을 넘어설 수 없다. 이러한 문제점들을 지적하며 그러나 생명체를 가진 동물을 물건과 구분해야 한다는 주장이 대두되었다. 오스트리아 민법(1988), 독일 민법(1990), 스위스 민법(2003)은 "동물은 물건이 아니다. 동물은 특별히 법률에 의해 보호를 받는다. 다른 규정이 없는 한 물건에 대하여 적용되는 규정이 준용된다"고 규정하였다. 프랑스 민법(2015)도 "동물은 감성을 지닌 생명체이다. 동물을 보호하는 법률의 한도 내에서 동물은 재산법 제도를 따른다."고 하였다. 그 결과 특별히 법률의 보호를 받는 동물의 경우(주로 반려동물) 다른 사람에 의해 동물이 다쳤을 경우 치료비용이 동물 자체의 가격을 현저히 초과할 경우에도 치료비용을 물어주는 것이 과도하지 않다는 규정을 두었다. 외국의 경우 반려동물소유주가 사망할 당시 반려동물이 상속인이 될 수는 없지만, 반려동물소유주의 재산으로 보살핌을 받을 수 있는 제도뿐 아니라 압류대상에서 제외되는 등의 특별규정들이 마련되어 있다.

우리나라도 2011년 구성된 법무부 산하 제3기 민법개정위원회에서 유사한 내용을 도입할 것을 제안하였으나 아직도 받아들여지지 않고 있다. 그러나 하급심판결에서 애완견을 가족으로 보아 강아지의 교환가격보다 높은 치료비를 지출하고도 치료하는 것이 사회통념에 비추어 인정될 수 있을 만한 사정이 있다고 인정한 사례가

있다. 최근에는 생명있는 동물을 물건과 구별하는 민법을 제정하지 않아 반려동물이 상해를 입거나 죽은 경우 반려동물의 소유자는 교환가치를 초과하는 치료비 등 재산적 손해와 위자료를 정당하게 배상받지 못한다며 헌법소원을 제기한 사례도 있었으나 소송요건을 갖추지 못해 각하되었다(2018헌바221).

## 헌법에 규정된 국가의 동물보호의무

독일기본법은 2002년 기존의 환경보호조항에 동물보호를 삽입하여 "국가는 미래세대에 대한 책임을 지고 헌법질서의 범위 내에서 입법에 의하여, 그리고 법률에 따른 집행권과 사법권에 의하여 자연적 생활기반과 동물을 보호한다."고 규정하여 국가목표조항으로 동물보호를 명시하였다. 이는 종족보호를 넘어서 "생명체를 가진 동료"로 윤리적인 동물보호를 의미하는 것이지 법적으로 인간과 동물의 동등성을 주장하는 것은 아니다. 우리나라도 2018년 대통령헌법개정안에 "국가는 동물보호를 위한 정책을 시행하여야 한다"는 내용이 들어있었다. 현행 동물보호법에 따라 국가는 5년마다 동물복지종합계획이 작성하여야 한다(2020-2024년 동물복지종합계획 수립완료).

## 동물의 이해관계를 인간이 대변할 수 있는가

동물은 인간의 언어로 말하지 못하기 때문에 자신의 권리를 주장할 수 없다. 2003년 도롱뇽이 사는 천성산에 KTX 터널공사를 하게 되자, 도롱뇽의 터전인 천성산의 자연환경이 훼손된다는 우려가 있었다. 이 문제를 해결하기 위해 도롱뇽을 원고로, '도롱뇽과 그의 친구들'이라는 사람들이 모인 단체가 함께 한국고속철도건설공단을 상대로 '천성산 구간 터널 착공 금지 가처분 소송'을 제기하였다. 대법원은 천성산 일원에 서식하고 있는 도롱뇽목 도롱뇽과에 속하는 양서류로서 자연물인 도롱뇽 또는 그를 포함한 자연 그 자체로서는 이 사건을 수행할 당사자능력을 인정할 수 없다고 판시하였다(대법원 2006. 6.

2. 선고, 2004마1148, 1149 결정). 독일은 16개 주 가운데 8개 주에서는 농장동물을 법에서 정한 기준에 적합하지 않게 밀집해서 사육하는 경우와 같이 동물보호법을 위반한 경우 동물보호단체가 일정한 요건을 갖춰 동물들을 대신해 단체소송을 제기할 수 있도록 하고 있다.

# 동물의 쓰임에 따라 적용되는 동물관련법제

동물보호법은 모든 척추동물을 다루고 있지만, 동물의 쓰임에 따라 법률에 의해 그 보호의 범위가 축소될 수 있다. 우리 일상생활에서 무심코 지나쳤던 방사란, 자연란 등 계란 등급제도 축산법령이 적용된 것이다. 반려견에게 목줄을 하고, 배변봉투를 지참해야 할 의무, 공공장소의 출입제한유무에 대해서도 법률에 규정이 되어 공공의 안녕과 질서를 유지하는데 이바지하는 것처럼 동물과 관련한 많은 법령이 우리 일상생활을 지배하고 있음을 새삼 깨달을 수 있다.

## 농장동물의 문제를 다루는 법령
농장동물은 인간이나 동물의 소비를 위해 고기나 우유, 알, 가죽, 털 또는 다른 신체부분이나 생산물을 제공하려는 목적으로 사육되는 동물을 말한다. 과거 농장동물이 동물보호법 내지 동물학대금지법의 적용대상에서 제외되었다. 동물보호법에 따라 소, 돼지, 닭의 경우 불필요한 고통을 받지 않고, 종의 특성에 맞게 살아가도록 되어있지만, 축산법에서 실제 사육환경의 최저기준을 설정하게 되면 축산업자의 이해관계와 충돌할 수 있다. 이와 관련하여 2013년 6월 녹색당,

동물권행동 카라, '생명과 지구를 살리는 시민소송추진모임'은 현 공장식 축산시설에서 숨 쉬는 물건이 돼버린 축산동물을 위해 기존 시설기준을 정한 축산법과 시행령, 시행규칙의 개정을 요구하며 헌법소원을 제기했다.

이에 대해 헌법재판소는 가축사육시설의 환경이 지나치게 열악할 경우 그러한 시설에서 사육되고 생산된 축산물을 섭취하는 인간의 건강도 악화될 우려가 있으므로, 국가로서는 건강하고 위생적이며 쾌적한 시설에서 가축을 사육할 수 있도록 필요한 적절하고도 효율적인 조치를 취함으로써 소비자인 국민의 생명·신체의 안전에 관한 기본권을 보호할 구체적인 헌법적 의무가 있다는 점을 인정하였다. 다만, 가축사육업 허가를 받거나 등록을 할 때 갖추어야 하는 가축사육시설기준은 가축사육시설의 환경이 열악해지는 것을 막는 최소한의 기준이라 할 것이고, 그 규제 정도도 점진적으로 강화되고 있으므로, 축산법에서 정한 시설기준이 곧바로 가축들의 건강상태가 악화되어 결과적으로 청구인들의 생명·신체의 안전이 침해되었다고 보기는 어렵다고 판단하였다. 또한, 국가는 축산법 기타 많은 관련법령들에서 가축의 사육 및 도축, 유통에 이르는 전 단계에 걸쳐 가축의 질병 발생과 확산을 방지하고 가축사육시설을 규제함으로써, 국민의 생명·신체에 대한 안전이 침해받지 않도록 여러 가지 조치를 취하고 있으므로, 해당법령이 국민의 생명·신체의 안전에 대한 국가의 보호의무에 관한 과소보호금지원칙에 위배되었다고 볼 수는 없다고 판시하였다(축산법 제22조 등 위헌확인, 전원재판부 2013헌마384, 2015. 9. 24.).

정부는 지속적으로 축산법 시행령과 시행규칙을 개정하여 왔다. A4 사이즈가 0.06㎡인데, 과거에는 A4용지 반장에 한 마리꼴이었던 면적이 A4 용지당 한 마리로 늘어나게 된 것도, 2018년에는 축산법령을 개정하여 산란계와 종계를 케이지에 사육하는 경우 적정사육면적을 마리당 0.05㎡에서 0.075㎡로 상향 조정했다. 법령을 개정했지만, 기존

농장은 이 기준을 2025년까지 맞추도록 유예되었다. 최근 스타벅스는 제과류에 케이지프리 계란을 사용하겠다고 고지하였다. 유럽연합이 2012년 암탉의 배터리 케이지 사육을 법적으로 금지한 과학적 근거도 바로 케이지 자체가 동물 복지에 근본적으로 심각한 결점을 갖고 있기 때문이었다.

## 반려동물을 다루는 법

일상에서 가장 많이 접하게 되는 동물은 집에서 키우는 개와 고양이 등이다. 우리나라 전체를 보면 4가구 중 1가구는 반려동물을 양육하고 있다고 한다. 외국의 경우 반려견을 키울 때 지켜야 할 의무와 책임에 대한 사회적으로 합의가 이루어진 상태이다. 독일의 경우 개보유와 관련하여 연방에서 통일적으로 적용되는 원칙은 없고, 각 주에서 법률을 제정하고, 그 법률내에서 지방자치단체마다 자신에게 적합한 조례를 통해 개보유세, 개 목줄의무 등을 정할 수 있다. 일반적으로 맹견, 투견에 대해서는 목줄의무, 교배제한 등을 규정하고 있다. 일반적으로 인구가 밀집된 대도시의 경우에는 사람과 동물의 보호를 위해 목줄의무를 부과하고 있고 이를 위반할 경우 질서위반행위로 보아 과태료를 부과하고 있다. 미국의 경우 개물림사고가 일어났을 경우 법률에 따라 개소유주가 피해자에게 손해배상방법과 정도에 대해 규정하고 있다.

현행 동물보호법은 반려동물과 관련하여 등록, 맹견관리, 유기동물처리, 반려동물과 관련된 영업종류에 따른 허가기준과 영업자의 준수사항을 언급하고 있다. 법에서는 절대적 금지조항과 상대적 금지조항의 형태로 규정할 수 있다. 동물보호법은 맹견의 절대적 출입금지구역을 명시하고 있으므로, 일반동물의 출입에 대해서는 법의 공백상태로 보고 일반 사회통념에 따르고 있다. 그러나 반려동물을 키우는 사람의 입장과 그로 인해 불편을 느끼는 사람들의 이해가 조절되어야 할 필요성이 있다. 동물등록, 외출시 인식표부착과 목줄의무 및 배설물처리의무를 위반하는 경우에는 과태료처분이 따른다. 2018년

동물보호법개정에서는 특히 맹견관리의무를 구체적으로 정하고, 2021년부터는 맹견소유자가 다른 사람의 생명, 신체나 재산상의 피해를 보상하기 위해 보험에 가입할 것을 강제하고 있다. 2018년부터는 반려동물의 관리의무를 소홀히 하여 사람을 사망에 이르게 할 경우 3년 이하의 징역 또는 3천만원 이하의 벌금, 상해를 입혔을 경우 2년 이하의 징역 또는 2천만원 이하의 벌금을 부과하도록 벌칙을 강화하였다. 그 외에도 2018년 정부에서 발표한 「반려견 안전관리대책」은 가장 기본적인 매뉴얼로 엘리베이터 등 비좁은 공간에서는 목줄을 2미터로하고, 개의 어깨높이가 40cm 이상일 경우에는 관리대상견으로 외출시 목줄외에 입마개를 할 것을 예정하고 있었는데, 이에 크기에 따라 입마개를 강요하는 것에 대한 반대의견이 매우 커서 아직 시행령, 시행규칙에 반영하지 못하고 있다.

**참고문헌**

김수진. 「애완견관리에 관한 법적 문제」. 한국법제연구원, 2003
김수진. 「동물보호관련법제의 개선방안 연구」. 한국법제연구원, 2004.
두 논문을 기초로 작성하였고 www.riss.kr에서 동물, 법을 키워드로 검색한 법학 관련 논문들을 참조하여 보완하였음.

# 귀여운 개들의 역사

이영준
기계비평가

**이영준**
기계비평가. 저서 『페가서스 10000마일』(워크룸프레스), 『필클링엔: 산업의 자연사』(사월의 눈),
『초조한 도시』(안그라픽스) / 학술공연 «타이거마스크의 기원에 대한 학술보고서: 김기찬에
의거하여»(플랫폼엘 컨템포러리 아트센터) / 전시기획 «전기우주»(문화역서울 284)

# 열하일기의 개

사람이 개를 귀여이 여기며 키운지는 꽤 오래된 일인 것 같다. 이 글은 사람이 개를 귀여이 여긴 아주 짧은 역사를 다루고자 한다. 옛 문헌을 뒤지다 보니 연암 박지원의 『열하일기』에 귀여운 개 얘기가 나온다. 박지원 일행이 선양 부근의 요양성(遼陽省)에 이르렀을 때 어느 집에서 귀여운 개들을 마주치게 된다.

> 탑포(塔舖)에 이르렀다. 일행은 벌써 사관에 들었다. 뒤쫓아 후당으로 들어가니 주인의 수염 밑에서 갑자기 강아지 소리가 들렸다. 나는 깜짝 놀라서 멈칫하니, 주인이 얼굴에 미소를 띠면서 나에게 앉기를 청한다. 주인은 긴 수염이 희끗희끗한 늙은이로 방 안 나지막한 걸상에 오뚝이 걸터앉았고, 방 밖에는 교의를 마주하여 한 할멈이 앉아 있다. 할멈의 품에서도 강아지 짖는 소리가 더욱 사납게 들린다. 그제야 주인이 천천히 가슴 속에서 삽살강아지 한 마리를 끄집어낸다. 크기는 토끼만 한데, 눈처럼 흰 털은 길이가 한 치나 되고, 등은 담청색이고 눈은 노랗고 입 언저리는 불그레하다. 노파도 옷자락을 헤치고 강아지 한 마리를 꺼내어 내게 보이는데, 털빛은 똑같다. 노파가 웃으면서, "손님, 괴이하게 여기지 마셔요. 우리 영감·할멈 둘이서 하는 일 없이 집안에 들앉았으려니 정말 긴긴 해를 지우기가 지루해서 이것들을 안고 놀리다가 도리어 남들의 웃음거리가 되곤 하지요." 나는 "이 개는 어디서 나는 것이오" 물은즉, 주인은, "운남(雲南)서 나는 거랍니다. 촉중(蜀中 사천[四川] 지방)에서도 이와 같은 강아지가 있지요. 이것의 이름은 옥토아(玉兔兒)이고, 저것은 설사자(雪獅子)라 부른답니다. 둘이 모두 운남 산이지요"

하고 주인이 옥토아를 불러 인사하라 하니, 그놈이 오뚝이
서서 앞발을 나란히 추켜들고 절하는 시늉을 하고 다시 땅에
머리가 닿도록 조아리곤 한다. 주인은, "영감, 이미 이 미물을
귀여워하셨은즉 삼가 이걸 드리고자 합니다. 방물을 바치시고
돌아오시는 길에 영감께서 가져가셔도 무방하옵죠" 한다. 나는,
"고맙소이다마는, 어찌 함부로 받으리까."

개를 품속에 품고 있을 정도니 얼마나 귀여이 여겼는지 알 수 있다.
두 마리 개의 이름은 옥토아와 설사자라고 한다. 옥토아는 옥토끼
같은 아이라는 뜻일 게고 설사자라는 말은 털이 눈같이 희어서 눈설
자에다 토끼와 대비되는 풍모를 가지고 있어서 사자라고 한 것일
거라고 짐작해 본다. 오죽이나 개를 귀여이 여겼으면 그렇게 귀한
이름을 붙였을까? 그런데 영감·할멈은 그 귀여운 개들을 생전 처음 보는
길손에게 줘버리려고 한다. 어찌 된 걸까? 아마도 이것은 열하일기가
쓰여진 1780년도 당시 중국에서 개를 귀히 여긴 정도를 보여주는 게
아닌가 싶다. 즉 품속에 넣고 다닐 정도로 귀하게 여기기는 하지만
남에게 줘버릴 수도 있다는 것이다. 이는 오늘날 개를 가족의 일부로
여겨 개주인 스스로 엄마, 아빠라고 부르는 것과는 사뭇 다른 개사랑
방식이라고 할 수 있다. 즉 아무리 귀여워도 개는 개였던 것이다.

## 골목길의 개

현대 한국에서 귀여운 개에 대한 지극한 표현은 1979년대부터
1990년대까지 서울의 달동네 골목의 삶을 사진 찍은 김기찬의 이미지에
나온다. 그의 사진은 『골목안 풍경전집』(눈빛, 2011)에 집대성돼

있으며, 개 사진만 따로 모아서 『개가 있는 따뜻한 골목』(중학당, 2000)이라는 책이 출간되기도 했다. 그의 사진에서 개가 귀엽게 나오는 것은 개의 표정에만 국한한 단순한 일은 아니다. 개들은 항상 골목길 사람들과 아웅다웅 어울리고 있으며(관계), 그들은 서울의 달동네 하층민들이었고(계급) 골목길에는 한국의 메트로폴리스의 발달(도시발달)이라는 길고 복잡한 역사가 얽혀 있었다. 흔히 사람들은 김기찬의 사진을 휴머니즘과 노스탤지어로 보는 것 같다. 그러나 내가 보기에 그것은 휴머니즘의 문제도 아니고 노스탤지어의 문제도 아니다. 오히려 인간 아닌 것들(도시개발의 역사와 구조의 변천, 그런 변천이 일어난 시간의 축)이 더 무겁게 깔려 있으며 도시개발로 인한 주거지의 파괴와 하층민들의 강제이주는 지금도 일어나고 있는 일이기에 노스탤지어로 볼 문제는 아니다. 김기찬이 주로 사진 찍던 중림동, 도화동, 행촌동 등 달동네의 골목길들은 다 사라지고 아파트가 들어서 있는 완전히 다른 도시구조를 갖추게 됐다. 골목길은 한국전쟁이 끝나고 돌아온 피난민들이 산비탈에 무허가로 집을 지으며 달동네를 이루게 됐고, 나중에는 재개발이라는 이름으로 거대자본에 의해 식민지화되어 파괴되는 고통스러운 역사를 가지고 있는 곳들이다. 개들의 귀여운 모습은 그런 역사적 프레임 속에 들어 있다.

　　김기찬의 사진에 등장하는 개들은 하나같이 잡종 똥개들이다. 1970년대까지 골목길에 살았던 필자의 기억으로는 골목길 개들의 이름은 하나같이 해피, 메리, 쫑이었다. 요즘같이 개에게 다양한 이름을 붙여주던 시절이 아니었다. 요즘같은 사료는 없었고 대개는 밥에다 적당히 이것저것 섞어 먹였다. 골목길 개들은 그렇게 개같이 크면서도 골목길 사람들과 잘 어울려 지냈다. 아이들은 귀여운 강아지를 인형처럼 품에 안고 다니며 예뻐했지만 대체로 개들은 개취급을 받았다. 그저 골목길에 걸맞게 살았다. 그렇게 귀히 여기지 않았던 개들이었지만 김기찬은 그 모든 디테일을 놓치지 않고 사진 찍었다. 사람들의 생생한 표정과 공동체적 정서, 골목길의 구조와 질감, 개들의 생김새 등

골목길에 있는 무엇 하나 놓치지 않았다. 그는 골목길 사람들이 길바닥에
남겨 놓은 발자국 하나, 계단이 무너져서 시멘트로 대강 이겨 붙인 자국
하나도 소중한 삶의 기록으로 보았다. 그래서 그의 사진은 골목길에 어떤
디자인이 있는지 잘 보여준다. 그것은 디자인 없는 디자인이다. 골목길의
담벼락도, 계단도, 대문도 그 누구의 디자인도 아니다. 그저 되는 대로
그때그때 땜질하듯이 만들어낸 공간이다. 거기에 디자이너가 있다면
오랜 세월 골목길을 오간 사람들의 발길과 그것을 매만진 손길이 있을
뿐이다. 골목길의 개들도 마찬가지였다. 아무도 개를 매만지지 않았으며
그저 밥 줘서 풀어놨을 뿐이다. 그래서 고도로 인간화된 오늘날의 개에
비하면 당시의 개는 그저 자연스럽게 개같다.

　　　오늘날 개에게 적용되는 많은 개념이 당시에는 없었다. 반려견,
애견미용, 개사료, 분리불안, 우울증 같은 단어들은 존재하지 않았다.
개를 사진 찍는 풍습도 존재하지 않았다. 비싼 필름을 껴야 사진을 찍을
수 있던 당시 개는 사진의 대상은 아니었기 때문이다. 개가 일반인들의
사진의 집중적인 피사체가 된 것은 전적으로 디지털 덕분이다. 그래서
디지털 사진이 나오기 전 비싼 필름을 써가며 골목길의 사람들과 개를
사진 찍은 김기찬의 행위는 참 각별한 것이었다. 골목길 개들의 귀여움은
무엇보다도 김기찬의 시선 속에서 빛이 난다고 할 수 있다. 생전에 뵌
김기찬은 성격이 온화하고 부드러운 분이었다. 그런 성격이 투사돼서
그런지, 그의 사진에 나오는 사람들과 개들은 하나 같이 밝고 따스한
모습들이다. 막걸리 먹다 싸우는 할아버지들의 모습조차 정겹다. 어차피
대수롭지 않은 얘기로 싸우는 걸테니 말이다. 남진이 최고다, 나훈아가
최고다 뭐 그런 거로 싸우지 않았을까 싶다.

　　　김기찬의 개사진 중 1등을 꼽으라면 나는 바둑판을 지켜보는
강아지 사진을 꼽고 싶다. 따스한 햇볕이 쬐는 한옥 마루에서 두 남자가
바둑을 두고 있는데 어린 강아지가 얌전히 앉아서 바둑판을 보고 있다.
마치 바둑의 수를 알고 있다는 듯한 표정이다. 요즘에야 인터넷과
티브이에 유명한 천재견들이 많이 나오지만, 이 사진 속의 강아지는

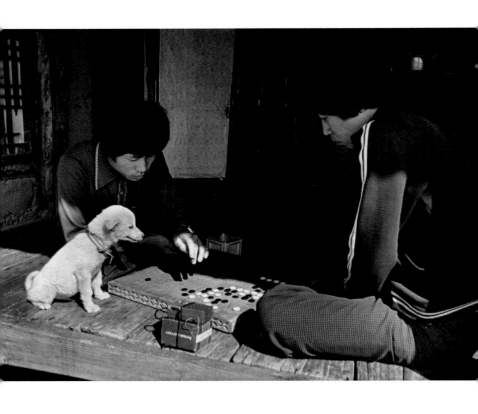

‹서울 홍은동 1980›
사진: ⓒ 김기찬

천재견 같아 보이지는 않는다. 동그란 머리가 쓰다듬어주고 싶게
생겼다. 그런데 좀 꼬질꼬질하다. 당시 골목길에서는 개를 목욕시킨다는
사치스러운 개념은 존재하지 않았기 때문이다. 개는 개일 뿐인데 왜
목욕을 시키나. 그렇다고 사진에서 개가 주변화돼 있지 않다. 대개
사진을 찍다보면 중요한 것은 부각하고 덜 중요한 것은 주변화시킨다.
작게 나타낼 수도 있고 구도상 가장자리에 배치할 수도 있고 아웃포커스
시킬 수도 있고 주변화하는 방법은 많다. 그런데 김기찬은 그의
사진에서 절대로 개를 그런 식으로 취급한 적이 없다. 그는 골목길의
모든 디테일에 눈길을 주어 어떤 것도 주변화하지 않았다. 나는 그가
평생 찍은 사진들을 다 봤는데 아웃포커스 된 것이 하나도 없다. 항상
조리개를 조여 디테일들을 다 살렸다. 도시개발에서 주변화된 사람들이
골목길 사람들인데 사진에서마저도 주변화된다면 너무 슬프지 않은가?
그 덕에 그저 개같은 취급받으며 살아가는 골목길 개도 김기찬의
사진에서는 주인공 취급을 받는다. 그 덕에 귀여움이 더 두드러지는
것이다.

　　또 다른 귀여운 개 사진은 구도, 빛, 셔터찬스, 인물과 개의 표정
등 모든 것이 완벽한 장면이다. 어린 은주가 햇살이 쏟아지는 골목길
계단을 강아지를 어깨에 얹고 뛰어내려온다. 은주의 표정에도 강아지의
표정에도 꾸밈없는 행복감이 가득하다. 마지막 계단에서 폴짝 뛴 은주의
두 다리는 공중에 떠 있다. 이른바 결정적인 순간이다. 골목길의 계단은
세월의 무게 때문에 이리저리 패여서 남루하지만, 역광을 받아서 그
실루엣에 조형적 리듬감이 가득 차 있다. 어린 은주는 그냥 계단을
뛰어내려오는 것이 아니라 골목길 사람들이 오랜 세월 밟고 지나간 그
시간의 무대를 뛰어내려오고 있었던 것이다. 그 계단은 시멘트로 된
무생물이 아니라 세월 속에 나고 자라서 변화하는 생물체 같은 생기로
넘쳐난다. 마침 밝은 햇살이 그 생명력을 드러내고 있다. 골목길 사람들은
그 계단의 이용자가 아니라 같이 살아가는 동반자들이다. 은주도 물론
동반자다. 골목길에서는 사람도 개도 길의 구조물도 다 평등했다. 누가

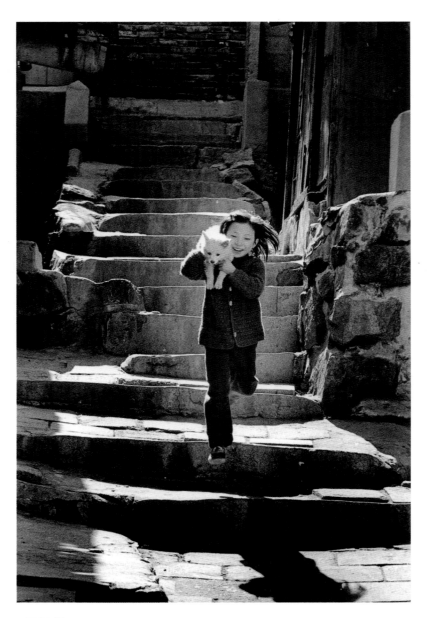

‹서울 중림동 1976›
사진: ⓒ 김기찬

누구를 이용하고 지배하는 관계가 아니었다. 김기찬의 사진은 그런 사실을 여실히 보여주고 있다. 이 장면은 아마도 김기찬의 사진 중 가장 아름다운 것이 아닐까 싶다. 이 사진 속의 강아지의 귀여움은 그런 골목길 공간의 시간성과 어린 은주의 건강함, 아직은 미세먼지라는 것이 세상을 짓누르기 전의 밝은 햇살의 조화에 의해 탄생한 것이다. 김기찬은 무려 26년의 세월을 건너뛰어 아기엄마가 된 은주를 다시 사진 찍었는데 은주는 여전히 어릴 적 미소를 간직하고 있었다. 다만 강아지 대신 아기를 업고 있을 뿐이지만 어릴 적 강아지를 보듬던 그 마음으로 아기를 보듬고 있을 것 같다.

　　　이 사진을 보면 볼수록 궁금증도 더 고개를 들었다. 도대체 귀엽다는 것이 무엇일까? 개가 귀여운 것은 인간에게 종속돼 있기 때문이다. 개는 주인에 대한 충성과 복종을 삶의 미덕으로 삼는 존재다. 그것은 강인하고 영리한 진돗개에서부터 잡종똥개에 이르기까지 공통된 속성이다. 개는 권력에 종속돼 있다는데서 삶의 보람을 찾는 존재이기 때문에 귀여울 수밖에 없는 것이다. 귀여움이란 자신보다 강력한 존재 앞에서 자신을 낮추며 아양 떠는 모습이기 때문이다. 그것을 장애라고까지 표현한 이도 있다. 권유리아는 귀여움을 장애상태와 연결짓고 있다. "귀여움은 미와 그로테스크의 경계에 걸쳐 있는 대단히 불균형한 감정이다. 귀여움은 기형적인 존재가 놓여 있는 장애상태를 전혀 다른 성격의 판타지의 형태로 인지되는 독특한 감정인 것이다. 작고 무기력한 존재가 전적으로 자신의 보호 아래 있다는 생각이 황홀감으로 바뀔 때 귀여움의 판타지가 작동한다. 미성숙한 것을 아름다움으로 긍정하려는 마음의 준비가 있기 때문에, 일단 귀여움이라는 단어가 개입되면 대중들은 금방 황홀감에 빠져 귀여움의 결핍상황을 인지하지 못할 뿐이다."[1] 그런데 권유리아가 다루는 귀여움은 일본으로부터 유입된 캐릭터 문화에 기초를 두고 있는 것이다. 그 자신도 귀여움이

---

1　　권유리야, 「귀여움과 장애, 기형적인 것의 향유」, 『한국문학논총』 제79집(2018. 8): 35.

일본으로부터 비롯된 것임을 인정하고 있다. 헬로 키티나 도라에몽의 귀여움과 골목길 개들의 귀여움은 차원이 다른 문제. 그의 분석은 포스트 골목길 개들에게 해당하는 문제인 것 같다.

## 아파트의 개

골목길이 재개발되어 아파트가 되는 과정은 김기찬에게는 고통스러운 것이었다. 그가 골목길을 그렇게 좋아하고 찍었던 이유는 골목길에서 어릴 적 고향을 봤기 때문인데 그 골목길이 파괴된다는 것은 고향이 파괴되는 것이었기 때문이다. 그 순간에 대한 회상에는 짙은 멜랑콜리가 배어 있다.

> "도화동 최후의 날이 시작됐다. 재개발. 모두 뜯겨 나갔다. 할머니집도 예외는 아니었다. 몇그루 이름 모를 꽃만이 남아 있었고 할머니는 보이지 않았다. [...] 자주 찾아다니던 마포구 도화동 골목을 오르고 있었는데 그날은 웬일인지 날씨답지않게 골목이 스산해 보였다. 골목 초입에 연탄가게 빈지문도 닫혀 있고 배불뚝이 아저씨네 구멍가게도 굳게 닫혀 있었다. 전신주의 전선도 끊어져 흉하게 늘어져 있었고 세입자의 생존권을 보장하라는 벽보가 반쯤 뜯어져 바람에 너풀거리고 있었다. 아하 재개발, 모두 떠나버렸구나. 그렇게 떠들썩하던 골목길이었는데... 갑자기 두려움이 엄습해 온다. 온몸이 경직된다. 뒤도 돌아보지 않고 용산 쪽으로 탈출하고 있는데 뭔가 또 발목을 잡는 것 같다. 머리칼이 쭈뼛 선다. 헝클어진 카세트 테이프가 발목에 걸려 길게 끌려온 것이다."(김기찬의 회상 노트 중에서)

자신이 그렇게도 사랑했던 골목길을 탈출했다는 말은 읽는 입장에서도 고통스럽게 느껴진다. 그 파괴 속에서 골목길 사람들은 뿔뿔이 흩어지고 개들도 어디론가 흩어진다. 그 자리를 대신 차지하고 들어선 것은 다른 패러다임의 개들이다. 결국 개들이 귀여웠던 것은 골목길이라는 환경이 있었기 때문이었던 것이다. 골목길이라는 프레임이 사라지자 개들의 귀여움도 사라진다.

골목길 이후의 개는 아파트 개로 넘어간다. 그리고 개의 귀여움은 소비되는 상품의 귀여움으로 바뀐다. 마트에서 파는 개들은 브리드가 분명하며 작고 하얀 종들이지 계통도 불분명한 잡종똥개나 크고 무서운 셰퍼드나 핏불은 아니다. 반면 골목길의 개는 소비와 상관없는, 개가 소비산업의 테마가 되기 이전의 존재들이다. 아파트 개의 중요한 특징은, 인구가 줄어들면서 같이 살 사람이 필요해지자 사람 대신 들이기 시작한 존재라는 점이다. 그래서 애완견이란 말 대신 함께한다는 의미에서 반려견이란 말이 등장한다. 예전에 사람들은 반려자와 함께 살았는데 가족도 해체되고 반려할 사람이 없으니 개를 사람 대신 들이는 것이다. 이런 사정에 대해 권유리아는 다음과 같이 말한다. "반려동물의 급증은 우연이 아니라, 인구 절벽사회의 필연적인 등장이다. 고령화, 개인화, 사회 유대관계망의 파괴, 상품시장의 축소와 매출부진, 그리고 교육, 정치, 경제, 문화 등 인구수 급감으로 인한 사회공백을 동물을 통해서 메우려는 것이다."[2]

포스트 골목길 시대에 맞추어 개들은 대형 마트에서 판매되기 시작한다. 한국 최초의 대형마트는 1993년 문을 연 창동 이마트인데, 딱 이 시기가 김기찬의 골목길이 파괴되고 그 자리에 아파트들이 들어서기 시작한 무렵이다. 아파트개들은 엄청난 개산업의 일부이다. 그것은 다른 동물들의 종마저 산업이 집어삼킨 역사의 일부이다. 요즘은 말산업이라는 말도 흔히 쓰이는 거로 봐서는 앞으로는 뱀산업, 참매산업,

---

2    같은 책, 50–51.

고래상어산업 등 희귀한 동물종들도 산업에 포섭될 날이 올 것 같다. 하긴 일본의 어느 유명한 수족관에서는 고래상어가 가장 인기 있는 전시품이고 다양한 고래상어 캐릭터들도 팔리고 있는 만큼 고래상어는 이미 산업의 일부가 돼버렸다. 산업의 일부가 된 아파트개들은 골목길 개들은 걸리지 않던 갖가지 세련된 질병들을 얻기 시작한다. 분리불안, 우울증, 갖가지 공포증이 그것이다. 그에 맞춰 그런 증상을 치료해주는 온갖 전문직이 나타나고 그런 전문직을 다루는 방송 프로그램도 생겨난다. 개산업의 저변이 상상할 수 없을 만큼 넓어지는 것이다. 아파트 개의 귀여움은 그런 산업이 길러낸 가치 혹은 감정이다. 그것은 결국은 개를 돌보는 생체권력의 문제로 넘어간다. 아파트 개의 귀여움도 생체권력이라는 프레임 안에서 나타나는 가치이다. 그에 대해 사회학자 김홍중은 다음과 같이 말한다.

> "귀여움이란 전형적으로 강자가 약자에게 느끼는 감정이다. 그것은 성인이 아동에게, 부모가 자식에게, 그리고 인간이 (특정) 동물에게 느끼는 감정이다. 귀여움을 주는 대상들은 육체적으로는 작고, 앙증맞고, 뒤뚱거리는 가령 포유류의 새끼이며, 정신적으로는 자신보다 어리며, 적절하게 의존적이며, 또한 호감 어린 애교나 교태를 보여주는 그런 존재들이다. 그리하여 귀여움의 감정은 그 대상들을 돌봐주고, 먹여주고, 사랑해 주고, 보듬어주고 싶은 마음을 촉발시킨다. 귀여운 존재와 귀여워하는 존재 사이에는 엄밀하게 말하자면 극복할 수 없는 힘의 불균형이 개입한다. 강한 자의 상징적, 물질적 권력에 포섭된 것, 지배된 것, 길들여지거나 사육된 것 혹은 정복된 것들이 귀여움의 대상이 된다."[3]

3    김홍중, 「삶의 동물/속물화와 참을 수 없는 존재의 귀여움─87년 에토스 체제의 붕괴와 그 이후」, 『사회비평』 36(2007.5): 92.

골목길 개의 귀여움도 권력관계의 산물일까? 기본적으로 사람은 개보다 크고 영리하고 여러 가지 면에서 우위에 있는 존재다. 하물며 어린애라고 해도 개보다는 똑똑하다. 골목길 개와 사람 사이에는 위의 인용문에서 말한 '극복할 수 없는 힘의 불균형'이 어쩔 수 없이 존재하는 것이다. 다만 골목길의 개들은 아직은 김홍중이 다루고 있는 신자유주의의 질서가 도래하기 전인 1980년대의 존재들이다. 그 개들은 아직은 '생명권력의 모세혈관적 망상조직'에[4] 포섭되지 않았다. 그 개들은 제대로 종합백신도 맞히지 않았고 개등록을 위한 침도 삽입돼 있지 않았으며, 똥은 아무데나 쌌고 오늘날과 같은 규격화된 사료는 먹이지 않았다. 목욕도 거의 시키지 않았으며 개미용도 하지 않았고 귀와 꼬리에 앙증맞은 리본을 단다거나 털에 염색하는 일도 없었다. 골목길의 개들은 그냥 개였을 뿐이지 반려적인 존재가 아니었기 때문이다. 김홍중은 21세기 들어 신자유주의적 환경에서는 생명권력의 모세혈관적 망상조직에 스스로 투항하여 모두가 스스로 귀여워진 동물+속물이 됐다고 하면서 강아지나 고양이만이 아니라 "'아버지'도 '어머니'도 '지식인'도 '노인'들도 '대학생'도 '군인'도 '조폭'도 '대통령'도 '이종 격투기의 챔피언'도 '성직자'도 심지어는 '귀신'도 이제는 모두 귀여울 뿐이다"라고 했는데 1980년대의 골목길 개들의 귀여움은 그런 귀여움의 바깥에 존재하는 것이었다. 그 개들은 개산업과 아무 상관도 없는 공동체의 구성원이었다.

    김기찬은 골목길에서 만난 사람들을 끈질기게 추적하여 30년이 지나도록 계속 사진 찍었는데, 어떤 사람은 어디로 이사갔는지 행방을 몰라서 골목의 약국이나 복덕방에 물어물어 다른 동네까지 가서 만나서 또 사진 찍은 적도 있다. 그 사진에서 어린아이는 훌쩍 커서 어른이 됐는데, 가장 놀라운 것은 생활환경의 변화이다. 골목길의 환경은 되는 대로 시멘트를 이겨붙인, 좋게 말하면 자발적인 디자인이고 나쁘게 말하면 가난한 이들의 누추한 환경이다. 비록 거친 질감이지만 골목길의

4      위의 글, 93.

환경은 대단히 풍부한 질감을 가지고 있었다. 그것은 물리적 질감이기도 하고 시간의 질감이기도 했다. 골목길 사람들이 30년 후에 이주해 간 곳은 아파트가 많다. 매우 충격적이게도, 아파트에는 거친 질감은 없다. 모든 환경이 산업적 재료로 마감이 됐기 때문에 길바닥이건 집의 벽이건 담벼락이건 다 균질하고 말끔하다. 다양한 질감의 공간 속에 다양한 방식의 삶을 펼치던 골목길 사람들은 아파트로 이사 가면서 승용차 끌고 마트에서 쇼핑하는 표준화된 삶으로 바뀌었다.

## 테크놀로지의 개

개들의 삶도 마찬가지였다. '생명권력의 모세혈관적 망상조직'에 포섭된 개들은 철저하게 케어된다. 브리드도 확실하고 케어도 확실하게 받는 아파트 개들의 귀여움은 산업적이고 체계적인 귀여움이다. 게다가 미디어의 힘이 막강해진 오늘날에는 유튜브에 의한, 유튜브를 위한 귀여움이다. 이제 개끈을 쥐고 있는 손은 사람의 손이 아니라 미디어 기술이다. 아파트 개들은 더 발전하여 테크놀로지의 개가 된다. '반려견'을 열쇠어로 하여 논문을 검색하니 대부분 테크놀로지를 주제로 한 것들이다. 아래는 논문제목들인데 읽어보지는 않았다. 군이 읽어보지 않아도 어떤 내용인지 짐작이 가기 때문이다. 그중 일부를 수록하면 다음과 같다.

반려견 동반자와 반려견의 감정교류를 도와주는 웨어러블
    디바이스
ICT 접목 반려견 자동 급이장치 개발
IoT 기반 반려견 심리 분석 및 진단 밴드 개발

Pet Buddy 반려견의 상황 인지 및 분석을 위한 웨어러블 기반
    시스템
PFCM 알고리즘을 이용한 반려견 진단 시스템
맞춤형 반려견 산책을 도와주는 웨어러블 디바이스 및
    플랫폼서비스
무선 통신과 GPS 기술을 결합한 반려견 분실 방지 장치의 설계
    및 구현
반려견 꼬리를 이용한 통합 커뮤니케이션 앱세서리
반려견 미아방지를 위한 스마트 웨어러블 시스템
반려견 산책의 후각경험의 향상을 위한 정보 커뮤니티
    어플리케이션
반려견을 위한 디지털콘텐츠에 적용 가능한 게임화 요소 연구
반려견의 이상행동 분석 및 알림을 위한 웨어러블 기반
    애플리케이션
반려동물의 인터랙션을 적용하는 인터랙티브 제품 디자인에
    관한 연구
블록체인 기반 반려견 거래 서비스 DApp
센서 데이터를 이용한 애완견의 행동 분류 방법
시계열 분석을 이용한 반려견 소리감지 시스템
아두이노 제어 보드와 스마트폰을 활용한 애완견 홈 제어
    서비스
애완견 모니터링 로봇 디자인 연구
애완견의 행동인식에서의 센서 축 이동에 대한 연구
적외선 감지 센서를 이용한 반려견 자동 배변판
장애물 회피 알고리즘을 이용한 반려견 케어 로봇디자인에 관한
    연구

초보견주를 위한 반려견 헬스케어 App 디자인 연구
최근 정보통신 기술 딥러닝과 Object Detection과 Skeleton
Pruning을 통한 반려견 행동 파악 서비스에 관한 연구
파이캠을 이용한 애완견 분리불안 자동 검출 시스템 설계
홈 네트워크 기반의 원격제어 애완견관리시스템 설계 및 구현

제목에서 눈에 많이 띄는 단어들이 애플리케이션, 웨어러블, 센서, 사물인터넷 같은 것들이다. 뭉뚱그려 요약하면 4차산업혁명에 맞는 반려견 테크놀로지라고 할 수 있겠다. 신자유주의 시대의 생체권력을 떠받치는 것은 테크놀로지 권력이다. 요리조리 관찰하고 분석하여 더 튼튼하게 만들고 더 잘 살 수 있도록 온갖 과학기술을 들이대면서 몸은 완전히 테크놀로지에 종속된다. 사실은 종속되는 것이 아니라 테크놀로지에 의해 만들어진다. 오늘날 사람의 몸이건 개의 몸이건 궁극적으로 돌봐주는 것은 모성애 같은 사랑이 아니라 생명에 대한 테크놀로지이다. 그런거 잘 챙겨주는 것이 좋은 부모지 무작정 껴안아주고 뽀뽀해주는 부모가 좋은 부모는 아니다.

그럴 때 개의 귀여움이란 어떤 것일까? 테크놀로지에 잘 종속되어 테크놀로지가 원하는 행동을 잘하는 개를 귀엽다고 할 것 같다. 카메라에 잘 잡히고 센서에 잘 감지되고 애플리케이션에 넣기 좋은 개들이 귀여운 개들이 될 것이다. 20세기의 골목길에서부터 아파트를 거쳐 4차산업혁명까지, 숨차게 달려오느라 수고 많았다. 귀여운 개들아.

# 여름은 날씨

미술비평, 인하대학교 교수

**정현**
예술가 정체성에 관한 연구로 박사학위를 받았다. 현장 비평가로 활동하고 있으며 연구의 연장으로
전시를 기획한다. 현재는 인하대학교 조형예술학과에 재직 중이다.

# 입양

나는 여름의 문턱에서 한 유기견을 입양했다. 유기견에 대한 관심은
꽤 오래 되었지만, 막상 입양이란 절차와 가족을 만드는 문제가 늘
발목을 잡았다. 그동안 내가 누렸던 자유로운 삶이 반려견의 등장으로
어떻게 변해갈지 사실 상상이 되지 않았다. 어쩌면 평생 떨어지지 않는
외로움을 함께 할 동반자를 원했는지도 모르겠다. 어린 시절, 막연하게
사람들이 나를 이해하지 못 한다고 생각한 적이 있었다. 그때 내 얘기를
들어준 건 바로 개들이었다. 외갓집에는 흔하디흔한 누렁이 한 마리가
있었다. 늘 차분하게 내 눈을 봐주던 녀석이었다. 실제로 내 삶 주변에는
늘 개들이 있었지만, 단 한 번도 그들을 이해하기 위하여 공부를 하거나
적극적으로 동거를 준비한 적은 없었다. 물론 이런 태도는 개인의
성향과 상당 부분 연결되어 있을 것이다. 나는 무엇을 욕망하기보다
우연히 내게 다가오는 것에 더 관심이 많다. 한편으로 이런 태도는 다소
무책임하거나 수동적으로 보이기도 한다. 유독 반려견 입양은 운명적인
만남을 기다리기도 했다. 주변에는 마치 숙명처럼 자신의 공간으로
침입한 개들에 대한 이야기가 적지 않았다. 내심 그런 운명을 수락한
사람들이 부러웠다. 아쉽게도 나는 그러한 운명적 만남을 경험하지
못했다. 적어도 여름을 만나기 전까지는 말이다. 여름은 내가 입양한
반려견의 이름이다. 여름을 입양하기 몇 해 전부터 주말마다 나와 T는
이태원에서 열리는 유기견 봉사 노란천막과 서울의 유기견 센터를
들르는 일이 빈번해졌다. T는 개종과 성격의 차이를 잘 알고 있었고
무엇보다 사람보다 개에 대한 친근감이 더 높은 친구이다. T는 입양부터
육아 그리고 올바른 훈육 방법에 이르는 반려견에 관한 모든 것을 함께
하는 공동육아자이기도 하다. 한편 유기견 봉사 현장과 센터 방문의
경험은 양가적인 것이었다. 무엇보다 유기견의 숫자에 놀랐고 선호하는

종자와 입양을 목적으로 나누는 대화는 내 마음이 오히려 닫히게 만들기도 했다. 과연 왜 인간을 반려동물을 필요로 하는 것일까? 그저 외로움을 달래기 위해서일까, 지루한 일상을 견디기 위해서일까, 아니면 쁘띠 부르주아 가정의 액세서리일까? 우리는 다양한 이유로 반려동물을 입양한다. 말 그대로 외로움의 동반자로, 아이들의 정서를 위하여, 집안에 생기를 불어넣기와 같은 감성적 입장이 있다면 자신의 취향을 드러내는 과시형도 적지 않다. 사실 나는 입양 전부터 품종이나 족보 같은 건 아예 관심이 없었다. 생명을 품종의 서열로 구분한다는 게 서구남성중심적인 사고체계의 클리셰처럼 느껴졌기 때문이다. 게다가 유명 브리더를 통해 가족을 찾는 것은 인간문명이 만들어 낸 피의 운명을 세습하는 모습처럼 보이기도 했다. 이처럼 유기견 센터의 경험은 오히려 입양의 문턱을 더 높게 만들고 말았다. 그것은 결과적으로 반려견 입양의 무게와 의미를 되새길 수 있는 기회가 되었다. 그러니까 이 시간은 입양인의 심리적·교육적·물리적 기반을 다지는 계기가 되었다.

## 기억

내 삶 주변에는 항상 개들이 존재했다. 입양 이전 나의 기억에 남은 주변의 개들은 대부분 가축의 방식으로 키워졌다. 늘 두꺼운 쇠사슬에 묶인 채 집을 지키는, 철저히 방범의 역할에 충실한 존재였다. 적어도 대학을 졸업하기 전까지 나는 주변에서 애완견조차 볼 기회가 적었다. 졸업 후 어머니가 족보가 있는 재주 많은 푸들 한 마리를 입양하면서 난생 처음으로 애완견과 동거를 하게 되었다. 녀석의 이름은 세니였다. 과연 족보가 있는 녀석은 달랐다. 특별한 가르침 없이도 사람 말귀를 잘 알아들었고 악수를 하거나 두발서기 등은 동물에 대한 애정이 전혀

없는 아버지의 마음을 활짝 열게 만들었다. 남자 삼형제를 키우느라 예쁜 옷 한 번 입혀줄 기회를 가진 적이 없던 어머니는 한풀이하듯 세니 꾸미기에 열중했다. 귀걸이, 목걸이, 염색 등, 어머니는 늦둥이 딸을 키우듯 남사스런 짓을 부끄러워하지 않았다. 안타깝게도 세니는 일 년 만에 세상을 떠났다. 돌이켜보면 우리 가족은 세니를 인형처럼 여겼던 것 같다. 그만큼 세니는 애완견의 역할에 충실했다. 늘 식구를 반겨줬고 던져주는 공을 한 번의 실수도 없이 캐치한 뒤 되돌아왔다. 세니가 일 년 만에 요절하게 된 건, 결과적으로 나의 실수였다. 전역신고를 위해 들뜬 마음으로 이른 아침 집을 나서면서 대문을 제대로 닫지 않은 것이다. 세니는 문틈으로 빠져나와 청정한 가을의 기운을 만끽했을 것이다. 이런저런 증언에 따르면 세니는 뼈대 있는 개답게 우아하게 공기와 풀 냄새를 맡으며 또각또각 걸어서 목줄에 묶여 집을 지키던 주둥이가 까맣고 몸통은 누런 단모의 큰 개에게 목을 물려 죽었다고 한다. 아버지는 급하게 장례를 치러주었다고 전했다. 분이 풀리지 않은 아버지는 가해견을 몽둥이로 보답했다. 세니에 대한 애도는 생각보다 오래 이어졌고, 그 사이에 아버지는 가해견을 다른 곳으로 보내 버렸다. 족보를 가진 우수 품종견 세니의 삶은 거기까지였다. 죽음은 인간과 마찬가지로 동물도 치열한 현실의 바깥으로 내보낸다. 내게 세니의 죽음은 크게 두 가지로 다가왔다. 하나는 존재의 상실로, 다른 하나는 가축처럼 길들여진 가해견의 존재였다.

본가에서 키우던 개들의 이름은 대부분 진도, 진돌, 진동이로 불렀다. 진돗개 종이 섞였다는 이유의 작명이었다. 지금이야 견종이 비교적 다양해졌지만 당시만 해도 진돗개는 개를 평가하는 거의 유일한 규범이나 마찬가지였다. 그래봤자 털의 모양새나 귀의 형태 등을 두고 얼마나 순종에 가까운 지를 파악하는 대상화의 함정에 머물렀지만 말이다. 나는 아직까지도 품종을 두고 벌어지는 대화에 약간의 알레르기 반응이 남아있는 편이다. 도나 해러웨이는 개의 품종이라는 민감한 이슈에 대하여 그것이 차이가 아닌 세계를 구성하는 척도라는 관점과 각

품종의 다양한 기원 서사를 보자고 주장한다. 이러한 주장에서는 푸코의 세계가 떠오른다. 그러나 세니의 죽음과 가해견의 파양은 현실이었다. 아버지의 결정은 어떻게 보면 당연한 것 같았다. 그러나 돌이켜보면 우리는 품종의 차이를 인지하지 않았고, 그저 가축과 애완의 차원에서 개를 길렀을 뿐 단 한 번도 서로를 이해하기 위한 노력을 기울이지 않았다. 예를 들어 공성훈은 1998년부터 벽제의 비닐하우스 작업실에서 본 식육용 개들을 매일 그렸다. 그는 개들의 운명을 자신의 것처럼 바라보았다. IMF를 겪고 21세기라는 미증유의 시대를 앞둔 한국의 현실은 신자유주의식 개발에 몰두했고 주변부의 풍경은 그야말로 살벌했다. 나의 기억에 남은 이름도 없이 살다간 개들은 공성훈의 회화 속 장면과 크게 다르지 않았다. 그들은 자신의 역할에 맞게 집을 잘 지켰고 필요할 때 적절하게 재주를 부렸다. 과연 우리는 그들에게 알맞은 보답을 돌려준 적이 있었을까?

## 여름

여름은 생후 3개월경에 파양됐다고 한다. 청주의 한 호숫가에서 발견되었다. 가족으로부터 버림받는다는 것은 존재의 출발점을 추상화한다. 모든 것이 추정으로 어림짐작하는 삶이란 과연 어떤 것일까? 나는 여름이란 존재가 내게 오기 전부터 이미 '여름'이란 태명 같은 걸 만들어 놓았다. 나의 첫 번째 반려견은 여름이길 바랐다. 어쩌면 그렇게 반려견이 내 인생 안으로 들어오기를 기다렸던 같다. 5월의 어느 날, 우연히 알게 된 유기견 구조 현황을 보여주는 활동가의 SNS에서 본 사진 한 장이 입양을 결정하게 된 계기가 되었다. T는 나에게 사진을 보내주었다. 철창에 갇혀 있는 장면이었다. 안락사 하루 전에 긴급 구조가

이뤄졌고 우리는 절차를 밟았다. 공동육아를 하게 된 T와 나는 하루에 무조건 아침저녁 두 번의 산책을 절대 원칙으로 삼았다. 우리는 그 원칙을 거의 지키고 있다. 처음부터 산책이 즐거운 건 아니었다. 의무감과 학습된 지식 그리고 일말의 양심이 산책을 반복할 수 있는 동력이었다. 올해 여름은 다섯 살이 된다. 그러니까 우리는 5년 동안 함께 산책을 하고 있다. 초기에는 아파트 단지로 제한되었던 것이 현재는 산책마다 4킬로미터 정도를 걷는다. 그 덕분에 나는 하루에 만보걷기를 실천할 수 있게 되었다. 하지만 산책의 미덕이 건강에 국한된 것만은 아니다. 산책은 여름과 내가 서로를 이해하는 과정이기도 하다. 지난해까지만 해도 산책의 주도권은 내가 쥐고 있었다. 당연히 내가 편한 동선으로 걷기가 이뤄지는 편이었다. 올해 들어서면서부터 여름은 자신의 원하는 동선을 제안한다. 경로가 다양해지고 거리도 점점 더 늘어나고 있다. 여름은 아침과 저녁 산책의 경로를 늘 다르게 설정한다. 여름의 산책을 관찰하다 보면 그가 바라보는 세상의 질서가 문득 궁금해질 때가 있다. 그에게는 동네의 품격, 역세권, 사회가 만든 온갖 관습들이 전혀 중요하지 않다. 물론 아파트 단지에서 요구하는 반려동물 지침은 우리가 문명사회에서 공생하기 위한 최소한의 테두리이지만, 여전히 타자를 산출하는 흔적이 묻어있기 마련이다. 여하튼 그런 사회문화적 문제와 상관없이 여름은 산책을 통하여 자신의 방식으로 온전히 세계를 마주한다. 마음에 드는 냄새를 일부러 몸에 묻히고 의기양양 걷다가도 나쁜 기억을 겪은 동물병원 근처에만 가면 벗어나려 안간힘을 쓴다. 그 무엇보다도 그는 세상을 냄새로 인지한다. 마침 미세먼지가 줄어든 봄날이 되자 여름은 더 많은 냄새를 맡기 위해 더 멀리 발길을 옮긴다. 집에 들어오면 그의 몸에서 바람 냄새가 가득하다. 하루는 냄새 맡는 게 정말 좋았던지 줄곧 미소가 떨어지지 않았다. 그 모습이 마치 날씨 같이 느껴졌다. 문득 로니 혼의 초상사진 "너는 날씨다"(You are the weather, 1994–1996)의 이미지가 머릿속에서 포개졌다. 클로즈업된 한 여성의 얼굴 연작인 이 사진은 여성의 얼굴을 풍경처럼 바라보게 한다. 나는

한참 동안 여름의 표정과 몸짓을 바라보았다. 그리고 여름은 이 봄날의 날씨가 얼마나 감사한지를 새삼스레 알려주었다. 비평가로 살아가다 보면 최전선을 향하는 이념과 사상으로부터 자유로울 수 없다. 그래서 늘 언어와 개념으로 무장한 상태에서 현상을 풀이하는 게 힘에 부칠 때가 적지 않다. 그런데 여름이 자연의 질서를 있는 그대로 느끼는 모습에서 나는 미학적 마주침을 느꼈다. 밀란 쿤데라가 수영장에서 수영을 하고 있는 한 노인의 미소를 두고 미학의 순간이라 불렀던 그 이유를 비로소 이해할 수 있었다.

# 언어 상대성 관점에서 대한민국 반려견의 산책량 증진을 위한 제안

조광민
수의사

**조광민**
건국대학교 수의학과를 졸업하고 미국에서 동물행동학을 공부했다. 단순한 치료의 영역을 넘어 동물을 통해 인간을 이해하고 그들의 관계맺음을 통해 사회를 바꾸는 일을 하고 있다. 현재 동물행동치료 전문병원 ‹그녀의 동물병원›의 원장수의사로 재직중이다.

## 1

2018년 초 반려동물 업계에 놀라운 소식 하나가 전해졌다. 손정의 회장이 이끄는 소프트뱅크 비전펀드가 이름도 생소한 스타트업 웨그(Wag)에 3억 달러를 투자하기로 결정한 것이다. 사람들은 웨그가 펫스마트(Pet Smart)나 츄이(chewy)처럼 반려동물 사료나 용품을 판매하는 커머스(commerce) 업체일 것으로 추측했다. 하지만 모두의 예상과 달리, 웨그는 반려견 산책을 대행해주는 서비스였다.

웨그의 존재가 드러나자 사람들은 의아해했다. 의아함은 크게 두 가지였다. 첫째, 개 산책대행 서비스란 게 당최 무엇인가? 둘째, 그것이 그렇게나 가치 있는 서비스인가? 놀란 미디어는 앞다투어 웨그의 가치를 다뤄댔지만 여전히 사람들은 받아들이기 어려웠다. '아니 아무리 그래도 그렇지. 개 산책 따위가 뭐라고…'

## 2

2019년 5월, 호주 수도 캔버라에 있는 수도특별자치구 의회가 동물 복지를 획기적으로 증진하기 위한 법률 개정안을 추진했다. 관련법 개정안에서 제일 눈에 띄는 내용은, 개의 산책을 의무화한 부분이다. 법령에 의하면 앞으로 호주에선 밀폐된 공간에 24시간 이상 개를 가둬둔 사람은 2시간 이상 산책시킬 의무가 있으며, 이를 어길 시 최고 4천 호주달러의 벌금을 부과받게 된다.

만약 우리나라에서 이와 유사한 법안이 발의된다면 어떨까. 드디어 제대로 된 사회가 도래했다며 환호작약하는 사람도 있을 테지만, 웨그의 투자유치에 의아해했던 보통의 많은 사람들은 이렇게 생각할 것이다. '아니 무슨 이런 법이 다 있어. 개 산책 따위가 뭐라고…'

## 3

2020년에 반려견이 행복한 삶을 살기 위한 조건으로 충분한 산책을 거론하는 건 촌스러운 일이다. 개의 행복론에 있어 충분한 산책은 더

이상 주요한 담론이 아니다. 개에게 산책이 중요하지 않아서가 아니라, 이젠 그것이 너무 당연한 얘기라서 그렇다. 우리가 학부모라면 유능한 입시 컨설턴트의 입에서 '국영수를 잘해야 좋은 대학에 갈 수 있다'는 뻔한 말 따위는 듣기 싫지 않을까?

그럼에도 개의 삶에 얼마나 산책이 중요하냐면, 개에게 산책은 모든 것이다. 산책이 없는 개의 삶이란 관계가 단절된 인간의 삶과 같다. 개를 생존케 하는 것은 사료겠지만, 개를 살아가게 하는 것은 산책이라 해도 과언이 아니다. 물론 산책하러 나가지 않고도 유사한 효과를 낼 수 있는 여러 대안이 있다. 후각이 발달한 개에게 노즈워크(Nose work)를 활용한 장난감을 주거나, 각종 환경풍부화(Environmental Enrichment)를 위한 놀이 등이 그것이다. 그러나 그 어떤 것도 산책이 주는 효용성을 완벽히 대체할 순 없다.

인간세계에서 들려오는 수만 가지 소리와 다양한 냄새, 발바닥으로 느껴지는 바닥의 촉감, 나무 한 귀퉁이에 다른 개가 싸놓은 소변에서 나는 페로몬 내음은 개와 밖으로 나가야만 알 수 있는 중요한 경험들이다. 굳이 수의학적 증거(가령 충분한 산책이 개의 스트레스 레벨을 낮춰 수명연장에 기여한다는 연구결과)를 제시하지 않더라도, 개의 충분한 산책이 주는 실질적 효용성을 상상하기란 어렵지 않다.

여전히 많은 보호자가 개의 산책을 소홀히 하며, 심지어 어떤 개들은 평생 제대로 된 산책을 경험해보지 못한 채로 생을 마감한다. 우리 개는 충분히 산책하러 나가고 있다 주장하는 사람들조차 '그럼 하루에 몇 시간이나 함께 개와 산책하시나요?'란 질문에 말을 얼버무리기 일쑤다. 바다건너 나라의 개 산책에 관한 법률을 인용하지 않더라도, 1주일에 한 두 차례 산책을 '충분한 산책'으로 주장하는 건 염치없다.

4
왜 우리나라 사람들은 충분히 개와 산책하지 않을까? 단순히 그 이유를 반려견에 대한 관심이나 애정이 부족한 탓으로 돌리자니 어딘가

찜찜하다. 그런 이유라면 반려견의 미용을 대하는 사람들의 열정을 설명하기 어렵다. 최소 몇 주 전에 미용예약을 하고 태풍이 오더라도 예약시간을 지키고야 마는 사람들의 놀라운 열정을 목도할 때면, 세상에 우리나라보다 개를 사랑하는 민족이 또 있을까 싶을 정도다.

수 년 간의 경험에 의하면 한국사회에서 '반려견의 충분한 산책'은 '반려견의 주기적 미용'보다 덜 필수적인(중요한) 영역에 속해있다. 사람들은 개의 산책을 하면 좋고, 안 해도 어쩔 수 없는 것 정도로 여기는 게 분명하다. 미용의 중요성을 폄훼하는 것은 아니지만, 개의 처지에서는 충분히 길지도 않은 털을 자르는 것이 산책보다 중요하게 여겨지는 건 납득하기 힘들겠지만, 어쨌든 현실은 그렇다.

## 5

그렇다면 다시 질문으로 돌아가 왜 사람들은 매일 개와 산책하지 않을까? 더 나아가 어떻게 하면 사람들이 더 자주 개와 산책하게 만들 수 있을까?

우선 반려견의 턱없이 부족한 산책시간은 우리 사회에 만연한 '내가 해봐서 신드롬(latte syndrome)'의 결과일 수 있다. '전문가 너희들이 아무리 말해봐라. 어릴 적 내가 키우던 똥개는 평생 산책 한 번 안하고도 잘만 살았다. 백 번 양보해서 당신 말대로 개에게 산책이 중요할 순 있겠지. 그렇다고 산책을 하지 않은 개가 반드시 불행한 것은 아니지 않는가. 내 옆의 개가 바로 그 증거다.'

'내가 해봐서 신드롬'은 전문가가 상대하기 가장 난감한 케이스다. 이들에게 산책이 주는 효용성에 대한 과학적 근거를 들이대는 건 무모한 짓이다. 어떤 완벽한 논리도 '내가 해봐서 안다' 앞에 튕겨져 나갈 뿐이다. 이때는 개의 산책량 증진을 위해 전략적 판단을 내려야 한다. '당신의 의견을 존중하지만, 이런 면도 있으니 생각해보라' 정도에서 타협하는 것이 현명하다.

**6**

어쩌면 반려견 산책의 궁핍함은 일종의 문화지체(cultural lag) 현상일
수도 있다. 한국 반려동물시장은 2000년대 초부터 본격적인 성장을
이뤄왔다. 한국펫사료협회에 따르면 2014년 7,323억 원 규모였던
반려동물 사료 시장은 2016년 9,696억 원으로 약 32% 증가했다.
연평균으로는 무려 15%씩이나 성장한 셈이다.

　　대개의 고도성장이 그렇듯, 반려동물시장 또한 물질의 눈부신
성장속도를 비물질적 성장이 따라잡기란 불가능했다. 당연히 지켜야 할
기본적인 펫티켓이 여전히 여론의 도마에 오르는 게 그 증거다. 이렇게
볼 때 반려견 산책의 궁핍함은 시간이 흘러 반려동물문화가 성숙해지면
자연히 해결될 문제처럼 보일 수도 있다. 그러나 이 가설은 지금 당장
우리가 개의 산책량 증진을 위해 무엇을 해야 하는가에 대한 답을 주지
못한다.

**7**

마지막으로 문화결정론(cultural determinism)적 관점에서 개의
부족한 산책시간을 설명할 수 있다. 한국인과 소위 반려동물 문화의
선진국이라는 서구인이 생각하는 개의 산책이라는 개념은 서로 다를 수
있기 때문이다.

　　매일 지천으로 깔린 녹지를 거닐며 숨 쉬듯 산책하는 사람에겐
개의 산책 또한 당연하다. 나도 하니까 개도 할 수 있는 것이다. 반면
대단한 결심이나 한 듯 산책하는 사람에겐 개의 산책 또한 특별한 일일
수밖에 없다. '나도 산책을 언제 해봤는지 기억도 안 나는데 개가 무슨
산책이야. 가끔 똥이나 누이는 거지' 만약 이런 이유라면 우리나라에서
개의 1일 1산책이 자리 잡으려면 사람의 1일 1산책이 자연스러운 나라가
되기를 기다리는 수밖에 없다.

**8**

아니면 개의 산책을 언어 상대성(linguistic relativity) 관점에서
접근해보는 시도는 어떨까? 언어가 개인의 사고와 생각의 폭에 영향을
끼칠 수 있다면, 산책이란 단어를 보다 절실한(현실적인) 개념의 단어로
치환했을 때, 그것이 개의 산책량 증진에 기여할지도 모른다.

 2020년 한국사회에서 개의 산책이란 단어는 너무 낭만적이다.
모든 전문가들이 지겨울 만큼 산책의 중요성을 강조해보지만, 개와의
산책은 여전히 필수보다 기호처럼 느껴진다. 그도 그럴 수밖에.
2018년 7월 주52시간 근무제가 도입됐지만, 그에 해당하지 않는
수많은 반려인에게는 여전히 한국은 '빡 센' 나라다. 현실이 힘들 땐
우선순위부터 처리할 수밖에 없다. 밖에서 개와 1시간 동안 걷는 것 대신,
집에서 업무를 처리하며 개와의 산책을 노즈워크로 대신하는 선택까지
나무랄 수 없다.

 언어가 공략해야 할 지점은 그들이 아니다. 산책은 하지 않지만
미용은 반드시 시키는 사람들, 1주일에 한 번 정도면 충분한 산책이라
여기는 사람들이 언어가 타격할 지점이다. 그 어떤 핑계를 대더라도 개의
산책은 이보다 훨씬 더 나은 대접을 받아야 하는 필수적인 행위다. 개의
삶에 산책이 필수적이라면, 그것을 표현하는 단어 역시 필수적인 느낌이
들어야 한다. 산책처럼 '해도 그만, 안 해도 그만'보다 반드시 해야만
하는, 하지 않았을 때 죄책감이 동반되는 어떤 단어가 사람들의 행동을
이끌어낼 수도 있다. 최저임금연대의 투쟁구호는 '생존'이어야지 '페라리'나
'반포 아파트'가 되어선 안 된다.

**9**

얼마 전부터 나는 산책 대신 외출이란 단어를 쓰고 있다. 기분 탓일까?
'얘는 한 달에 한 번만 산책을 하는데도 행복하게 잘 살아요.' 언제나 내
앞에서 당당했던 보호자의 눈에서 꽤 무거운 죄책감이 엿보인다. '그러고
보니 우리 애는 한 번도 외출을 못했네…'

# 모두를 위한 미술관, 개를 위한 미술관

# 전시

Exhibition

# 모두를 위한 숲

유승종

**유승종 Seungjong Yoo**
유승종은 국민대학교에서 건축학과 석사를 마치고, 희림건축에서 5년간 건축디자인 실무경험을 쌓던 중 '살아 있는 것'을 디자인의 재료로 삼는 것에 흥미를 느껴 펜실베니아대학교(University of Pennsylvania)에서 조경디자인을 공부하였다. 이후 미국과 한국에서 실무를 하며 한국조경대전 심사위원과 서울시 공공조경가 등을 역임하였다. 건축과 조경, 인테리어와 마스터플랜, 설계와 시공, 미디어아트와 IOT등 여러 영역의 경계를 오가며 공간을 만들고 있다. 카타르 월드컵 경기장 기본계획, 잠실종합운동장 국제지명초청 설계공모 당선 등 대형 프로젝트부터 농업과 건축의 혼합공간 '느린 곳간', 레포드 국제정원페스티벌 사운드 가든 '복실이', 이니스프리 뉴욕 플래그쉽 스토어, 학교 교실에 조성한 숲 '마음풀' 등 작은 장소들을 실제로 만드는 일까지, 다양한 층위에서 건축과 조경이 한자리에 함께 하는 새로운 공간을 만들고 있다.

## 모두를 위한 숲

‹모두를 위한 숲›은 논쟁적인 이 전시 중에서도 가장
논쟁적이고 모순적인 작업일 것이다. 그 이유는 '미술관에
설치된 식물'이라는 지극히 인위적인 설정 때문이다. 우리는
식물이 동물에 비해 조금 더 문화와 분리되어 있다고 믿는
경향이 있는 것 같다.

동물은 야생동물에서 가축으로 그 지위를 바꾸면서
자연 깊숙한 곳에서 인간 주변으로 자신의 영역을 옮겨왔고,
이제는 인간의 집 안 심지어 거실과 침대 위를 차지하고
있다. (동물의 이러한 변화과정에는 여러 관점과 비판이 있을
수 있겠지만) 1만 년 전 인류와 애완동물, 가축의 생물량은
모든 육상 척추동물의 생물량 중 0.1%였지만 지금은 98%를
차지한다.[1] 이 통계는 우리가 일반적으로 생각했던 것과는
다르게 가축과 반려동물의 수가 가장 많고 야생동물의 수가
가장 적은 지극히 인류세적 양상을 단적으로 보여주고 있다.
동물은 인간 주변, 아니 인간 안에서 생활한다. 그런 점에서
미술관에 대한 (반려)동물의 침투는 필연적일지도 모른다.

‹모두를 위한 숲›은 개를 위한 건축과 비슷하게 미술관에
온 개가 편하게 있을 수 있는 환경을 제공하자는 '비인간-
실용주의적' 관점에서 시작했다. 하지만 이는 시작일
뿐, 우리의 질문은 현대미술관이 일반적인 공간과는 다른
어떤 독특한 경험을 개에게 제공할 것인가, 또는 전시장
내의 식물을 가져온다는 것이 어떤 사유를 유발하는가로
확장되었다.

## 조경

조경은 말 그대로 경관(景)을 만드는(造) 것이다. 조경이란
단어가 한국에서 처음 사용된 것은 1970년이었고 영어의
Landscape Architecture 역시 1863년 현대 조경의 창시자
디자이너 프레드릭 로 옴스테드(Frederick Law Olmsted)와
건축가 칼베르트 바우스(Calvert Vaux)가 뉴욕 센트럴 파크를
만들 때 처음 사용되었다고 한다.[2]

1    Donnett D. C., "The cultural evolution of words and other thinking
tools," *Cold Spring Harbor Symposia o Quantitative Biology*,
vol. 74 (2009): 435. ; MacCready P., "An ambivalent Luddite at a
technological feast," Designfax, vol. 21, no. 8 (1999): 19.

2    황기원, 「한국 조경의 문화적 전통 시론」, 「환경논총」, 제42권(2004): 55.

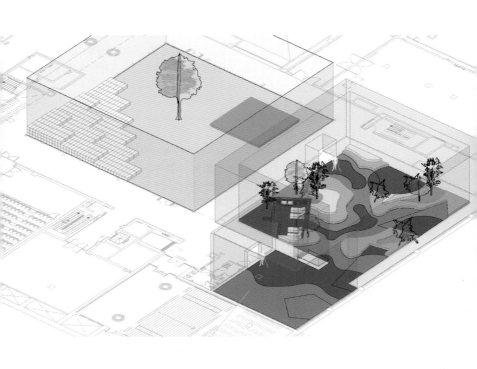

‹모두를 위한 숲›, 2020, 혼합재료, 가변크기.
*The Forest for All*, 2020, mixed media, dimensions variable.

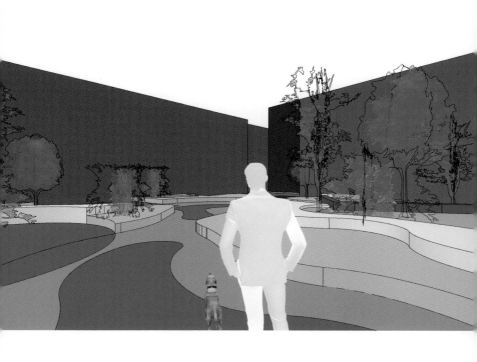

물론 그 전부터 조경은 인간의 삶과 밀접하게 연계되어 많은 사람이 조경에 관한 일을 해왔을 것이다. 우리가 말하고자 하는 바는 조경 역시 미술처럼 지극히 인간적이면서도 시각적인 분야라는 것이다. 인간을 위한 풍경을 인위적으로 만드는 것이 조경에 깔린 기본적인 태도라는 것이다. 센트럴 파크 공모전에 당선된 옴스테드와 바우스의 기본개념인 "Greensward Plan"의 핵심은 넓은 초지와 이를 가로지르는 산책로를 만들어 사람들이 낭만적이고 목가적인 풍경을 "그림과 같이(picturesque)" 경험하게 하는 것이다.

렘 콜하스는 이를 다음과 같이 설명한다. "센트럴 파크는 자연을 능가하는 문화의 드라마를 영원히 전시하려는 자연의 박제에 의한 보존이었다. (중략) 자연요소들의 목록은 원래의 콘텍스트로부터 뽑아져서 재구성되어 산책길(Mall)의 직선형을 곡선형의 계획된 비정형적인 길로 만드는 자연의 시스템 속으로 압축되어 들어갔다."[3]

미술이 그러한 것처럼, 비슷하게 조경에도 소비주의, 도시주의, 물신주의, 시각 중심주의가 전제되어 있다고 말할 수 있다. 이 전시에 참여한 베아테 귀트쇼(Beate Guetschow)는 이 주제를 17세기–19세기 사실주의 풍경화(의 방식)를 차용하여 사진으로 다루고 있다. 전시장 입구에 마치 선언처럼 설치된 이 사진은 전시장이란 실체로서 존재하는 조경과 서로 조응한다. 하나는 재현이란 관습과 사진이라는 테크놀로지를 통해, 또 다른 하나는 재현을 넘어선 도착적 시뮬라크르로. 이 두 작업은 재현에 대해서, 시각에 대해서 그리고 '자연', '자연문화', '인위적-자연', '자연적-인위' 그리고 '이상적인 풍경'에 관해 이야기한다.

**조경에서 숲으로**
‹모두를 위한 숲›은 '조경'이라는 인간적 행위가 미술관이란 실내 공간 안으로 행해지면서 재사물화 혹은 물신화된다는 비판에서 벗어나지 못할 것이다. 사실 우리는 조경이란 행위보다는 '숲'이란 실체를 생각하고 이를 기획했다.

---

3   렘 콜하스, 『정신착란병의 뉴욕』, 김원갑 옮김(서울: 태림문화사, 1999), 20–21.

조경이 인위적이고 선별적이며 소비적/도시적이라면 숲은 자연발생적이고 주술적이며 생산적 느낌이 강하다. 한국의 산지 특성상 평지 숲이 없는 것처럼 이 전시장에 조경도 평지보다는 등고를 선호한다.

자연에 대한 인간의 개입은 피할 수 없는 지점이자 오히려 해러웨이가 강조하는 공구성의 중요한 동력일 것이다. 그렇기에 우리는 숲에 대해서도 '자연문화'의 관점에서 바라봐야 할 것이다. 인류세의 지금, 세상에 완전히 분리된 숲이 가능할까, 인간의 영향이 없는 숲은 가능할까, 인간화된 조경, 도시화된 공원이 아닌 다른 방식은 무엇일까. 중요한 것은 인간의 개입 여부가 아니라, 인간과 자연이 어떻게 만나고 어떠한 자세를 취하는가일 것이다.

'숲'이란 단어를 통해 제안하는 것은 완전히 인간화될 수 없으며, 동시에 완전한 자연으로 남아 있을 수 없는 '자연문화'의 양가성이다. 그림 같은(picturesque) 관조의 숲이나, 지극히 인간화된 공원 또는 이상화된 아르카디아(Arcadia)가 아닌, 혼종의 공간이자 다원성의 장소, 미술관에 온 (동)식물은 우리에게 이러한 복잡한 질문을 던진다.

미술 감상을 위해 미술품 외에 모든 것이 사라졌던 모더니즘의 공간, 화이트 큐브에 침투한 여러 식물, 인간의 코로는 파악하기 어려운 개를 위한 다양한 냄새, 늘 엄격하게 통제되었던 습도를 조롱하는 축축한 습기와 떨어지는 물들, 여기저기 벌려진 개들의 분비물들, 복잡한 전시장을 조금이라도 정리하고자 애쓰는 사람들, 그사이에 놓인 작품들, 현대미술관은 과연 숲의 한 환유가 될 수 있을까. ㅡ 성용희

# PN#
# 베아테 귀트쇼

**베아테 귀트쇼 Beate Gütschow(b. 1970. DE)**
오슬로 국립예술대학교와 함부르크 예술대학교를 졸업하고 현재 독일 베를린과 쾰른을 기반으로
활동하고 있다. 그녀는 재현에 대한 탐구와 실험을 회화에서 시작하여 사진과 설치까지 확장해오고
있다. 최근 개인전으로 «SUBJECT and OBJECT: PHOTO RHINE RUHR»(뒤셀도르프 미술관,
2020), ""LS" and "S"»(베를린 현대미술관, 2019) 등이 있으며 이외에도 다수의 개인전 및 단체전에
참여했다.

*PN#*, 2000, C-print, 112×325cm.
Courtesy of Produzentengalerie Hamburg, Sonnabend Gallery.
© Beate Gütschow, VG Bild-Kunst, Bonn 2020.

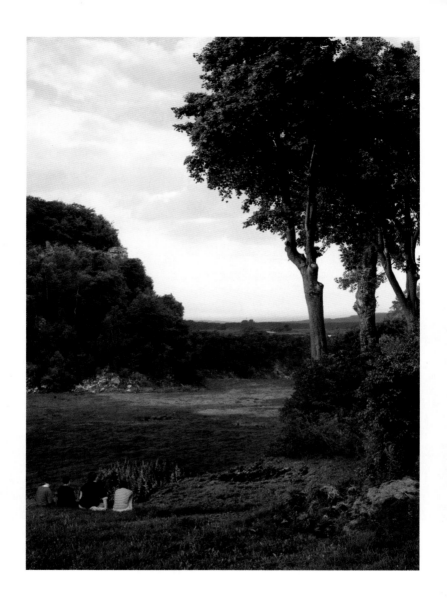

*LS#7*, 1999, C-print, 164×116cm
Courtesy of Produzentengalerie Hamburg, Sonnabend Gallery.
© Beate Gütschow, VG Bild-Kunst, Bonn 2020.

베아테 귀트쇼의 첫 번째 연작 작업 ‹LS›(landscape의 약자)에서 그녀는 17–18세기 사실주의 풍경화의 묘사법을 재구성하기 위하여 사진적 방식(photographic means)을 활용한다. 컴퓨터 소프트웨어로 수많은 이미지 조각들을 짜깁기하여 이상적 풍경의 구성적 원리를 따르는 사진을 만들어낸다.

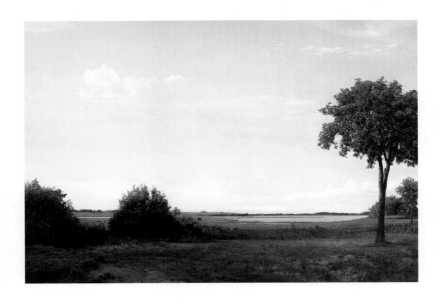

*LS#10*, 2001, C-print, 116×169cm
Courtesy of Produzentengalerie Hamburg, Sonnabend Gallery.
© Beate Gütschow, VG Bild-Kunst, Bonn 2020.

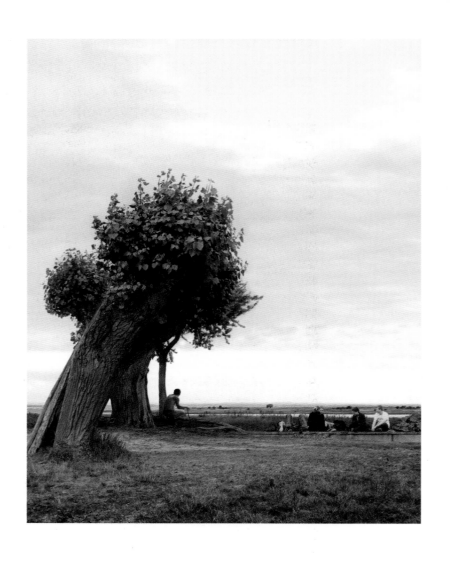

*LS#13*, 2001, C-print, 108×85cm
Courtesy of Produzentengalerie Hamburg, Sonnabend Gallery.
© Beate Gütschow, VG Bild-Kunst, Bonn 2020.

# Larger than Life[1]

## '보는 기계'로서의 공원

목가적 이상향인 아르카디아의 풍경이 관객 눈앞에 펼쳐진다.
웅장한 나무, 고요한 물가, 넓은 초원, 길게 늘어선 덤불
그리고 완만한 언덕은 눈을 먼 곳으로 향하게 한다. 이 천국의
영역에 몰입하는 것이 어렵지 않다. 같은 느낌을 간직한 그림
속 영혼들을 만나기도 한다. 묘사된 그림 속의 이 인물들은
자연의 아름다움을 즐기거나 관조하는 것처럼 보인다.

그럼에도 불구하고, 이 이미지들은 숭고한 느낌을
불러일으키지 않는다. 면밀히 살펴보면 자연의 순결은
영원히 상실됐을 뿐 아니라 지각의 순수함도 허용되지
않기 때문이다. 여기에 표현된 자연은 사실 지나칠 정도로
아름답다. 자연의 아름다움, 야생성, 그리고 잠재적으로
위협적인 면모는 17세기에서 19세기 사이의 풍경화처럼
능숙하게 전체적인 장식으로 통합되었다. 베아테 귀트쇼의
사진 작품은 니콜라 푸생(Nicolas Poussin, 1594–1665),
야코프 반 로이스달(Jacob van Ruisdael, 1628–1682),
클로드 로랭(Claude Lorrain, 1600–1682), 존 콘스터블(John
Constable, 1776–1837) 그리고 필립 오토 룽게(Philipp Otto
Runge, 1777–1810) 등이 풍경요소를 통합시키는 전통적인
방식을 재활용한다. 이 풍경화가들이 다룬 주제는 당대의
지배적인 철학 사상을 반영한 구조와 이상적 세계관에 근거한
것이었다. 하지만 이들은 그 이상을 마치 절대적인 것처럼
표현했다.

이런 입장은 삶이 인공적으로 경험되는, '자연성'이
허구로 생각되는 그리고 원본과 대체품의 차이가
무의미하다고 여기는 현대사회에서만 국한되지는 않는다.
장 자크 루소(Jean Jacques Rousseau)는 이미 오래전에

---

1   Larger than Life는 허풍을 떠는, 호들갑을 떠는, 전설적인, 터무니 없는,
    과장된 등 다양한 의미를 가지고 있다. 17세기 초상화를 그릴 때 재력을
    과시하기 위해 실제 몸 크기 혹은 더 크게 그리는 것을 의미하기도
    한다. 이 글에서도 재현과 실제 자연과의 간극을 의미하는 등 다양하게
    사용된다.

자연과 자연적이라는 것이 이상이 될 수밖에 없다는 것을
깨달았다. 그의 자연적인 진리에 관한 연구는 지적인 활동에
가까웠다. 자연스러움을 최우선으로 하고 존재의 직접적인
상태로 간주하는 낭만적인 전원(田園)은 신화이며 환상이었다.
'자연'은 항상 개발되고 디자인되며 건설되어왔다. 자연이란
개념은 문화 역사를 통해 다양한 형태를 띠고 있다.

베아테 귀트쇼의 이미지는 퍼즐 같다. 흔히 현실이라고
부르는 것과 비슷한 방식으로 구성되어있다. '아름답지 않은
것'은 배제되었고 '현실적인 것'은 부정되거나 극사실적으로
만들어졌다. 초원의 초록색은 과도하게 강하고 나무껍질은
초점이 너무 선명하여 위압적이다. 풀잎에 반사된 빛은
나무 꼭대기에서 비치는 것이 아니라 다른 각도에서 비치는
것 같다. 또한 지평선 위의 구름은 멀리있음에도 불구하고
가려지는 것 없이 명료하다. 이미지들은 예술적으로는
관습적인 요소나 문화적으로 친근한 요소로 변모하면서
우리의 관심을 그것으로 만들어낸 재료와 도구로 전환시킨다.

베아테 귀트쇼는 중형 판형 필름 카메라로 풍경을
촬영한 다음 이미지를 디지털 파일로 변환한다. 이 기록된
자료를 바탕으로 그녀는 공간 배치와 구성 구조를 풍경화의
원리에 기초하여 포토샵에서 새로운 풍경을 구성한다.
이어지는 편집 과정의 일부로, 회화의 빛의 기법을 사진에
적용하여 이미지의 조명과 색상을 조정한다. 귀트쇼는
포토샵에서 제공하는 수정 도구 및 기타 기존의 암실 기법만
사용하므로 사진 표면이 유지되고 구성 요소 부분 사이의
결합이 직접 눈으로 보이지 않는다. 이 디지털 도구들을
사용하면 결과적으로 그림을 그리지 않아도 회화적인 사진을
만들어 낼 수 있다. 감상하는 이들은 완벽하게 일반적인
사진이라는 인상을 받는다. 그러나 이상적인 풍경 사진은
같은 장면을 그린 그림보다 덜 자연스러워 보인다. 이러한
방식으로 귀트쇼의 작품은 기록과 연출의 차이점뿐 아니라
회화와 사진의 속성을 탐구한다.

귀트쇼가 묘사하는 꿈꾸는 듯한 목가적인 자연풍경에
우리가 찾기 원한 무엇인가가 담겨 있지 않다는 것은
점점 명확해진다. 적극적인 관객은 전통적인 미의 개념에
매료되지 않고, 디지털화된 데우스 엑스 마키나(deus ex
machina)에 의해 유도된다. 이 방식은 매우 직접적이고
계산된 방식에 의해 이루어진다. 모조라는 말의 어원은

'사실'과 '허구'의 결합이다. 진리, 아름다움, '자연상태(natural state)'에 이끌리는 사람들은 결국 반영되는 재현(reflected representation)에서 길을 잃게 된다. 이상적 자연풍경의 모방은 결과적으로 자연현상이 무엇인가라는 탈신비화를 질문하게 된다.

절대적인 성격을 잃기는 하지만, 자연과 자연스러움은 여전히 모조나 가상 혹은 인공성(artificiality)이란 개념의 반대로 남아 있다. '좋은 것'의 가설적 근거로서 목가(idyll)는 실제적인 사회적 환경에 대한 대조적인 조건을 언급하는 것뿐만 아니라, 환상과 외관을 말하기도 한다. 당연한 것과 명확하다고 여기는 것은 결국 그 시대의 보는 방식, 사유의 형식 그리고 특정 시대에 통용되는 물질적 관행에만 근거한 것임을 지적한다. 이러한 요소들이 얼마나 결정적인지 혹은 증후적인지는 미셸 푸코(Michel Foucaul)의 고고학과 계보학 연구를 참고하면 될 것이다.

귀트쇼는 사진과 디지털 합성을 사용하여 풍경화를 재구성함으로써 이를 실험한다. 그녀의 작품은 시각성의 기술적 장치(technical apparatus)와 지식의 공간적 조직화(spatial organization of knowledge)를 연구한다. 이 둘은 보는 것이 어떻게 현재의 사유를 구성하는지에 영향을 준다. 그녀는 시각의 테크놀로지를 전용하고 현대적인 미디어에 이를 적용하면서 이를 과정으로 전환시킨다. 이 과정에서 그녀는 푸코가 불가능하다고 한 것 즉, 바깥의 사유(la pensée du dehors)를 실험한다. 자연상태에 대한 사변적 재구조화는 문화의 영향에 대한 반성과 이어 지식의 체계화에 대한 검토를 요구하게 한다.

어쨌든, 꽃이 만발한 풍경은 인공적인 낙원이며 여름 바람에 흔들리는 잔디처럼 진실도 허술하고 수명이 짧다는 것이 밝혀졌다. 주로 미디어 효과로 만들어지는 진실성은 한철에만 유효할 것이다. 정작 중요한 것은 천국(Elysium)의 반짝거리는 표면 아래로 무엇이 사라지는가에 대한 질문일 것이다. ― 안나 카타리나 게버스[2]

---

2    Gebbers, Anna-Catharina. "Larger than Life," in *Beate Gütschow: ZISLS*, ed. Beate Gütschow et al. (Heidelberg: Kehrer Verlag, 2016), 8–17.

# 가까운 미래,
# 남의 거실
# 이용방법

## 김경재

**김경재 Kyung Jae Kim**
연세대학교에서 도시를, 미국 콜럼비아대학교에서 건축을 공부하고 뉴욕에서 10년간 건축실무를
경험했다. 건축의 사회참여와 그에 따른 건축가의 역할에 관심을 갖고 일련의 작업을 통해
건축과 도시계획, 예술의 접점을 탐구한다. 2011년 뉴욕에서 동료 건축가들과 함께 건축활동가
그룹 Common Practice를 조직하여 월스트리트 시위에 참여하였고 그 작업이 뉴욕과 런던,
베니스비엔날레 등에 전시되었다. 2016년부터 서울에서 Atelier KJ를 설립하여 다양한 작업을
진행하고 있으며, 2017년 서울도시건축비엔날레의 «똑똑한 보행도시»에 공동 큐레이터로
참여하기도 했다.

**동물과 함께 사는 시대, 동물과 함께 쓰는 공간**

동물을 키우던 시대에서 동물과 함께 사는 시대로 진행된
후 나름 긴 시간이 지난 가까운 미래. 동물과 인간이 함께
사용하는 공간은 둘 사이의 관계가 더 개인적이 되어간
만큼 다양한 형태를 띠게 된다. 공간은 관계를 보여주는
도식(diagram)이며 관계에 대한 이상은 공간으로 나타난다.
인간과 동물(여기서는 개를 기준으로 하자)의 다양한 관계는
다양한 공간으로 표현된다. 과거 개와 인간이 가지고 있던
관계였던 경비와 기생, 보호와 피보호, 또는 일방적인 애완의
관계에서는 나타나지 않았던 독특한 관계들이 그에 맞는
공간으로 나타난다. 거실은 과거에 인간들 간의 관계에 의해
정의되던 공간에서 인간과 동물의 독특한 관계가 만들어내는
공간의 구조와 형태로 이행한다. 인간을 위해 설계되었던
거실은 이제 인간을 포함한 동물을 위한 공간으로 확장되고
종종 그 관계가 역전되기도한다. 개에게 제공되는 편의를
위해서 낮아진 가구들의 높이는 인간에게 불편함을 줄수도
있지만 개와 반려관계에 있는 인간들은 특별히 개의치
않는다. 높이 뿐 아니라 프로그램이나 구성 자체도 개들의
관점에서 시작한다. 이러한 공간의 주안점은 거실에서 집으로
집에서 집합주택으로, 마을로 이어진다.

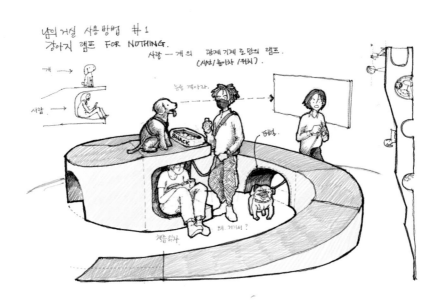

‹가까운 미래, 남의 거실 이용방법›, 2020, 혼합재료, 가변크기.
*The Near Future, User's Guide for Someone Else's Living Space*, 2020, mixed media, dimensions variable.

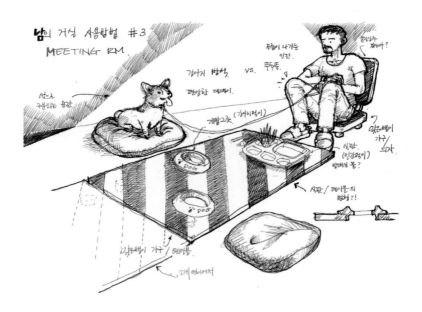

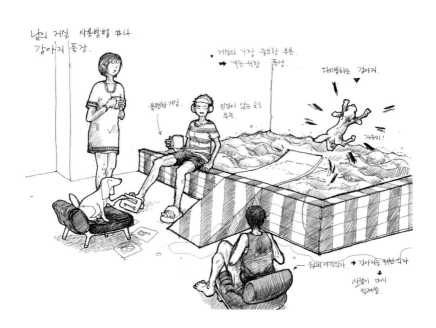

‹가까운 미래, 남의 거실 이용방법›, 2020, 혼합재료, 가변크기.
*The Near Future, User's Guide for Someone Else's Living Space*, 2020, mixed media, dimensions variable.

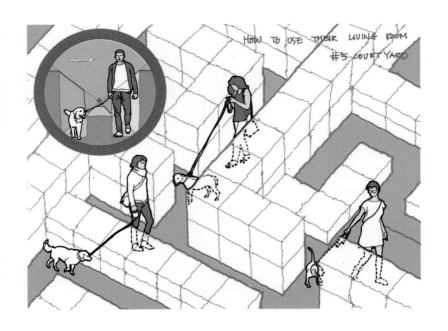

HOW TO USE THEIR LIVING ROOM
#5 COURTYARD

# 개의 꿈

## 조각스카웃

‹개의 꿈›, 2020, 혼합재료, 가변크기.
*Dream of Dog*, 2020, mixed media, dimensions variable.

**조각스카웃 Jogakscout**
강재원(b. 1989. KR), 권구은(b. 1990. KR), 박종호(b. 1988. KR), 이충현(b. 1987. KR)으로 구성된
'조각스카웃'은 조각이라는 매체의 역할을 고민하고 현재 이루어지는 다양한 조각적 시도의 흐름을
가늠하기 위해 2016년에 결성된 프로젝트 그룹이다. 동시대 미술 안에서 3차원의 조각이 갖는
한계가 무엇인가라는 고민에서 시작해서 조각이 만들어낼 수 있는 유의미한 지점에 대해 고민한다.
일회성 프로젝트로 그치지 않고 동시대 조각에 대한 이론과 현장을 지속적으로 연구하고 이를
공유할 수 있는 플랫폼을 구축하는 것을 목표로 한다.

개의 미래의 숲을 큰 주제로 삼고, 미술관 마당 앞에 펼쳐 질 개들과 인간을 위한 풍경을 계획하고 스케치해보았다. 도그 어질리티 경기[1]에서 사용되는 오브제들과 개들이 식별할 수 있는 색(노랑, 파랑 기준)과 추상 조각에서 돋보이는 요소들에서 형태들을 어느 정도 빌려왔다. 개들의 미래의 숲, 놀이터, 어질리티, 조각적인 오브제들이 조금씩 섞여 있는 모호한 공간을 구현해 보고자 한다.

1    어질리티 경기는 그 이름이 말하는 것처럼 민첩성을 요구하는 경기인데, 옛날에 탄광의 광부들이 휴식 시간에 개와 함께 하던 놀이가 그 기원이라고 전해진다. 광부들은 탄광의 환기 샤프트를 터널처럼 펼쳐놓고 개가 그것을 통과하도록 하는 경주놀이를 즐겼다. 지금도 어질리티 경기에는 그 기원을 말해주는 터널 통과코스가 있다. 이 경기는 개와 인간이 한 조가 되어, 펼쳐진 장해물들을 민첩하게 통과하면서 결승점으로 들어오는 것을 겨루는 것이다.

‹개의 꿈›, 2020, 혼합재료, 가변크기.
*Dream of Dog*, 2020, mixed media, dimensions variable.

‹개의 꿈›, 2020, 혼합재료, 가변크기.
*Dream of Dog*, 2020, mixed media, dimensions variable.

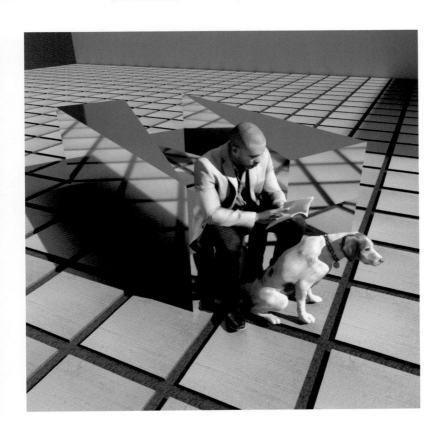

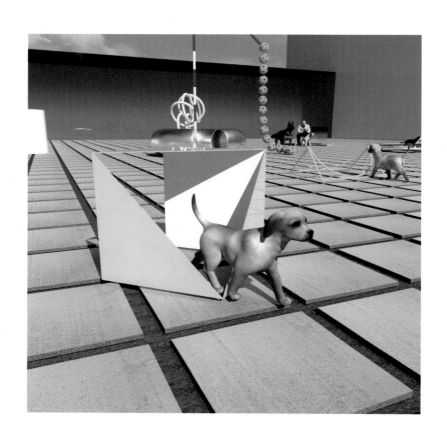

‹개의 꿈›, 2020, 혼합재료, 가변크기.
*Dream of Dog*, 2020, mixed media, dimensions variable.

# 전령(들)
## 김세진

**김세진 Sejin Kim**

서강대학교 영상대학원 영상미디어과에서 영화를 전공하고 영국 슬레이드 미술대학에서
미디어아트를 전공했다. 현재 미디어아티스트이자 영화감독 및 프로듀서로 서울에서 활동하고
있다. 주요 개인전 «태양 아래 걷다»(송은아트스페이스, 2019),«우연의 연대기»(미디어극장 아이공,
2015)를 비롯해 다수의 전시에 참여했다. 프로듀서로서 «크지슈토프 보디츠코: 가구, 기념비,
프로젝션»(국립현대미술관 서울, 2017)의 신작 커미션 ‹나의 소원› 제작을 총괄하기도 했다.

1957년 10월 4일, 최초의 인공위성 "스푸트니크(Sputnik) 1호"를 우주에 쏘아 올린 나라는 놀랍게도 소련이었고, 미국은 "스푸트니크 쇼크"의 여파로 이듬해 미항공우주국(NASA)을 창설하게 된다. 이러한 사건들은 전 세계적으로 정치, 군사, 기술 및 과학 발전에 큰 영향을 미쳤다. 이후 소련은 우주 궤도 진입을 시도하기 위한 우주선 "스푸트니크 2호"에 모스크바의 이름 없는 빈민가의 떠돌이 개였던 "쿠드랴프카(Кудрявка)"를 태워 발사했다.

"라이카(Laika)"라는 새로운 이름을 붙인 이 개는 다른 두 마리 개, 펠리세떼(Félicette), 햄(Ham) 와 함께 우주 비행을 경험한 최초의 생명체가 되었다. 짧은 기록으로만 남은 이들의 이야기는 인간이 가진 다른 종에 대한 오만과 몰이해, 그리고 우주를 향한 식민주의적 욕망의 역사적 증거이다.

‹전령(들)›은 3D그래픽 모션 영상을 통해 우주 저 너머로 사라진 "라이카"를 극사실적이지만 동시에 가상의 이미지로 가시화한다. 이를 통해 스푸트니크 1호에서 가장 최근의 우주선 SpaceX까지, 끊임없이 발전을 거듭해 온 인류의 역사에서 잊혀진 종(들)의 이름을 호명하고자 한다.

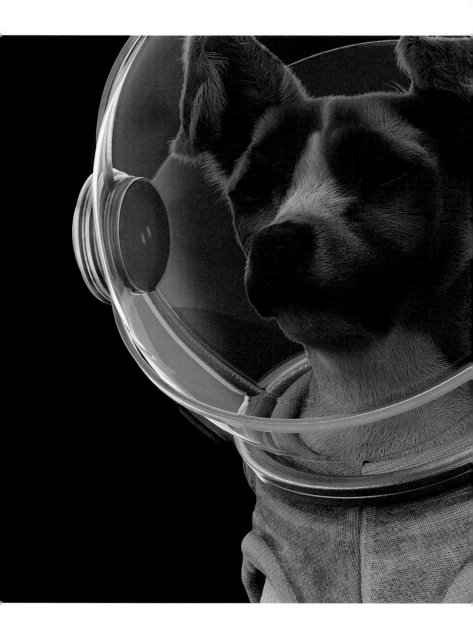

‹전령(들)›, 2019, 단채널 3D 그래픽 비디오, 52초, 반복재생.
*Messenger(s)*, 2019, single channel 3D graphic video, 52sec., loop.

# 북한산
## 권도연

**권도연 Doyeon Gwon(b. 1980. KR)**
한양대학교에서 독문학을 공부하고 상명예술대학원에서 순수사진을 전공했다. 사진을 이용해
지식과 기억, 시각 이미지와 언어의 관계를 탐색하는 작업을 하고 있다. 주요 개인전으로
«Siot»(일우스페이스, 2020), «북한산»(갤러리누크, 2019), «섬광기억»(갤러리룩스, 2018) 등이
있으며 다수의 단체전에 참여했다. 2011년 사진비평상을 비롯하여 제7회 KT&G 상상마당 SKOPF
올해의 최종 작가(2014), 영국 브리티시 저널 오브 포토그라피의 'Ones to Watch'(2016), 제10회
일우사진상 출판 부문(2019)을 수상했다.

2015년 결혼을 하고 일산에 신혼집을 얻었다. 나는
새 작업을 위해 집 근처의 북한산에서 장기간에 걸쳐
야생초목을 관찰했다. 생태학자가 된 것처럼 일주일에
4-5일 산으로 들어가 풀과 나무의 동태를 살폈다. 자연종의
변화는 상당히 단조롭고 느리게 일어났다. 어느 날 북한산
한 봉우리에서 들개 무리를 만나게 되었다. 나는 그들을
조용히 그리고 자세히 관찰하였다. 점차 시간이 지나며
개들은 나를 나무 보듯, 자신을 해치지 않을 산속의 또 다른
친구를 보듯 받아들여 주었다. 비봉의 흰다리, 족두리봉의
검은입, 숨은벽의 뾰족귀. 이 무리는 지금도 북한산을 오르며
저들끼리 으르렁거리다가 쫓고 쫓기며 바위 위 낭떠러지
비탈에 서 있다.

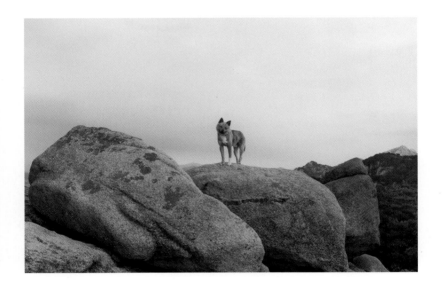

‹흰다리, 2018_04›, 2019, 피그먼트 프린트, 90×135cm.
*White Leg, April 2018*, 2019, pigment print, 90×135cm.

도시의 들개 문제는 주로 재개발 지역을 중심으로 발생했다. 주택가의 재개발이 진행되면서 이주하는 사람들이 버리고 간 개들이 골목을 가득 채웠고, 순식간에 반려견에서 유기견이 된 개들은 거리를 떠돌았다. 이 중 많은 개가 식용견으로 개를 공급하는 개장수에게 잡혀갔고, 가까스로 개장수를 피한 개들도 굶어 죽거나 질병으로 죽고, 추위를 견디지 못해 동사하거나 차에 치여 죽었다. 이런 과정을 거치며 남은 개들이 생존을 위해 상대적으로 안전하다고 여긴 산으로 들어갔다.

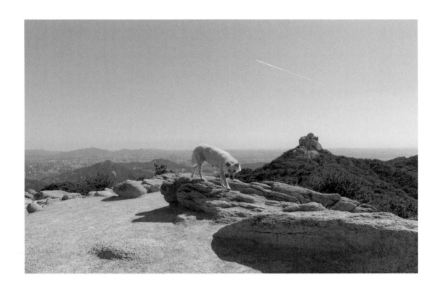

‹뽀족귀, 2018_04›, 2019, 피그먼트 프린트, 90×135cm.
*Pointy Ears, April 2018*, 2019, pigment print, 90×135cm.

북한산 들개가 본격적으로 사회 문제로 대두된 건 2010년 이후이다. 간혹 산을 찾는 사람들의 눈에 띄던 들개가 북한산 주변 지역을 중심으로 증가하면서 민원도 증가했기 때문이다. 등산로나 산 주변 주택가에 들개가 나타나면서 사람들이 위협을 느끼고 신고하는 사람들이 늘어난 것이다. 정부는 2012년 진행된 은평구의 대규모 재개발 사업을 최대 원인으로 꼽는다. 재개발로 버려진 개들이 북한산으로 유입되고, 짝짓기 하면서 개체 수가 증가한 것으로 파악하고 있다. 2012년 이전에는 국립공원에서 자체적으로 들개를 포획하다가 민원 증가로 2012년부터는 서울시가 포획하고 있다. 포획 들개 수는 2010년 9마리였던 것이 2012년부터 100마리 이상으로 급증하여 2017년까지 포획된 들개 수는 700마리에 육박한다. 현재 북한산에 남아있는 들개 수는 서울시 추정 50여 마리이다. 나는 이 남아있는 북한산 들개들을 2년간 사진으로 기록했다.

들개는 생태학적으로 뉴트리아나, 황소개구리, 배스와 같이 외래종으로 분류된다. 외래종이 들어와서 고유종을 잡아먹고 개체 수를 감소시키기 때문에 생태계 교란종으로 취급해 배스나 블루길을 잡아내는 것과 같다. 포획된 들개를 기다리는 건 죽음뿐이다. 암묵적이지만 잡힌 들개는 눈앞에서 죽이지 않을 뿐 대부분 죽는다. 북한산의 개들은 인간과 함께 한 공간에 살고 있지만 사실상 함께 살지 못한다. 관찰을 하면 할수록 이 산의 풍경은 어쩐지 낯설지 않았다.

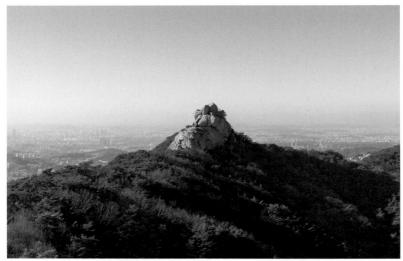

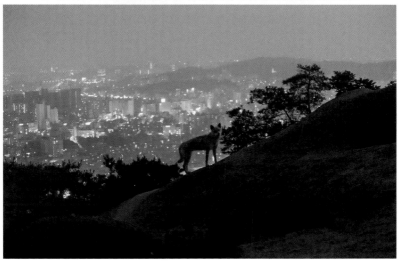

‹비봉 ,2018_05›, 2019, 피그먼트 프린트,
90×135cm.
*Bibong Peak, May 2018*, 2019, pigment print,
90×135cm.

‹흰입, 2018_07›, 2019, 피그먼트 프린트,
90×135cm.
*White Mouth, July 2018*, 2019, pigment print,
90×135cm.

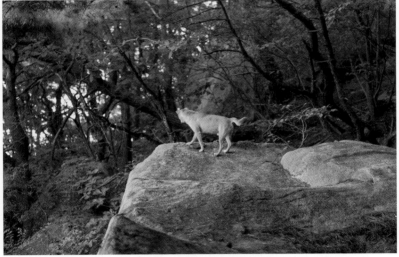

‹숨은벽, 2018_07›, 2019, 피그먼트 프린트,
90×135cm.
*Hidden Wall Ridge, July 2018*, 2019, pigment
print, 90×135cm.

‹찡찡이, 2018_07›, 2019, 피그먼트 프린트,
90×135cm.
*Sniffler, July 2018*, 2019, pigment print,
90×135cm.

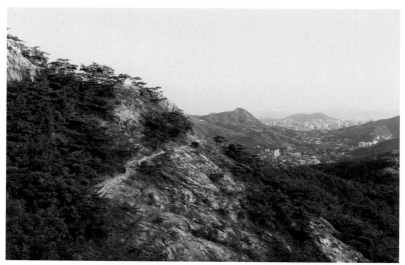

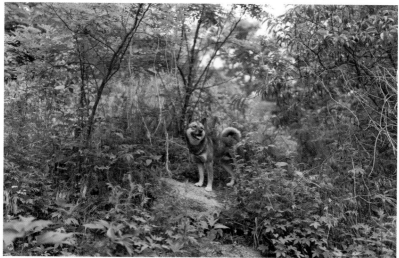

‹탕춘대능선, 2018_08›, 2019, 피그먼트 프린트,
90×135cm.
*Tangchundae Ridge, August 2018*, 2019,
pigment print, 90×135cm.

‹얼룩이, 2018_06›, 2019, 피그먼트 프린트,
90×135cm.
*Spotted Dog, June 2018*, 2019, pigment
print, 90×135cm.

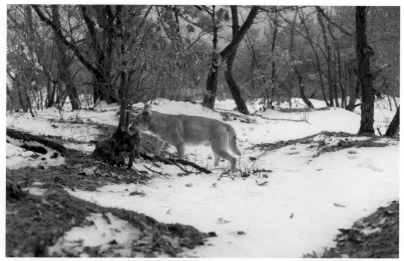

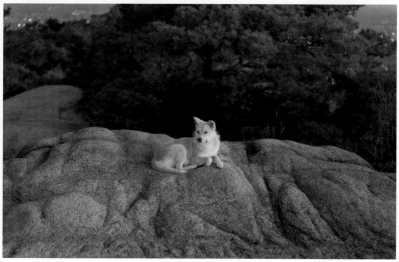

‹찡찡이, 2018_12›, 2019, 피그먼트 프린트,
90×135cm.
*Sniffler, December 2018*, 2019, pigment
print, 90×135cm.

‹잿빛눈, 2018_08›, 2019, 피그먼트 프린트,
90×135cm.
*Grayish Eyes, Samobawi, August 2018*,
2019, pigment print, 90×135cm.

# 늑대들 /
# 브리더

데멜자 코이

**데멜자 코이 Demelza Kooij(b. 1985. NL)**
암스테르담대학교에서 고고학과 철학을 전공하고, 스코틀랜드 에딘버러대학교와 런던대학교
로열홀러웨이에서 다큐멘터리 영화를 공부한 아티스트이자 영화감독이다. 영국에 거주하며
다양한 필름 페스티벌, 미술관 전시 등에서 작품을 선보이고 있고, 최근 2019년 Ann Arbor Film
Festival에서 ‹늑대들(Wolves from Above)›로 심사위원상을 수상하기도 했다. 현재 리버풀 존
무어스 대학교에서 픽션·다큐멘터리 영화 제작을 강의하고 있다.

**늑대들**

‹늑대들›은 캐나다 퀘백주에 위치한 마히칸 공원(Parc Mahikan)에서 촬영되었다. 마히칸 공원은 야생 동물 보호 구역임에도 방문객들이 들어가 늑대들을 만지거나 함께 노는 것이 허용된 공간이다. 역설적으로 이 공원의 늑대는 일반적인 늑대가 아닌, 인간과 친숙한 늑대, 인간이 만들어내는 소음에 익숙한 다소 생소한 늑대이다. (물론 일반적인 늑대가 무엇인지 규정하기 어려운 것도 사실이다) 한 무리의 늑대를 드론으로 촬영한 이 영상은 우리에게 많은 것을 시사한다. 순수한 늑대라는 것이 존재할 수 있는지, 자연에 대한 인간의 개입은 어디까지 가능할지와 같은 인간과 자연의 필연적/역설적 관계에서 시작하여, 늑대들 간의 상호작용, 기하학적인 늑대들의 움직임과 같은 늑대들 간의 내적인 상황까지 말이다.

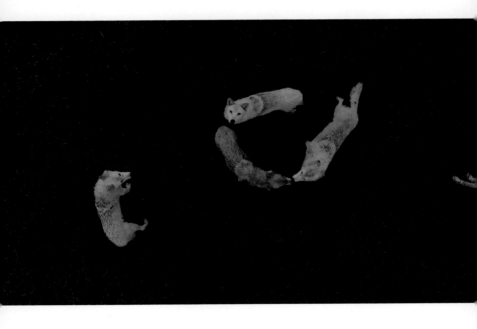

‹늑대들›, 2018, 단채널 비디오, 컬러, 사운드, 5분 40초.
*Wolves from Above*, 2018, single channel video, color, sound, 5min. 40sec.

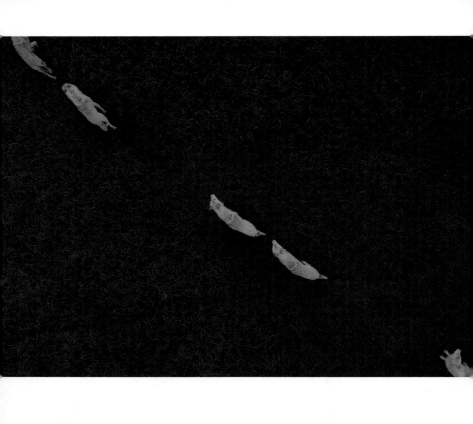

‹늑대들›, 2018, 단채널 비디오, 컬러, 사운드,
5분 40초.
*Wolves from Above*, 2018, single channel
video, color, sound, 5min. 40sec.

Drone operator–Joris Cottin
Sound design–Lars Koens

‹늑대들›은 한 번의 긴 테이크(5분 40초)로 늑대 무리를 공중에서 촬영한 단순해 보이는 짧은 영상이다. 그러나 특정 행동, 기하학적인 패턴 그리고 흐름이 모두 어우러지는 순간을 포착하기 위해 많은 시간을 할애한 작품이다. 보호 구역을 공중에서 촬영하여 얻은 보상 중 하나는 잔디에 자국이 남을 정도로 늑대들이 같은 길을 이용한다는 사실을 알게 된 것이다. 나는 기하학적인 모양의 그 자국들을 영상에 담고 싶었고 비현실적으로 너무나 완벽한 늑대들의 행동 패턴도 역시 기대하고 있었다. 엄청난 양의 녹화본을 뒤적이던 중 나는 늑대들의 기하학적 행동 패턴과 그들의 상호작용을 처음과 중간 그리고 끝까지 고스란히 볼 수 있는 이 5분 40초를 찾아냈다. 이 작품은 명확한 기획과 목적이 있는 영상이다. 이에 대한 언급 뿐만 아니라 늑대공원에 대한 관심을 높이기 위해 단편 영화 형식으로 공개하기로 했다.

영상은 프레임의 가장자리에 풀과 몇 그루의 나무를 보여주며 시작된다. 카메라 앵글이 하강하면서 프레임의 오른쪽에서 등장한 늑대들이 하늘을 보며 중앙부로 걸어들어 간다. 하강과 회전을 하는 카메라의 움직임은 윙윙거리는 소리를 동반하는데 늑대들을 관찰하는 기계 소리라는 것을 알 수 있다. 대부분의 늑대들은 잔디에 난 자국을 따라 움직인다.

영상의 58초에 이르면 한 마리의 늑대가 재채기를 하고 1분 3초 지점에서는 옆에 있던 늑대가 재채기를 한다. 그 소리가 귀엽고 인간들도 재채기를 하기에 공감을 불러일으키는 장면이다. 재채기의 원인도 궁금해진다. 늑대들은 편안해 보인다. 프레임을 벗어나는 늑대도 있고 들어오는 늑대도 있다. 1분57초 지점에 두 마리의 늑대가 무언가를 기다리는 모습이 보인다. 늑대들은 관찰당하고 있다는 것을 아는 듯 정확히 동시에 같은 동작으로 고개를 뒤로 돌린다.

풀밭을 걷고 뛰노는 늑대들이 발 내딛는 소리, 혀로 핥는 질척한 소리, 이가 부딪히는 소리, 거친 숨소리, 으르렁거리는 소리 등 영상 내내 우리는 늑대들이 움직이는 소리를 들을 수 있다. 이런 소리는 먼 거리에서는 기대할 수 없는 소리이다. 카메라가 하강하면 늑대들은 더욱 자주 위를 쳐다보고 행동에도 긴장감이 돈다. 가까이 갈수록 까마귀들은 더욱 소리를 높이고 그들의 비명 소리는 긴장감을 더하게 된다. 멀리서 들려오는 자동차나 비행기의 윙윙거리는 기계

소리는 다소 인위적인 분위기를 영상에 가미한다. 이 영상은 야생에서 촬영된 것일까?

3분53초 지점부터 프레임 아래쪽에 있는 늑대들이 위를 쳐다본다. 카메라가 가까이 다가가지만 늑대들은 누군가 그들을 지켜보고, 녹화하고 있다는 것을 허용이라도 하듯 움직이지 않는다. 주위의 늑대들도 감시자의 눈길을 의식한다. 4분19초 지점에서 우리는 늑대와 매우 가까워진다. 회색빛의 늑대가 우리를 치켜보고 낮은 소리로 으르렁거린다. 한 마리는 프레임 안으로 뛰어 들어와 카메라를 향해 뛰어오른다.

이제 모든 늑대들이 우리를 보고 있으며, 우리를 의식하는 동시에 자기들의 일상을 지속한다. 몇 안 남은 시선들이 서서히 상승하는 카메라를 응시하지만 이내 늑대들은 프레임을 떠나게 되고 영상은 처음으로 다시 돌아온다. ‹늑대들›에서 드론이 사용된 방식은 이례적인 것이다. 대개 드론 촬영은 항공 촬영 장면들을 편집한 것이다. 나는 관객들이 드론을 이용하여 촬영했다는 것을 인지하지 못하도록 전혀 다른 새로운 시각을 제공하고 싶었다. 생소하고 전혀 다른 이미지를 만들어 시청자의 호기심을 자극하고 장면을 더욱 주의깊게 관찰하여 늑대들을 더욱 면밀히 볼 수 있게 유도하려 한 것이다.

이러한 이유로 나는 드론 조종을 맡고 있는 조리 꼬땅(Joris Cottin)에게 드론을 상승하게 한 뒤 3분 정도 제자리에 머무르도록 지시했다. 관람자가 크레인 카메라의 움직임을 연상하게 하는 방법이었다. 실제로 크레인은 이 정도의 높이를 소화할 수 없으며 또한 하늘에서 바로 바닥을 내려다보는 앵글도 가능하지 않다. 그러나 이 테이크에서 조리 꼬땅은 한 자리에 최소 3분을 머무르지 않았다. 나는 그와 기하학적 형태와 패턴에 대해서 심도있는 대화를 나눈 적이 있었는데 그런 이유로 그는 카메라를 수차례 회전시켜 더욱 강렬한 기하학적 패턴으로 화면을 재구성한 것이다. 나는 처음에 화가 났지만 늑대들은 이러한 드론의 움직임에 더욱 호기심을 보였고 하늘을 올려보았다. 게다가 카메라가 하강하면서 화면의 긴장감은 높아졌다. 그리고 마지막에 카메라의 움직임으로 인한 저음의 기계적 소리는 이 영상을 비현실적으로 만들었다. 이 작업이 여정과 같은 느낌 혹은 구축된 구조와 같은 느낌이 드는 것은 첫 장면과 마지막

장면이 서로 유사하기 때문일 것이다.

처음에는 드론이 하강하며 프레임으로 늑대들이 들어오고 마지막에는 늑대들이 프레임을 떠나고 카메라가 상승한다. 비록 이것을 내러티브라고 할 수 없지만 ‹늑대들›은 무작위로 촬영한 몇 분의 드론 촬영물이 아니며 특별하고 논리적인 형식을 지닌다. 기존의 야생 동물 영화 제작에서 볼 수 없었던 동물 묘사 방법으로 '새로운 늑대'를 제시하는 것이 작업의 목표였다. 특이한 드론 활용 방법, 기하학에 초점 둔 컨셉 그리고 쇼트의 길이는 시각적으로 다른 늑대 즉, 익숙하지 않은 늑대를 연출하는데 도움이 됐다. 이 영화 속 늑대는 야생 다큐멘터리의 늑대와 다르다. 데릭 부제(Derek Bousé)(2000)[1]는 야생 동물 다큐멘터리가 사냥의 스펙터클을 강조하거나 편집을 빠르게 한다고 말한다. ‹늑대들›은 위의 두 가지에 모두 해당되지 않는다. 이미지의 생소화와 더불어 영상의 사운드 디자인 또한 남다르다.

일반적으로 드론 촬영에는 음악이 동반된다. 드론은 시끄러워 촬영과 더불어 동시 녹음이 불가능하기 때문이다. 이미지를 촬영한 곳과 같은 위치에서 그 분위기와 근접한 사운드를 녹음했다. 사운드 디자이너 라르스 쿠엔스(Lars Koens)는 이 소리들을 늑대의 움직임에 맞게 편집했다. 그리고 늑대의 발자국을 위한 추가 효과음도 녹음했다. 녹음 원본에는 멀리서 들려오는 자동차의 웅웅거리는 소리가 담겨있었는데 나는 그 부분이 정말 좋았다. 대게 사운드 녹음을 하는 이들은 (아마) 깨끗한 소리를 녹음할수 있도록 자동차가 지나가기를 기다렸을 것이다. 하지만 나는 그 자동차 소리가 미스터리한 느낌을 준다고 생각했다. 라르스 쿠엔스도 이 소리의 질감을 좋아해서 웅웅거리는 소리가 가장 두드러지고 잘 깔려있는 샘플들을 모두 모아 편집했다. 따라서 영상의 소리가 '자연스럽게' 들리지만 실제 이 공간이 주는 어쿠스틱한 소리를 재구성하고 재상상한 것이다. 근접 효과음과 이 장소에서 녹음한 소리는 늑대를 실제보다 더 가까이 느끼게 한다. 이 가까움은 관람자와 늑대 사이에 공감대를 형성하는데 가장 큰 역할을 하는 요인 중 하나이다.

1    Derek Bousé, *Wildlife Films* (Pennsylvania: University of Pennsylvania Press, 2000).

‹브리더›, 2017, 단채널 비디오, 컬러, 사운드,
11분 57초.
*The Breeder*, 2017, single channel video,
color, sound, 11min. 57sec.

Producer–Anita Norfolk
Animation–Pepijn Schroeijers
Sound design & music–Lars Koens
Editing–Demelza Kooij, Federico Barni

## 브리더

‹브리더›는 유전자 변형을 통해 맞춤형 애완동물을 디자인하는 브리더가 된 과학자의 이야기이다. 쇤바허 박사(Dr. Schönbacher)의 새로운 앱은 당신이 원하는 애완동물을 디자인하고 주문할 수 있도록 만들어준다. 지나치게 귀여운 동물들은 세계 모두의 마음을 녹여버리는데, 거부할 수 없는 동물의 눈에는 어두운 이야기가 숨어있다. 데멜자 코이는 세심하게 편집된 두 영상을 통해 인간중심주의와 소비문화를 비판한다.

‹브리더›, 2017, 단채널 비디오, 컬러, 사운드, 11분 57초.
*The Breeder*, 2017, single channel video, color, sound, 11min. 57sec.

작가는 ‹브리더›가 유튜브에서 볼 수 있는 휠체어를
타거나 장애를 지닌 반려동물에 대한 이상한 끌림에서
시작되었다고 한다. 혀를 내밀고 있을 수밖에 없는 강아지와
다리가 하나 없는 고양이, 뒷다리로만 뛸 수 있는 개, 균형을
잡지 못하는 토끼 그리고 그럼피 캣(Grumpy Cat)[2] 등,
작가는 장애가 있는 동물에게 비슷한 끌림을 느끼는 수백만
명의 사람들이 존재한다고 말한다.

2    선천적 왜소증과 치아 부정교합으로 인한 작은 체구, 사진 조작을 의심할
      만큼 찌푸리고 있는 표정으로 인터넷 상에서 가장 유명한 고양이가
      되었다. 그럼피 캣이 등장하는 영상 조회수는 이천만이 넘고 각종 소셜
      미디어에서의 팔로워도 수십만 명이 넘는다. ‹월스트리트 저널›과 ‹뉴욕
      매거진›의 표지에도 등장할 만큼 큰 인기를 끌었다.

# 순수한 필연

## 데이비드
## 클레어보트

**데이비드 클레어보트 David Claerbout(b. 1969. BE)**
벨기에 앤트워프 국립예술아카데미를 졸업하고 현재 벨기에와 독일에 거주하며 활동하고
있다. 사진과 영화를 연구하며 시간에 관심을 갖게 되었고 이를 바탕으로 시간과 현실, 기억과
경험, 진실과 허구에 대한 우리의 인식을 철학적으로 사유해보는 작업을 하고 있다. 오스트리아
브레겐츠미술관(2018), 독일 프랑크푸르트 슈테델미술관(2016), 프랑스 퐁피두센터(2007) 등
세계 유수 기관의 전시에 참여하였다.

데이비드 클레어보트는 문명에서 떨어져 정글 한가운데 버려진 어린 소년의 이야기를 재생산하기보다는, 1967년에 제작된 동물들이 춤을 추고 노래를 부르며 트럼펫을 부는 서정적이고 희극적인 고전 애니메이션 영화를 '동물의 인간화'와 '인간의 동물화'가 없는 이야기로 바꾸었다. 그 결과 등장하는 동물들은 자신의 종에 맞는 행동방식을 보여준다. 노래와 익살스러운 행동으로 수십 년간 아이들과 어른들을 즐겁게 해주었던 발루(Balloo), 바기라(Bagheera), 카아(Kaa)는 이제 곰과 표범 그리고 뱀으로 돌아왔다.

3년 동안 작가와 그의 팀은 영화 정글북의 모든 프레임을 손으로 다시 그려 완전히 새롭지만, 역설적이게도 생명력이 없는 애니메이션을 만들었다. 결과적으로 이 작업은 활기 넘치고 리드미컬한 원작과는 다른 무엇인가가 되었다. 내러티브에서 벗어나, 동물들은 정글 속에서 자유롭게 움직이며 그들 스스로의 이야기를 만들어내게 된다.

‹순수한 필연›, 2016, 단채널 비디오, 2D 애니메이션, 컬러, 사운드(스테레오), 50분.
*The Pure Necessity*, 2016, single channel color projection, 2D animation, stereo sound, 50 min.
Courtesy of the artist and galleries Sean Kelly, Esther Schipper, Rüdiger Schöttle, Pedro Cera.

# 안녕
## 데이비드
## 슈리글리

**데이비드 슈리글리 David Shrigley(b. 1968. GB)**
글래스고 예술학교를 졸업하고 현재 영국을 기반으로 활동하고 있다. 그는 독특한 드로잉 스타일과
인간관계나 일상적인 상황들에 대한 풍자적 태도로 잘알려져 있다. 2013년 터너상 후보에 올랐고,
그의 기념비적 조각 ‹Really Good›(2016)이 런던 트라팔가 광장에 전시되기도 했다. 회고전 성격의
개인전 «Brain Activity»(헤이워드갤러리, 런던, 2013)를 비롯해 프라하, 멕시코 시티, 뉴욕, 뮌헨,
서울 등 세계 각지에서 전시를 가졌다.

‹안녕›, 2013, 단채널 비디오, 애니메이션, 3분 20초.
*Hello There*, 2013, single channel video, animation, 3min. 20sec.
Courtesy of Stephen Friedman Gallery, London.

‹안녕›은 데이비드 슈리글리의 장난스럽고 익살스러운 애니메이션으로, 그의 책 『How are you feeling?』(2012)의 출판에 맞춰 함께 제작되었다. 이 영상에서는 멍멍씨(Mr. Dog)와 화면 밖 인물은 서로 던지기 놀이를 하며 질문을 주고받는다. 그 결과 이 작업은 존재의 정체성과 개인 간의 경계에 대해 이야기하게 된다.

‹안녕›, 2013, 단채널 비디오, 애니메이션, 3분 20초.
*Hello There*, 2013, single channel video, animation, 3min. 20sec.
Courtesy of Stephen Friedman Gallery, London.

# 기다릴 수 없어 /
# 말하자면
## 엘리 허경란

**엘리 허경란 Ellie Kyungran Heo(b. 1976.)**
영상 작가 엘리 허경란은 현장 리서치를 기반으로 다큐멘터리와 퍼포먼스의 요소를 결합하는
작업을 하고 있다. 그녀의 작품은 친밀성과 갈등이라는 양가적 관점 또는 관계의 복잡성을 탐구한다.
그녀는 프랑스 철학자 에마뉘엘 레비나스(Emmanuel Levinas)의 '대면'이란 현상학적 개념을
인간과 다른 생명체의 관계에 적용하고자 한다. 서로가 어떤 영향을 주는지, 어떻게 공존하는지를
살피면서 '관계의 지속가능성'에 대한 새로운 질문을 던지고 있다. 최근 얀반에이크 아카데미(2020),
제21회 컨템포러리 아트 비엔날레 세스크 비디오브라질(2019), 국립현대미술관 서울(2018),
토탈미술관(2017), 화이트채플 갤러리(2016) 등에서 전시와 상영을 이어가고 있다.

## 기다릴 수 없어

‹기다릴 수 없어›는 런던 첼시앤웨스트민스터 병원(Chelsea and Westminster Hospital) 공모전에 당선된 프로젝트로서 동물병원 대기실 반려동물들의 다양한 캐릭터를 포착한다. 이 영상은 (사람)병원 대기실에 있는 환자와 보호자를 위로하기 위해 제작되었다.

## 말하자면

관심은 가장 진귀하고 순수한 너그러움의 형태이다.
— 시몬 베유(Simone Weil, 프랑스 철학자)

매주 토요일마다 런던 햄스테드 남쪽에 있는 학교(Hampstead Parochial School) 운동장에 농산물 직거래 장터가 열린다. 이곳 상인들은 지역 주민들에게 개의 출입을 자제해 달라고 정중하게 부탁하는 의미로 "No dogs in the playground"를 적은 그림판을 만들어 놓았다. 대부분의 사람은 자발적으로 그림판이 있는 곳, 시장이 한눈에 내려다보이는 시장 앞에 자신의 반려견을 기다리게 하고 시장에서 장을 본다.

이 영상은 '사람들의 플레이그라운드' 영역을 바라보는 개들의 모습을 담았다. 그들은 자신을 돌보는 사람에게서 눈을 떼지 못한다. 그 중 너무도 간절한 모습으로 누군가를 기다리고 있는 한 개를 조명하고 있다.

지극히 일상적인 장면을 간결하게 담은 이 작품은 우리에게 '반려의 의미', '영역의 구분', '그 경계를 넘나드는 개들의 순수함' 그리고 '너그러움'이란 미묘하고도 복잡한 여러 의미를 생각하게 한다.

‹기다릴 수 없어›, 2017, HD 비디오, 컬러, 사운드, 7분 35초.
*Can't Wait*, 2017, HD video, color, sound, 7min. 35sec.

‹말하자면›, 2012, HD 비디오, 컬러, 사운드, 2분 54초.
*I Say*, 2012, HD video, color, sound, 2min. 54 sec.

# 보이지 않는 산책

## 한느 닐센 &
## 비르기트 욘센

**한느 닐센 & 비르기트 욘센 Hanne Nielsen & Birgit Johnsen**
한느 닐센(b. 1959. DK)과 비르기트 욘센(b. 1958. DK)이 결성한 아티스트 그룹이다. 덴마크
유틀란트 예술아카데미를 졸업한 후 1993년, 그룹을 결성하여 지금까지 비디오, 다큐멘터리와 설치
작업 등을 함께 하고 있다. 최근 개인전 «By the Fence»(비보르 미술관, 덴마크, 2019), «Displaced
Element»(샤를로테 포그 갤러리, 덴마크, 2019)를 포함해 다수의 전시와 필름 페스티벌에서
작품들을 선보였다.

비디오 설치 작품인 ‹보이지 않는 산책›은 시각 미디어와 보이지 않는 것에 대한 지각을 연결하려고 시도한다. 또한 보는 행위와 세계에 대한 시각적 해석과 언어적 매개의 관계를 조명한다. 시청자는 나란히 놓인 두 개의 화면을 통해 본다. 그리고 두 개의 화면에는 시각장애인 여성과 그녀의 눈이 되어주는 안내견의 산책 장면이 상영된다. 여성은 상체에, 그리고 안내견 빌리는 머리에 카메라를 부착하고 영상을 촬영하였다. 우리는 사운드를 통해 여성이 빌리를 칭찬하거나 명령을 내리고, 일상적인 대화를 나누는 등 산책길에서 벌어지는 일들에 대한 그녀의 반응과 인상을 들을 수 있다. 대부분 빌리는 여성과 나란히 걷고 있기 때문에 우리는 유사한 두 가지 기록을 동시에 경험할 수 있다. 관객은 다음의 세 요소의 결합, 즉 두 개의 영상을 통해 결합된 감각, 주위의 실제 소리 그리고 앞이 보이지 않는 여성이 몸으로 경험한 현실에 대한 이해와 해석으로 작품을 바라본다. 더불어 자동화된 시각 저장 매체를 보지 못하는 사람의 감각-인상에 결합시킨다.

　다큐멘터리 영화의 관점에서 본다면 이러한 요소의 결합은 대상의 시각적 재현과 주관성 혹은 해석의 관계에 대한 의문을 제기하게 만든다. 흥미로운 점은 카메라를 통해 기록된 영상은 여성과 빌리가 산책을 하며 겪은 현실과 매우 유사해보이지만 시청자가 바라보는 영상이 그들의 경험을 대변하는 것은 아니라는 것이다. 여성은 카메라가 보는 것을 보지 못했고, 우리는 안내견이 무엇을 보았는지 혹은 받아들이고 경험했는지 알 수 없다. 왜냐하면 우리는 동물의 의식에 대한 본질적인 이해가 불가능하기 때문이다.

　— 라르스 모빈[1]

1　Movin, Lars. "The Constructed Truth of the Story - Documentation and Documentarism in Birgit Johnsen and Hanne Nielsen's Video Works," in *Double Perception*, exh. cat., (Odense: Kunsthallen Brandts, 2004–2005).

‹보이지 않는 산책›, 2016, 비디오 설치, 2채널 비디오, 컬러, 사운드, 28분 13초.
*Blind Walk*, 2016, video installation, two-channel video, color, sound, 28min. 13sec.

‹보이지 않는 산책›, 2016, 비디오 설치, 2채널 비디오, 컬러, 사운드, 28분 13초.
*Blind Walk*, 2016, video installation, two-channel video, color, sound, 28min. 13sec.

# 토고와 발토—
# 인류를 구한
# 영웅견 군상
## 정연두

**정연두 Yeondoo Jung(b. 1969. KR)**
서울대학교 조소과와 영국 골드스미스 컬리지 석사를 졸업하고 현재 서울에서 활동 중이다.
작가는 오래전부터 퍼포먼스가 직·간접적으로 등장하는 사진, 영상 등 미디어 작업에 주력하고
있으며, 대표작으로 ‹씨네메지션›(2010), ‹B-Camera›(2013), ‹DMZ 극장 시리즈›(2019) 등이 있다.
최근 서울시립미술관, 도쿄 현대미술관, 프랑스 맥발미술관 등의 전시에 참여했으며, 다수의 작품이
국립현대미술관, 뉴욕 현대미술관, 후쿠오카 아시아미술관 등 세계 여러 기관에 소장되어 있다.

1925년 알래스카의 추운 겨울 날씨 속 북서부의 바닷가 작은 마을 놈(Nome)은 영하 40도가 넘는 극한의 추위 속에 고립되어 있었다. 당시 이 마을은 유난히도 고아가 많은 곳이 있었는데, 이로부터 불과 6년 전인 1919년 마을 인구의 절반이 스페인독감으로 불리는 H1A1 바이러스에 의해 사망했기 때문이었다. 당시 사망자 대부분은 어른이었고 홀로 살아남은 아이들이 6년 뒤 '디프테리아(diphtheria)'라는 소아 유행병으로 죽어가는 상황을 미국인들은 더욱더 안타깝게 생각했다. 치사율 100%였던 디프테리아로부터 아이들을 구하기 위해 미국 전역에서는 면역 혈청을 모아 보내주기 위해 애썼지만, 당시 기술로는 놈까지 겨울철에 보내줄 방도가 없었다. 철도는 연결 전이었고, 바다는 이미 얼어붙어 배가 다닐 수 없었으며, 비행기는 영하 10도 미만에서는 운항할 수 없었다. 혈청을 마을까지 전달할 수 있는 유일한 방법은 앵커리지와 철도가 연결된 '네나나(Nenana)'라는 마을까지 기차로 혈청을 보낸 후, 네나나에서 놈까지 개 썰매 릴레이를 통해 전달하는 것이었다.

25년 만에 최고의 혹한의 날씨에 용감하게 나선 개 썰매꾼 20명과 시베리아허스키, 알래스카 말라뮤트로 이루어진 이 구조대는 전염병으로부터 아이들을 구하기 위해 밤낮으로 달렸다. 그중에는 가장 장거리 구간을 주행한 스웨덴 사람인 '레온하르트 세팔라(Leonhard Seppala)'와 선도견 '토고(Togo)'가 이끄는 시베리아허스키 6마리 팀은 한 치 앞을 볼 수 없는 눈 폭풍 속에서 얼어붙은 바다를 가로질러 146km에 달하는 거리를 면역혈청을 옮겼다. 총 5일 반나절, 1,085km의 생사를 건 이 달리기는 미국 전역까지 전해져 크게 감동을 주었으며, 토고와 마지막 주자였던 '발토(Balto)', 두 선도견은 전염병으로부터 아이들을 구한 영웅이 되었다. 발토의 동상은 미국 뉴욕 센트럴파크 안에 만들어져 지금까지도 아이들의 사랑을 받고 있다.

작가는 전염병으로부터 인류를 구한 영웅견의 군상을 애견 사료로 만들어 미술관에 방문한 사람과 개들이 같이 공감하고 우러러볼 수 있도록 하였다. 인류 역사상 소, 돼지, 닭 등의 야생으로부터 인간과 친근해진 가축들은 인류의 성장에 크게 기여하였다. 조선 시대만 해도 쌀을 주식으로 먹어서 한 사람당 1.6ℓ의 대식을 했다고 알려져 있는데 육류섭취를 시작하면서 인간은 더욱 적은 양으로 다양한 단백질을 공급받게 되었다. 하지만 동물을 통해 바이러스와 세균이 발생했고 인류는 전염병의 위기에 처하기도 했다. 인류를 전염병의 위기에 빠뜨리는 동물과 동물이 인류를 구하기도 하는 이 역설적 병치를 통해 작가는 인간과 동물이 공존하는 방식에 대한 근본적인 질문을 던지고자 한다.

‹토고와 발토–인류를 구한 영웅견 군상›, 2020, 애견 사료, 혼합재료, 60×50×40cm.
*Togo and Balto - A Group Sculpture of a Canine Hero Who Saved Humanity*, 2020, dog food,
mixed media, 60×50×40cm.

# 알아둬, 나는 크고 위험하지 않아 / 푸르고 노란 / 다가서면 보이는

김용관

**김용관 Yongkwan Kim**

홍익대학교에서 판화를 전공했다. 경기창작센터, 난지미술창작스튜디오, 고양창작스튜디오의
입주작가로 있었다. 현재 세상의 당위적 구조에 의문을 품으며 가치를 수평으로 재배열하는
일련의 작품을 하고 있다. «폐기된 풍경»(메이크샵아트스페이스, 2015), «표본공간, 희망에
의한 기관의 변이»(인사미술공간, 2013) 등 개인전과 «강박²»(서울시립미술관, 2019), «두 바퀴
회전»(페리지갤러리, 2018) 등의 단체전에 참여했다.

**알아둬, 나는 크고 위험하지 않아[1]**

언젠가 '용도가 정해지지 않은 도구'에 대한 아이디어를 들은 적이 있습니다. 오사카를 거점으로 하는 디자인 스튜디오 graf에서 만든 ‹TROPE›라는 도구 시리즈인데요. 제품을 실제로 보기 전에 아이디어를 먼저 들었고, 혼자 머릿속으로 ‹TROPE›의 모습을 상상하곤 했습니다. (나중에 사진으로 본 ‹TROPE›의 모습은 상상했던 것과 매우 달랐어요.) 도구가 없던 시절, 도구에 대한 창의성은 사용자에게 있지 않았을까요. 돌멩이, 바위, 나뭇가지의 용도를 정한 것은 사용자였을 테니까요. 도구가 넘쳐나는 지금, 도구에 대한 창의성은 제작자에게 요구됩니다. 창의성은 사용자를 배려한 친절한 설계에 쓰이고, 사용자는 더 이상 도구의 용도에 대해 고민하지 않죠. 이런 상황에서 '용도가 정해지지 않은 도구'는 사용자에게 창의성을 돌려주고자 하는 발상이 아닐까 생각했습니다.

어떤 책에서 카니스 루덴스(Canis ludens)라는 말을 접했습니다.[2] 개의 학명 카니스 루푸스 파밀리아리스(Canis lupus familiaris)와 라틴어 루덴스(ludens)의 합성어인데요. '놀이하는 개'를 뜻하는 말이라고 합니다. 그만큼 개가 놀이를 좋아하고, 놀이야말로 개의 본질이라고 저자는 주장하고 있습니다. 개는 "놀이할 때 포식, 생식, 공격 등 놀이가 아닌 맥락에서 사용되는 행동을 차용하거나 흉내낸다"고 합니다. 이런 행동(인사하기, 얼굴 긁기, 다가갔다가 재빨리 물러나기, 한 방향으로 가는 척하다가 다른 방향으로 가기, 입으로 물기, 상대를 향해 달려가기)을 랜덤하게 섞어서 노는데, 저는 이 과정에서 개의 창의성이 발현되는 것은 아닐까 생각했고, 놀이 과정에서 발현되는 창의성을 풍부하게 만들어줄 도구를 고안해봤습니다.

개는 2–3세의 아이와 비슷하다고 하는데, 2–3세의 아이는 처음 보는 물건에 호기심이 많고, 장난감과 도구를

---

1  제목은 동명의 논문 Bálint Anna, Faragó Tamás, Dóka Antal, Miklósi Ádám, Pongrácz Péter, "'Beware, I am big and non-dangerous!'– Playfully growling dogs are perceived larger than their actual size by their canine audience," *Applied Animal Behaviour Science*, vol.148, no.1–2 (2013): 128–137.에서 빌려왔다.

2  마크 베코프, 『개와 사람의 행복한 동행을 위한 한 뼘 더 깊은 지식』, 장호연 옮김(동녘사이언스, 2019).

본래의 용도가 아닌 자신만의 방식으로 가지고 놉니다.
용도를 아는 어른은 시도하지 않는 기상천외한 방식으로요.
개 역시 처음 보는 물건에 호기심이 많다고 하는데, 그
호기심을 충분히 충족하며 살고 있는지 잘 모르겠습니다.
사람이 사용하는 도구에 다가서는 것은 허락되지 않을
테니까요. 저는 ‹TROPE›의 발상을 빌려와서, '용도가
정해지지 않은, 개를 위한 도구'를 상상해봤습니다. 낯설어서
쉽게 다가서지 못하지만, 일단 용기를 내면 미지의 즐거움을
얻을 수 있는 도구. 카니스 루덴스로서의 개를 위한 도구.
달려와 부딪치면 굴러가고, 물어도 다치지 않고, 발로
건드리면 회전하고, 올라갔다가 내려갈 수 있고, 푹신해서
파묻힐 수 있는, 뭐라고 정의하기 어려운 그런 도구입니다.

‹알아둬, 나는 크고 위험하지 않아!›, 2020, 혼합재료, 가변크기.
*Beware, I am Big and Non-dangerous!*, 2020, mixed media, dimensions variable.

## 푸르고 노란

개는 적녹색맹입니다. 빨간색과 녹색을 보지 못하고, 파란색과 노란색만 본다고 합니다. 그렇다면 개는 꽃, 식물, 나무, 숲의 풍성하고 다채로운 녹색을 느끼지 못한다는 얘기겠죠. 인간에게 자연이 중요한 것처럼, 개에게도 자연이 중요할 텐데 말이죠. 저는 색이 있는 자연을 개에게 선보이고 싶었습니다. 녹색은 아니지만, 풍성하고 다채로운 파란색의 자연을, 노란색의 자연을요. 물론, 이것을 개가 좋아할지는 잘 모르겠습니다.

‹푸르고 노란›, 2020, 조화, 아크릴, 스프레이, 가변크기.
*Blue & Yellow*, 2020, artificial flower, acrylic, spray, dimensions variable.

**다가서면 보이는**

파란색과 노란색을 섞으면 녹색이 됩니다. 파란색과 노란색의
그라데이션은 중심에 녹색을 만들죠. 적녹색맹인 개는 이
그라데이션을 어떻게 볼까요? 녹색을 회색으로 인식할까요?
저는 개에게 녹색을 소개하고 싶었습니다. 이것은 파란색과
노란색을 교차로 배열한 바둑판같은 이미지를 2배씩
확대하는 애니메이션입니다. 천천히 녹색에 다가서면 보이는
파란색과 노란색을, 그런 녹색을 소개하는 애니메이션이죠.
어쩌면요. 우리도 다가서면 보이지 않을까요? 개가, 고양이가,
미지의 존재가, 더 넓은 우리의 모습이, 진정한 광장이
말이에요.

‹다가서면 보이는›, 2020, 단채널 비디오, 애니메이션, 11초, 반복재생.
*You Can See If You Approach*, 2020, single channel video, animation, 11sec., loop.

# 스크리닝

Screening

〜〜〜〜〜〜〜〜〜〜〜〜〜〜〜〜

# 개, 달팽이,
# 그리고 블루

김은희

**김은희**
2014년부터 2019년까지 국립현대미술관 학예연구사로 필름앤비디오 프로그램을 기획·운영했다.
주요 전시와 상영프로그램으로 «필립 가렐 회고전», «요나스 메카스 회고전», «하룬 파로키 회고전»,
«불확정성의 원리», 동시대 아티스트 필름메이커의 작품을 소개하는 «디어 시네마» 프로그램, 그리고
2015년부터 격년제로 개최되는 아시아 필름 앤 비디오아트 포럼 등이 있다. 현재는 영화제작 및
아티스트 무빙이미지 분야의 독립큐레이터로 활동하고 있다.

## 움벨트(Umwelt)

모든 존재들은 각기 그들만의 주관적 세계를 가진다. 자기중심적 세계를 생물종의 체계 안에서 바라본다면, 우린 그것을 종의 특성으로 쉽게 이해할 수 있다. 하지만 초점을 인간세계에 둔다면 개체의 주관성과 동종 세계 안에서의 관계성, 환경의 문제 등으로 복잡해진다. 개별 주체들이 갖는 고유한 세계를 의미하는 용어 움벨트는 이 지구 위에 공생하는 여러 동식물의 세계를 이해하는데 도움이 된다. 독일의 생물학자 야콥 폰 웩스쿨은 다양한 주체에 따라 수많은 공간과 시간이 존재한다고 보았고, 동물이 경험하는 주변의 생물세계를 나타내기 위해 움벨트라는 용어를 만들어 냈다고 한다.[1] 움벨트는 막연히 주변의 존재로만 여겼던 모든 동식물들, 더 나아가 사물을 포함한 모든 존재들을 둘러싼 제 각각의 고유한 환경에 대해 상상해보게 하지만 곧 상상초월임을 깨닫게 된다. 축적된 지식과 감각기관을 동원해 상상해볼 수는 있지만 의인화된 가짜 세계일뿐이다. 올빼미와 고래의 청각, 매의 시각, 여왕벌과 두더지의 촉각, 개의 후각 등, 인간과는 다르거나 강화된 동물의 감각세계를 상상해보려 하면 곧바로 우리 인간 감각의 한계를 인식하게 된다.

오로지 2차원 평면에서만 활동할 수 있는 소금쟁이의 세계를 생각해보자. 물 위에 표면장력을 일으키는 얇은 막 위에 사는 소금쟁이의 다리에는 인간의 반고리관 속의 털과 같은 수천 개의 섬모가 있다고 한다. 표면장력이 깨지면 죽고 마는 소금쟁이의 세계는 모든 생명체들이 같은 차원에 존재하는 것이 아니라는 것을 알게 한다.

우리가 시각을 통해 보게 되는 세상이 극히 일부이며, 그 일부조차 주관적 프레임에 포획된 것들이라면, 부분의 합보다 큰 전체를 보지 못하는 우리에겐 익숙한 관계성이 만들어내는 현상만이 보일 것이다. 움벨트는 어쩌면 불교철학의 특징일 현상계와 유사하다. 완전한 본체를 모른 채 세계의 작은 일부를 바라보는 인간의 눈, 그 시각 운동의 동력에 대해 자연스럽게 의문이 생긴다. 우리가 바라보는 것은 무엇이며 보이는 것을 인식하게 하는 뇌의 작용은 무엇으로부터 비롯되는지.

---

1   주디스 콜 & 허버트 콜, 『떡갈나무 바라보기–동물들의 눈으로 본 세상』, 이승숙 옮김(사계절출판사, 2002), 20.

플라톤의 ‹티마이오스›에서 크리아티스가 소크라테스에게 티마이오스가 우주의 본성에 관해 아는 바가 많으니 얘기를 들어보자고 권유한다. 소크라테스의 요청을 받은 티마이오스는 이런 말을 한다. "자, 그렇다면 제 견해로는 먼저 다음의 것들을 구별해야 합니다. 즉 언제나 있는 반면 생겨나지 않은 것은 무엇인가? 그리고 언제나 생겨나되 결코 있지 않은 것은 무엇인가? 확실히 이성적 설명과 함께 하는 사유를 통해 파악되는 것은 언제나 동일하게 있는 것인 반면, 비이성적인 감각을 동반하는 판단을 통해 의견의 대상이 되는 것은 생겨나고 소멸하는 것일 뿐 진짜로는 결코 있지 않은 것입니다."[2]

티마이오스의 이 말은 마치 양자역학이 생물학과 만나 찰나에 일으키는 섬광처럼 심오하다. 주관적 세계가 만들어내는 시공간 개념의 차이 뿐만이 아니라 부분의 합보다 큰 존재를 만들어내는 창발성의 현상을 연상하게 된다.

하이젠베르크는 물리학자 브예룸, 외과의사 키비츠, 그리고 그의 스승 닐스 보어와 함께 요트를 타고 스벤트보르그를 향해 코펜하겐 항을 출항했다.[3] 네 사람은 항해 도중 많은 이야기를 나눈다. 이들은 생물학과 물리학 및 화학의 관계에 대해 대화를 나눈다. 양자역학의 규칙이 살아 있는 유기체의 영역으로 확장되기 어려운 이유를 설명하던 하이젠베르크는 실제로 존재하는 의식의 문제를 언급한다. "의식과 결부되어 있는 실재의 부분을 물리나 화학으로 기술될 수 있는 다른 부분과 어떻게 조화시킬 수 있을 것인가라고 말입니다. 이 두 부분에의 규칙성들이 어떻게 모순에 빠지지 않는가? 여기에 실로 분명히 순수한 상보성적인 상황이 문제가 되며, 그것은 뒷날 생물학이 더 많은 것을 알게 됐을 때 하나하나 정확하게 분석해 보아야 할 것입니다."[4]

2   티마이오스, 『플라톤』(정암고전총서 플라톤 전집), 김유석 옮김(아카넷, 2019), 47.

3   베르너 하이젠베르크, 『부분과 전체』, 김용준 옮김(지식산업사, 2005), 170–182.

4   같은 책, 181.

# 언어와의 작별

## 장뤼크 고다르

**장뤼크 고다르 Jean-Luc Godard(b. 1930. CH)**
스위스에서 태어난 장뤼크 고다르(1930–)는 프랑스 누벨버그 운동을 이끈 대표적 영화감독으로 혁신적인 영화미학의 본보기가 되는 수많은 작품을 만들었다.

"우리는 눈을 통해 우리를 둘러싼 공간에 관한 엄청난 정보를
받아들인다. 그러나 우리의 눈은 정교한 기계가 아니다.
대부분의 작업은 눈으로 받아들인 정보가 무엇을 뜻하는지
해석하는 뇌에 의해 이루어진다. 한번은 사람들에게 모든
것이 뒤틀려 보이는 안경을 쓰게 한 뒤 실험을 해보았다.
그 안경은 사물이 거꾸로 보이거나 흔들려 보이게 했다.
그런데 아주 놀랍게도 시간이 얼마쯤 흐른 뒤에는 모두들 잘
적응해서 자연스럽게 사물을 보기 시작했다. 그러다가 안경을
벗자 오히려 처음 안경을 썼을 때처럼 모든 것이 뒤틀려
보였다! 그들이 모든 사물을 다시 제대로 볼 수 있게 적응하는
데에는 꽤 오랜 시간이 걸렸다."[1]

사물이 거꾸로 보이는 안경을 쓰고 적응하려면 얼마나 많은
시간을 필요로 할지 모르겠으나 안경 렌즈를 바꾼 첫날에
경험하는 불편함이 점차 해소되는 경험을 해본 사람이라면
이 극단적인 실험결과가 납득될 것이다. 3D 안경을 쓰고
처음 영화를 봤을 때 느끼는 이상한 원근감을 떠올려보자.
누군가의 손이 화면 전경에 잡히면 마치 잘린 손이 공중에
떠 있는 것처럼 보이고, 컵을 든 사람이 뒤로 걸어가면서
멀어지면 괴상할 정도로 작게 보이게 된다. ‹그래비티›의
마지막 장면, 바다에 떨어진 산드라 블록이 힘겹게 뭍으로
올라와 마침내 일어섰을 때, 그녀의 전신이 2D와 달리 너무나
거대하게 보인다. 3D가 어색하게 느껴지는 건 2차원의
화면 프레임은 여전히 존재하는데 프레임 안의 대상들만
3D로 보이기 때문일 수 있다. 영화산업의 경우, 3D는
2D를 대체하지 못한 채 VR로 넘어갔고, VR은 2D영화와
상관없이 체험관 또는 전시의 형태로 확장해가는 중이지만
미래는 불투명하다. 영화사 안에서 3D의 시도는 초창기부터
있어왔다. 1922년 제작된 최초의 3D 무성영화 ‹사랑의
힘›(Power of Love), 1952년에 제작된 ‹브와나 데빌›(Bwana
Devil), 그리고 제임스 카메론 감독에게 엄청난 부를 안겨준
‹아바타›(2009)… 2000년대 이후 제작된3D 장편영화 중

---

1    주디스 콜 & 허버트 콜, 『떡갈나무 바라보기–동물들의 눈으로 본 세상』,
이승숙 옮김(사계절출판사, 2002), 56.

‹언어와의 작별›, 2014, 3D, 컬러, 71분.
*Adieu au Langage*, 2014, 3D, color, 71min.
Courtesy of Alain Sarde–Wild Bunch

개인적으로 인상깊었던 작품은 이안의 ‹라이프 오브 파이›(2012)와 헤어조그의 ‹잊혀진 꿈의 동굴›(2010)이었다. 3D 입체 이미지로 봐야만 하는 이유가 분명한 작품으로 보였기 때문일 것이다. 3D는 우리가 보는 실제 이미지를 모방하려는 오래된 욕망의 결과물이지만, 입체를 인지하는 인간의 시각작용과 유사하게 양안 카메라 시스템을 착안하고 발전시켜 나가는 과정은 거꾸로 인간의 시각작용과 연관된 질문을 남긴다. 빛수용체 세포들로 구성된 우리 눈의 양쪽 망막에 맺힌 상은 두 눈의 거리 차이만큼 다른 두 개의 2차원 상이고 뇌신경을 통해 3차원 상으로 복원된다. 앞선 예처럼, 특정한 방향으로 사물을 볼 수 있도록 유도하는 안경에 적응된 채 새로운 안경으로 바꿔볼 기회가 차단된다면, 우리 세계 밖의 그림을 상상해보지 못할 것이다. 영상예술의 범위 안에서 스테레오스코피, VR 등의 기술 발전은 결국 기술을 통해 인간시각에 접근하면서 대상을 해석하는 뇌의 작용을 분해할 계기를 제시하기도 한다.

　　‹아바타›의 성공 후, 장뤼크 고다르는 촬영감독 파브리스 아라뇨(Fabrice Aragno)에게 3D 테스트 영상 촬영을 요청하였다. 아라뇨는 캐논 5D 카메라 두 대를 사용하면서 플리프 미노 카메라로 장비를 만들어 사용하는 식으로 3D 이미지를 실험했다. 고다르와 아라뇨는 믿기지 않을 정도의 저예산으로 3D 장편영화 ‹언어와의 작별›(Adieu au Langage, 2014)을 만들어냈다. 고다르는 1972년부터 그의 파트너 안느마리 미에빌과 함께 비디오작업을 시작했을 만큼 영상매체의 기술적 변화에 대한 그의 관찰과 시도는 예리하고 과감하다. 고다르와 아라뇨가 실험한 3D 이미지는 부분적으로 2D 이미지와 3D 이미지가 겹치거나 결합되기도 한다. 아라뇨는 다른 2D 이미지를 혼합하여 이중노출 3D 이미지를 만들기도 했다고 말한다. 고다르는 3D 이미지를 통해 이미지란 결과적으로 두 개의 다른 각도, 위치에서 만들어진 상의 혼합물임을 은유하는 셈이다. 그의 최근작 ‹이미지북›(2018)에선 푸티지로 보여지는 동일한 영화 장면의 화면비율이 수시로 변하는 것처럼, 영화적 장면구성의 규칙들을 깨는 행위를 통해 이미지 너머 존재하는 미지의 개념, 또는 시적 형상을 지향한다. 안느마리 미에빌과 고다르가 함께 만든 작품 ‹오래된 장소›(The Old Place, 2000)에서 안느마리 미에빌이 '아 바오 아 쿠(A Bao A

‹언어와의 작별›, 2014, 3D, 컬러, 71분.
*Adieu au Langage*, 2014, 3D, color, 71min.
Courtesy of Alain Sarde–Wild Bunch

Qou)'에 대해 말한다. 아 바오 아 쿠는 아라비안 나이트와 인도 신화에 등장하는 동물이며 보르헤스의 ‹상상적 존재들의 책›(The Book of Imaginary Beings)에 등장한다. 치토르에 있는 승리의 탑 첫 계단에서 혼수상태에 빠진 채 잠들어 있는 동물 아 바오 아 쿠는 인간이 다가와 계단을 오르기 시작하면 잠에서 깨어나 승리의 탑을 올라가는 사람의 발뒤꿈치에 달라붙는다. 계단을 오를 때마다 색깔이 진해지고 형태를 갖추어 가는 아 바오 아 쿠는 탑의 꼭대기에 오른 사람이 순수한 영혼의 소유자일 경우에만 완전한 형태를 갖추게 된다. 역사와 현재를 관통하는 고다르식 분류법은 아 바오 아 쿠를 깨우려는 순례자의 호흡과 같다. 그의 다른 작품들처럼, ‹언어와의 작별› 또한 3D 이미지의 원근감, 혼합된 색감과 불균일한 사운드를 통해 보이면서 동시에 보이지 않는 세계를 갈망한다..

"우리가 보는 강은 별다르지 않다. 이곳은 이미 강이다. 그러나 저곳은 시야가 막혔다. 보이는 것은 허무 뿐이다. 안개가 더 멀리 볼 수 없게 만든다. 캔버스의 이 지점에서는 보이는 게 없어서 보이는 것도 못 그리고 보이는 것만 그려야 하므로 보이지 않는 것도 못 그린다. 실은 보이지 않는 것을 그린다. 끌로드 모네."[2]

주변을 바라보는 데 중요한 변수는 심리적 상태와 지리학적 위치일 것이다. 어디까지 바라보느냐는 영화적 세계를 구성하는 기본틀이 된다. 많은 작가들이 영화를 구상하거나 만들고 있는 과정에서 반쯤 열린 창문 밖 가려진 풍경을 암시해야 할 순간이 오면 익숙한 방식들을 동원한다. 외화면에서 들려오는 누군가의 비명소리, 혹은 한줄기 빛처럼 익숙한 요소들이 끼어든다. 이런 것들과 작별하고 싶을 때, ‹언어와의 작별›을 감상하길 추천하고 싶다. 지평선을 바라보는 나의 위치를 인식한다는 것은 내 눈에 단숨에 들어오는 풍경의 크기와 요소를 가늠하게 한다. 해변을 배회하는 고다르의 애견 록시는 자연, 메타포, 그리고 기억으로 구성된 영화 속에 보이지 않는 자리를 바라보는 존재일 것이다.

2    영화 ‹언어와의 작별› 중, 장뤼크 고다르, 2014.

"지평선의 위치는 명확하게 정해지지 않는다. 그 위치는 우리가 어느 곳에 서 있느냐, 우리의 기분이 어떠하냐에 따라 다른데, 무엇보다도 그 위치는 우리 감각의 한계와 관련이 있다. 한편 우리가 최대한 볼 수 있는 가장 먼 거리인 지평선은 우리가 사는 세계를 제한한다. 사람들 눈에 보이는 지평선은 일시적인 한계에 불과하다."[3]

‹언어와의 작별›, 2014, 3D, 컬러, 71분.
*Adieu au Langage*, 2014, 3D, color, 71min.
Courtesy of Alain Sarde–Wild Bunch

3    주디스 콜 & 허버트 콜, 『떡갈나무 바라보기—동물들의 눈으로 본 세상』, 이승숙 옮김(사계절출판사, 2002), 60.

# 필요충분조건

## 안리 살라

**안리 살라 Anri Sala (b. 1974. AL)**
안리 살라(1974–)는 알바니아 출신의 현대미술작가로 영상설치, 오브제, 사운드퍼포먼스 등에 기반한 다수의 작업을 해오고 있다.

보이지 않는 것을 표현하려는 예술가들의 시도는 겹겹이 쌓인 다차원 세계를 연결하는 끈을 찾아내려는 시도와 흡사하게 여겨진다. 피카소의 자화상이 마치 3차원 세계에 잠시 겹치는 다른 차원의 조각들로 보일 수 있는 것처럼, 일그러져 보이게 만드는 뒤틀림과 겹침은 예술로 표현된 초공간[1]의 그림자와 같다. 그런데 음악은 표현하지 않고도 보이지 않음으로 인해 순수한 추상성의 차원을 만들어낼 수 있다. 물리학의 끈이론이 제시하는 우주의 모습은 동일한 끈이 다양한 진동패턴으로 나타나는 음악의 세계를 연상하게 한다.

"끈은 분리되거나 합쳐질 수 있다. 전자나 양성자들 간의 상호작용이 관측되는 것은 바로 이러한 이유 때문이다. 그래서 끈이론을 이용하면 원자물리학과 핵물리학의 모든 법칙들을 재현시킬 수 있다. 끈이 연주하는 멜로디는 화학법칙에 해당되며, 우주는 수많은 끈들이 동시에 진동하면서 만들어내는 거대한 교향곡에 비유될 수 있다."[2]

입자와 우주의 세계를 비유하지 않아도 음악은 현을 튕기는 움직임과 진동만으로 개체 간 상호작용을 발생시킨다는 것을 우린 쉽게 이해할 수 있다. 눈에 보이지는 않지만 음악은 미시와 거시세계를 넘나드는 비밀의 열쇠를 숨겨놓고 있는지도 모른다. 알바니아 출신으로 프랑스와 독일에 거주하며 작업하고 있는 안리 살라는 음악이 연주될 때 발생하는 운동성, 연속성, 불연속성, 변화 등을 시각적 현장으로 재구성하는 작업을 꾸준히 해오고 있다. 그가 2013년 베니스 비엔날레 때 발표한 ‹Ravel Ravel Unravel›은 세 개의 공간에서 동일한 음악이 어떻게 다르게 해석되는 지를 보여준다. 전시는 라벨의 '왼손을 위한 피아노협주곡'을 두 명의 연주가가 연주하게 한 뒤 같은 곡을 연주하는 두

1    미치오 카쿠, 『평행우주』, 박병철 옮김(김영사, 2006), 295. "초공간의 개념은 그동안 수많은 예술가와 음악가, 신비주의자, 신학자, 철학자들에게 번뜩이는 영감을 제공해왔다. 특히 20세기로 접어들면서 초공간에 대한 관심은 크게 고조되어, 예술역사가인 린다 달림플 헨더슨과 천재화가 파블로 피카소는 네 번째 차원을 예술에 접목하여 큐비즘이라는 미술사조를 탄생시켰다…."

2    같은 책, 315.

‹필요충분조건›, 2018, 단채널 버전, 컬러, 사운드 설치(4.0 서라운드), 9분 47초.
*If and Only If*, 2018, single channel version, color, sound installation(4.0 surround), 9min. 47sec. Courtesy of Marian Goodman Gallery, Galerie Chantal Crousel.

‹필요충분조건›, 2018, 단채널 버전, 컬러, 사운드 설치(4.0 서라운드), 9분 47초.
*If and Only If*, 2018, single channel version, color, sound installation(4.0 surround), 9min.
47sec. Courtesy of Marian Goodman Gallery, Galerie Chantal Crousel.

사람의 왼손을 각기 촬영한 영상을 두 개의 채널로 동시에
보여준다. 또한 Unravel 공간에선 믹서와 듀얼 턴테이블을
사용해 라벨의 이 협주곡을 믹싱하고 조정하는 디제이의
모습을 볼 수 있게 된다. 안리 살라에게 음악은 단순한
소재가 아니라 순수한 추상적 운동을 매개하는 주체이다.
우리가 음악을 감상하는 차원이 아니라 음악이 발생하는
순간에 주목한다면, 연주자 내면의 긴장과 몰입, 그의 행동,
그리고 보이지 않는 공기 속으로 퍼지는 파장, 진동을 받는
사물의 떨림 등과 같은 미세한 흐름을 느낄 수 있을 것이다.
그의 작품 ‹필요충분조건›(If and Only If, 2018)은 음악을
매개로 발생하는 개체 간 상호작용을 목격할 수 있게 한다.
이 작품은 이고르 스트라빈스키의 무반주 독주 비올라를
위한 엘레지를 기반으로, 달팽이가 비올라 활의 전체 길이를
점진적으로 이동하는 것을 보여준다. 달팽이의 위치와 속도는
비올라 연주자의 연주를 간섭하며, 유명한 비올라연주가
제라드 카우세(Gérard Caussé)와 정원 달팽이 사이에 촉각적
상호 작용이 일어난다. 이 때 달팽이가 감지하는 내부 세계의
모습을 우린 알 수 없다. 비올라의 활이 달팽이에겐 지루한
여정의 길이며 지평선은 보이지 않을 수도 있다. 달팽이의
눈은 두 개의 더듬이 끝에 있고 겨우 명암을 판별할 정도라고
한다. 연주자의 움직임이 달팽이에게 전달되는 강도와 반응에
대해서 우린 알 길이 없다. 분명한 것은 스트라빈스키의
음악이 오로지 달팽이만이 아는 주변세계로 침투해 주인공
달팽이에게 전달된다는 것이다.

# 블루

## 데릭 저먼

**데릭 저먼 Derek Jarman(b. 1942. GB)**
데릭 저먼(1942–1994)은 영국의 영화감독이자 미술감독, 정원사, 작가로 11편의 장편영화와 다수의
단편영화, 뮤직비디오를 연출했으며 켄 러셀을 비롯한 다른 감독 영화의 미술을 담당하기도 했다.

## ‹블루› Blue

겹눈을 가지고 있는 절지동물 중 부채벌레목에 속하는 곤충들은 한 쌍의 겹눈으로 주변을 다중영상으로 볼 수 있다고 하며 갑각류의 일종인 사마귀새우는 자외선과 적외선도 감지한다고 한다. 인간의 눈은 상공을 날며 지상 풀숲의 작은 쥐도 찾아낼 수 있는 매의 눈에 비하면 훨씬 제한적이다. 그러나 개나 고양이에 비하면 색을 감지하는 추상체를 망막에 하나 더 가지고 있는 인간이 색을 감지하는 과정은 매우 복합적이다. 뇌의 판단에 영향을 미치는 주변 세계의 많은 것들을 감안해야 하기 때문이다. 그런데 만약 우리가 점점 시력을 잃어가면서 한가지 색만을 볼 수 있게 된다면 나는 어떤 색이 남기를 바랄까? 검정색만이 남는다면 무서울 것이고, 붉은색만이 남는다면 소름 끼칠 것 같다. 아마도 땅을 제외하고 우리의 시선을 언제나 트이게 해주는 하늘빛을 닮은 파란색이라면 괜찮지 않을까 싶다. 색에 대한 우리의 반응도 주변환경에 적응된 결과일 테니 색의 작용, 기능을 규정짓는 건 상대적일 수밖에 없다. 신경의 흥분을 가라앉히며 심신을 안정시킨다는 파란색은 고대 이집트에서 수천 년간 사용된 안료의 색이기도 하다. 프랑스 누보 레알리슴 운동을 이끌었던 이브 클라인은 짧은 생애 동안 200여개의 청색 모노크롬 작품을 남겼다. 이브 클라인이 사망한 후 그의 미망인이자 화가, 조각가인 로트라우트 클라인 모키(Rotraut Klein-Moquay)가 이 모노크롬에 IKB(International Klein Blue)1부터 IKB194까지 번호를 매겼다. 특히 IKB79는 이브 클라인이 1959년에 서독 겔젠키르헨에 있을 때 만든 작품으로 데릭 저먼이 그의 마지막 장편영화 ‹블루›에 사용했다.

　‹블루›는 영화 전체가 단일한 색 블루(IKB79)의 단일 쇼트로만 구성되며 보이스 오버와 음악적 사운드 트랙이 병행한다. 데릭 저먼, 틸다 스윈트 등의 목소리로 낭독되는 텍스트는 AIDS로 인해 부분적으로 실명한 데릭 저먼이 임박한 죽음을 예감하며 자신의 고통스런 투병 과정을 시적으로 기록한 것이다. ‹블루›의 시각적 언어는 전면적인 블루의 응시를 통해 획득되는 비물질성과 시각적 경계의 허물어짐을 은유한다. 바다와 하늘을 연상하게 하는 블루는 병원 의사들이 수술할 때 장시간 피의 붉은 색을 보는 데서 오는 잔상을 제거하기 위해 선택한 수술복의 색이기도 하다.

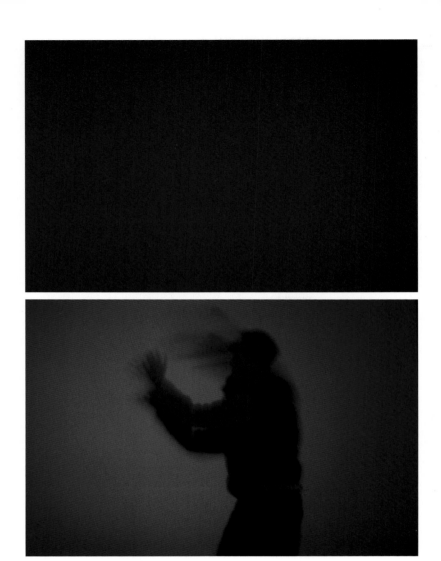

‹블루›, 1993, 단채널 비디오, 컬러, 79분.
*Blue*, 1993, single channel video, color, 79min.
Courtesy of Basilisk Communication Ltd.

데릭 저먼에게 블루는 시력을 잃어가는 그의 동공을 비추는 잔인한 불빛의 색이다. 그러나 무엇보다 그의 블루는 아득한 심연을 비추는 사랑의 불빛이자 희미한 기억의 안개와 같다. 79분간 단일한 색 블루만으로 구성된 이 전무후무한 작품은 푸른 안개 너머로 가라앉은 내면의 소리를 듣게 하는 위력을 발휘한다.

"성 바르톨로메오 병원의 의사는 벨라도나 복용으로 확장된 내 동공 안 망막의 병변을 감지할 수 있다고 생각했다. 의료용 손전등이 끔찍한 눈부신 빛으로 날 비췄다.

왼쪽을 보세요. 아래를 보세요. 위로. 똑바로 보세요.

내 눈 속에 비치는 파란 불빛

윙윙거리는 청파리
느긋한 나날들
수레 국화 위에서 살랑거리는
하늘색 나비
푸른 아지랑이의
온기 속에서 길을 잃어
조용히, 천천히
블루스를 노래한다

내 마음의 블루
내 꿈들의 블루
참제비고깔풀에 중독된 날들의
느리고 푸른 사랑

블루는 우리를 씻기는 보편적인 사랑. 그것은 지상의 천국."[1]

1    영화 ‹블루› 중, 데릭 저먼, 1993.

# 퍼포먼스

Performance

# Curious Child
# 남화연

**남화연 Hwayeon Nam(b. 1979. KR)**
코넬대학교(BFA), 한국예술종합학교(MFA) 및 베를린 HZT(MA)에서 수학하고 현재 서울에서
거주하고 활동한다. 최근 개인전 «마음의 흐름»(아트선재센터, 2020), «Abdominal Routes»(덴마크
쿤스트할 오르후스, 2019)를 비롯해 «역사를 몸으로 쓰다»(국립현대미술관, 2017), «유명한
무명»(국제갤러리, 2016), «모든 세계의 미래 All the World's Future»(베니스비엔날레, 2015) 등의
단체전에 참여했다. 2019년 제58회 베니스비엔날레 한국관 대표 작가로 정은영, 제인 진 카이젠과
함께 참여한 바 있으며, «궤도 연구»(국립현대미술관, 2018) 등의 퍼포먼스를 만들었다.

‹Curious Child›, 2020, 퍼포먼스.
*Curious Child*, 2020, performance.
Photo: © VTT Studio / Shutterstock.com

아이보(Aibo)는 소니(SONY) 사에서 1999년 처음 제작, 판매한 강아지 형태의 반려 로봇이다. 인간과 가장 친밀한 관계에 있다고 여겨지는 개를 대신하기 위해 발명된 기계였으나 아이보를 '기르는' 사용자들은 아이보와 애착 관계를 형성하기도 한다. ‹Curious Child›는 오디오 트랙을 들으며 아이보와 함께 미술관을 산책하는 작업이다.

‹Curious Child›, 2020, 퍼포먼스.
*Curious Child*, 2020, performance.
Photo: © VTT Studio / Shutterstock.com

# 봉지 속 상자

## 박보나

**박보나 Bona Park**
현재 서울을 기반으로 활동하는 작가로 미술 속 이미지가 만들어지는 방식, 그것을 만들어내는
사람들의 이야기와 노동을 미술 밖의 경제 및 역사의 작동방식과 겹쳐 놓음으로써 사회 시스템을
비판적으로 바라보는 작업을 해오고 있다. 2015년 제15회 송은 미술상 및 2013년 제3회 신도리코
미술상을 수상하였으며, 2018년 브리즈번 아시아 태평양 트리엔날레, 2016년 광주비엔날레 및
2016년 안양공공예술프로젝트(APAP5), 2012년 뉴 뮤지엄 트리엔날레 등 다수의 국제 전시에
참여하였다. 2019년 미술 에세이집 『태도가 작품이 될 때』를 출간하였다.

‹봉지 속 상자(La boîte - en - sac plastique)›를 현 전시의 문맥에 맞춰 새롭게 선보일 예정이다. 이 작업은 2010년 서울 스페이스 해밀턴에서 열린 전시 «Out of Line»과 2012년 뉴욕 뉴뮤지엄 트리엔날레에서 두 차례 진행된 적이 있다. 작업의 제목은 마르셀 뒤샹의 작업 ‹여행 가방 속 상자(La boîte - en - sac valise)›를 패러디한 것이다. 퍼포먼스의 구성은 전시를 만드는 작가, 큐레이터, 목수, 디자이너, 도슨트, 전시장 지킴이 등에게 저녁과 취향에 대한 질문을 한 뒤, 그에 맞춰 저녁을 해 먹을 수 있는 재료를 장봐주고, 그 것을 해당 참여자가 오프닝 내내 들고 다니는 것으로 이루어진다. 이는 반짝이는 이미지와 작가의 이름 뒤에 가려진 수많은 전시장의 노동자를 드러내고, 예술 대신 그들의 일상적 취향과 태도를 얘기할 수 있는 상황을 의도한 것이다. 이 작업은 이번 전시에 맞춰, 반려 동물과 함께 생활하는 전시 인력과 관객을 위한 퍼포먼스로 진행할 예정이다. 이 과정에서 전시장의 노동과 협업 구조 외에, 그들의 반려 생활의 취향이 드러날 것을 기대한다. 저녁거리는 동물과 사람이 같이 식사를 준비할 수 있는 것으로 마련된다.

‹봉지 속 상자›, 2020, 퍼포먼스.
*La Boîte - en - Sac Plastique*, 2020, performance.

# 숲에 둘러서서

## 다이애나 밴드

**다이애나 밴드 Diana band**
신원정과 이두호로 구성된 아티스트 듀오로, 관계적 미학을 향한 디자인과 미디어아트를 실험한다. 작가들은 관객의 참여와 관계형성을 위해 공연성과 상호작용성을 작업에 적용하고, 관객은 때때로 작품의 적극적인 개입자로서 혹은 일시적 사건에 개입되는 관찰자로서 초대된다. «우리의 밝은 미래-사이버네틱 환상»(백남준아트센터, 2017), «사물학II: 제작자들의 도시»(국립현대미술관, 2015) 등 다수의 전시에 참여했고, 퍼포먼스 ‹동그라미 앙상블›(탈영역우정국, 2018), ‹일어서거나 주저앉은 입장들›(국립현대미술관, 2017) 등을 선보였다.

"그들은 숲에 둘러서서 있었습니다. 빌라들이 마주보며 줄지어 늘어선 하얀 돌길 위를 수탉 한마리가 걸어가고 있는 것을 듣고 있었습니다. 내일은, 가스통을 한가득 싣고 하얀 가스통을 두드리는 사람이 탄 트럭이 지나가기로 한, 그 길 위를 쓸쓸하게 걷는 수탉은 꺼이꺼이 울어대면서, 어젯밤의 술자리의 푸념을 동네방네 떠들어대고 있는 것이었습니다. 높이가 5층 정도 되어 보이는 건너편의 빌라에 3층 발코니에 앉아서 담배를 태우는 사람이 있었고, 맞은편 빌라의 4층 침실에도 아래로 이십도 정도 꺾어진 처마 밑으로 창문을 열고 아래를 내려다보는 사람이 하나 있었습니다. 수탉의 먹먹한 노래는 골목과 창문들과 하늘까지 울려퍼지고, 언덕 아래 사거리 횡단보도 옆 핫도그 가게 앞에 늘어져있는 개와 길가에 세워진 올리브 나무, 그리고 철제 담장이 있는 요리점의 회색 고양이, 하늘을 날아 어딘가로 가고 있는 갈매기들이 그 푸념을 듣고, 눈을 껌뻑이거나, 잎을 스치거나, 고개를 돌리거나 하는 도중에, 마침 지나가던 건너편 빌라 지붕에서 마주친 삼색 고양이와 얼룩이 고양이는 뒤틀린 심기를 참지 못해 언성을 높이고 말았습니다."

Wi-Fi 신호를 내거나 받을 수 있을 수 있는 연산장치인 소리 나는 사물이 공간에 설치되어 있다. 사물들은 자신의 몸의 일부인 스피커를 통해서 소리를 내거나, 전동장치를 통해 물리적 파열음을 발생시켜 소리를 낸다. 다른 사물들과 Wi-Fi 신호로 소통하며, 프로그래밍 된 자신의 정체성에 따라 어떤 결정을 내리거나 대화를 한다.

공연자와 일부 관객 참여자들은 이런 소리 나는 사물들의 '숲'에 둘러서서, 자신의 소리나 움직임에 상호 관계하는 장치와 공연 공간에 놓인 사물들을 조작하며 연주한다. 아날로그와 디지털과 네트워크의 간극 위에 놓인 물체들의 관계는 불확정성을 내포하여, 미세한 우연들과 정교한 필연들을 불러일으키며, 예측하기 어려운 사운드의 사건을 만들게 된다.

‹숲에 둘러서서›, 2020, 퍼포먼스.
*Surrounding*, 2020, performance.

# 신체풍경
## 김정선×김재리

**김정선 Jung Sun Kim**
공연예술작가 김정선은 몸을 중심으로 하여
작업과정에서 생기는 제3의 몸, 즉 공간의
관계와 시간적 개념으로서의 몸을 이해하면서
여러 작가들과 콜렉티브 형식의 협업을
선호한다. 특히, 무용, 연극, 실험음악작업에서
몸이 어떤 방식으로 작업에 접근하고 존재 할
수 있는지 실험하고, 개념에 대한 끊임없는
질문과 수행적 실천을 다른 장르에서도 어떤
방식으로 스며들게 할 수 있을지에 대한 시도와
실험을 연속한다. 베를린예술대학 대학원(HZT)
안무과를 졸업했으며, 2007년부터 베를린 거주,
작업하고 있다. 최근 작업으로는 ‹작동을 위한
솔로›, ‹EX IST›, ‹풍경 없는 구역›이 있다.

**김재리 Jae Lee Kim**
2014–2015년 국립현대무용단의
드라마투르그를 역임했으며, 현재 무용과
시각예술 분야에서 독립 드라마투르그로
활동하고 있다. 시각예술가 남화연의 ‹반도의
무희›, ‹마음의 흐름› 등 작품에서 드라마투르그로
참여했다. 공인 동작분석가(Certified
Movement Analyst)이자 국제소매틱 움직임
교육/치료협회(ISMETA, The International
Somatic Movement Education and Therapy
Association)에 등록된 소매틱 전문가이다.
컨템퍼러리 댄스의 미학과 신체의 관계에
대해 관심을 두고 예술 실천을 지속하고
있으며 2018년 논문 「춤의 수평성: 타나카 민의
바디웨더를 중심으로」에서 신체와 수평공간의
관계에 대한 진화론적, 미학적 개념과 실천을
제시했다.

‹신체풍경›은 안무가 없는 춤을 전시한다. 정해진 규칙이나 구조를 배제하고, 보이지 않는 것을 감각하고 즉각적으로 드러내는 춤에 집중하며, 신체를 이루는 모든 요소들을 탐색한다. '기계화된 신체-Mechanic Body'는 뼈, 근육, 액체, 신체가 가진 모든 요소들을 인지하며, 인간중심적인 상태를 벗어나 다른 무엇이 '되기(becoming)'를 시도하는 과정이기도 하다. 신체풍경은 워크숍에 참여한 관객들 스스로가 이끌어가며 이들의 탐색, 의식, 수행, 공유의 활동은 미술관의 확장된 영역에서 한 무리(constellation)의 지리적 풍경을 그려낸다.

‹신체풍경›과 함께 진행되는 워크숍은 인간 중심적 사회와 사유에서 벗어나 다른 '무엇이 되기(becoming-things)'를 통해 시도해본다. 특히 인간이 수직 공간을 점유하면서 구성된 직접의 몸, 문명화된 몸 그리고 시각중심의 몸에서 수평성(Horizontality)을 회복하는 과정을 몸으로 체험해볼 것이다. 즉, 땅을 지향하고 본능적, 원초적인 상태가 '되는' 방식을 도입한다.

이에 우리는 바디 웨더(Body weather, 일본의 무용가 타나카 민[田中泯]의 신체 훈련법)의 방식을 일부 적용하면서, 참가자와 함께 다음과 같은 내용으로 워크숍을 진행할 것이다. 바디 웨더 훈련의 주요 모티프가 되는 농부가 씨를 뿌리는 동작, 수확하는 동작의 반복을 통해 대칭을 자연스럽게 인지하고 또한 움직임을 통해 몸의 중심이 땅으로 향하는 과정을 경험할 것이다. 이것은 실습하는 동시에 인식하는 것으로 몸의 원점(zero point) 즉 동물로서의 몸과 원초적 감각으로 돌아가보는 시도라고 할 수 있다. 이 과정은 우리가 오래 전에 잊(잃)어버린 근원적인 몸의 상태를 찾아가는 것으로, 그들의 몸은 유토피아의 상태로 미술관 안에 존재한다.

‹신체풍경›, 2020, 퍼포먼스.
*Body Landscape*, 2020, performance.
Photo: © Matthias Erian(좌), © Roger Rossell(우)

# 창경원 昌慶苑
## 양아치

**양아치 Yangachi(b. 1970. KR)**
수원대학교에서 조소를 전공하고 연세대학교 커뮤니케이션대학원에서 미디어아트를 전공했다.
작업을 통해 미디어의 확장된 가능성을 실험하는 미디어아티스트로 음악, 무용, 건축 등
다양한 분야와 협업하며 퍼포먼스와 설치 작업을 이어오고 있다. 대표작으로 ‹전자정부›(2003),
‹Middle Corea›(2008–2009), ‹뼈와 살이 타는 밤›(2012), ‹When Two Galaxies Merge›(2017),
‹Sally›(2019) 등이 있다. 아뜰리에 에르메스(2017), 학고재 갤러리(2014), 아트센터 나비(2009),
인사미술공간(2008) 등에서 개인전을 가졌으며 독일, 미국, 스페인, 일본 등 세계 각지의 기획전에
참여했다. 2010년에는 에르메스재단 미술상에 선정된 바 있다.

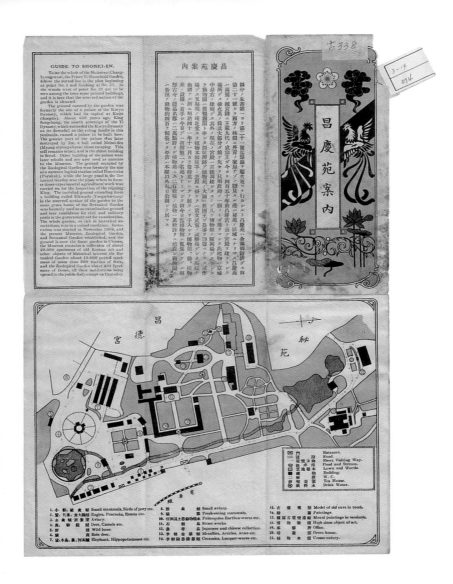

‹창경원 昌慶苑›, 2020, 퍼포먼스.
사진: ‹창경원안내(昌慶苑案内)›, 연도 미상. 한국학중앙연구원 장서각 소장.
*Changgyeongwon*, 2020, performance.
Photo: *Guide to Changgyeongwon*, undated. Courtesy of The Academy of Korean Studies Jangseogak.

‹창경원 昌慶苑›은 근대, 식민지, 동물, 식물, 전쟁, 구경을 무대화한다. 그리고 반달곰, 녹두, 비단 구렁이, 호랑이, 코끼리에 관한 이야기를 전할 것이다. feat. 김관지.

‹창경원 昌慶苑›, 2020, 퍼포먼스.
사진: ‹창경원 독수리›, 1910. 서울역사박물관 소장.
*Changgyeongwon*, 2020, performance.
Photo: *Changgyeongwon Eagles*, 1910. Courtesy of Seoul Museum of History.

（昌慶苑）禽水

‹창경원 昌慶苑›, 2020, 퍼포먼스.
사진: ‹창경원 물새›, 1910. 서울역사박물관 소장.
*Changgyeongwon*, 2020, performance.
Photo: *Changgyeongwon Water Birds*, 1910. Courtesy of Seoul Museum of History.

宝禽水大苑慶昌

25391

‹창경원 昌慶苑›, 2020, 퍼포먼스.
사진: ‹엽서(창경원 대수금실)›, 연도 미상. 국립민속박물관 소장.
*Changgyeongwon*, 2020, performance.
Photo: *Postcard*, undated. Courtesy of National Folk Museum of Korea.

# 성좌의 미술관

정시우       문이삭
미술 기획자    미술가

**정시우**
어설프게 회화를 전공하며 도상 애호가의 길에
접어들었다. 상봉동에 위치했던 공간 교역소를
공동 운영했으며 인사미술공간, 플랫폼엘,
부산비엔날레, 난지미술창작스튜디오를 거쳐
현재, 현대자동차 제로원에서 일하고 있다.
«폴리곤 플래시 OBT»(인사미술공간, 2018),
«루밍 셰이드»(산수문화, 2017), «헤드론
저장소»(교역소, 2016), «굿-즈»(세종문화회관,
2015) 등 다수의 기획에 참여했다. 시공간이
뒤섞이고 재맥락화 되는 디지털 환경이 전시
공간과 동기화되는 구조에 관심을 가지고
전시를 기획한다.

**문이삭**
문이삭은 국민대학교 입체미술과와 동대학원을
졸업하였다. 팩토리2(2019, 서울), 아카이브
봄(2017, 서울), 공간 사일삼(2016, 서울)에서
개인전을 개최하였고, 플랫폼 엘 컨템포러리
아트센터(2019, 서울), 인사미술공간(2018,
서울), 두산갤러리(2017, 서울),
국립아시아문화전당(2016, 광주) 외 다수의
그룹전에 참여하였다.

# 동물의 방

가느다란 열쇠를 돌려 잠겨 있던 육중한 어둠을 밀어내자 그 모습을
드러낸 공간 이곳 저곳에 빛이 아스라이 맺힌다. 색색의 돌을 조합해
만든 모자이크, 매끄러운 대리석으로 벽과 기둥, 바닥을 장식한 기다란
복도 양 옆엔 고대 신화에서 호출된 인간 형상이 빼곡히 서 있다. 지상에
내려온 고대 신들의 조각을 뒤로하고 복도를 미끄러지듯 걷던 나의
발걸음이 멈춘 곳은 관람객의 호기심 어린 시선이 잠시 머물고 지나가는
크지 않은 공간이다. 나는 이곳에서 희생 제물을 상징하는 어린양,
자신의 가슴살을 뜯어 나누어 주는 행위가 십자가 수난을 통한 자기희생,
성체를 연상시키는 펠리컨, 그리고 그리스도를 상징하는 사자가 말의
목덜미를 물어뜯는 숨죽이는 순간이 조각된 돌로 된 수많은 동물 형상을
마주한다.

    1506년 로마의 산타 마리아 마조레 대성전(Basilica di Santa
Maria Maggiore) 인근 포도밭에서 아폴론 신의 사제인 라오콘을 묘사한
조각상이 발견되었다. 마치 살아있는 듯 라오콘의 고통으로 일그러진
표정과 역동적으로 뒤틀린 신체, 힘줄까지 세세히 묘사된 근육의 표현이
인상적인 이 조각상은 헬레니즘 조각의 최대 걸작으로 불린다. 교황
율리오 2세(Giulio II)가 이를 구매해 당대 유행하던 고대 그리스의
이상주의에 부합하는 예술품으로 대중에게 공개함으로써 이후, 바티칸
미술관의 기원이 되었다. 바티칸 미술관은 세계에서 가장 작은 나라인
바티칸 시국에 있는데 소장품의 가치와 규모는 세계 3대 박물관으로
불리기에 손색이 없다. 역대 교황이 수집한 중세 템페라 제단화나
르네상스 시대의 명화뿐만 아니라 그리스·로마 시대 조각의 원본과
복제품이 공간을 빈틈없이 채우고 있다.

    바티칸 궁전의 안뜰인 벨베데레 정원(Cortile del

Belvedere)을 포함하고 있는 비오-클레멘스 미술관은 1770년 교황 클레멘스14세(Clemente XIV)가 설립하고 프랑스 혁명에 앞서 비오 6세(Pio VI)가 완성한 고대 그리스·로마와 르네상스 시대의 작품들을 소장하고 있는 미술관이다. 교황의 개인 소장품은 당대의 가장 현대적 이론에 따라 화려한 신고전주의 양식의 공간에 진열되었으며 로마에 스며든 계몽사상을 주의 깊게 관찰하여 만들어졌다. 미술관엔 다양한 카테고리로 묶인 전시실이 있는데 동물 조각상이 여럿 모여 있어 이름 붙여진 동물의 방(Sala degli Animali)은 다른 전시실과 달리 조각의 형식적 분류를 따르지 않는다. 동물 형상들은 예술, 과학 그리고 상상력을 결합한 '돌 동물원'을 만들고자 했던 비오 6세에 의해 대리석과 희귀한 돌을 재료로 원본을 복제하거나 혹은 완전히 새롭게 제작되어 고미술품과 함께 진열되어 있다. 동물의 방에 있는 작품들은 자연과의 연결과 추적의 관점에서 수집되었기에 이 전시실의 주인공은 동물이고, 서로 간의 기이한 상호작용에서 고대 서사의 영웅과 신의 관계를 발견할 수 있다. 온갖 종류의 동물 조각이 모여 있는 동물의 방엔 그리스·로마 신화의 장면을 재현, 부활시킨 형상들 사이 다양한 종의 동물 조각이 수십 점 진열되어있는데 그 중에서 개를 묘사한 작품들에 주목해 본다. 피지올로구스(physiologus)로 불리는 구전과 민담으로 전해지는 동물의 상징에 관한 기독교적 해석에 따르면 개는 충성, 경계, 고귀를 뜻한다. 또한, 여러 신화에서 개는 천상과 현세의 경계를 지키는 수문장이자 죽은 자의 영혼을 저승으로 인도하는 충실한 중계자이다.

# 미래 인류

"모두를 위한 미술관"은 인간중심의 미술 제도에서 타자화된 대상인 동물, 개를 전시장에 초대하고 환대하려는 시도이다. 이번 프로젝트의 손님인 개 주인과 반려견을 가느다란 목줄로 연결된 유사 공동체이자 확장된 신체로 인식하고, 이러한 신체와 지각의 확장을 진화론적 관점에서 접근하고자 한다. 공동체를 이루는 두 개체가 서로를 인도하듯 밀고, 당기고, 끌려가는 일련의 상황이 만들어내는 동선을 미래 인류의 행동 양식으로 가정한다. 반려견과 주인이 신체적, 정신적으로 초월적 연속성을 가지는 미래 인류는 어떤 특징을 가질까?

미래 인류를 상상하기 위해 생물학적 측면에서 인류의 진화에 접근한 두걸 딕슨(Dougal Dixon)의 SF소설 『미래의 인류(Man after Man)』를 상상의 자원으로 활용하고자 한다. 이 소설에는 인류의 진화에 관한 필립 후드(Philip Hood)의 흥미로운 일러스트가 가득한데 그 내용을 살펴보면 기술의 발전으로 약 200년 후부터 유전자 조작을 통한 새로운 종의 인류가 등장한다. 이렇게 만들어진 신인류는 처음에는 산업 분야에서 활용되다가 점진적으로 멸종된 동물을 대체하기 시작한다. 이후, 현생인류는 지구에서 멸종하고 신인류만이 살아남아 인류에 의해 멸종된 동물의 생태 지위를 차지하거나 독자적인 위치를 점하지만, 최후에는 육지의 인류는 전부 멸종하고 심해로 들어간 수생 인류의 후손만이 살아남는다. 현생 인류는 자원 고갈, 전쟁과 폭동으로 인해 인류 문명을 스스로 멸종시키는 것으로 묘사되는데 이것을 인류의 지능이 높아짐에 따른 부작용으로 결론 내리고, 유전공학으로 신인류를 생산할 때 일부러 지능의 발달을 제한해 멸종된 동물의 생태 지위를 대신한다.

최근 4차 산업혁명에의 기대로 포스트 휴먼에 관한 관심도 높아지고 있는데 이 소설이 쓰인 1990년은 냉전 막바지에 자본주의가

절대적 지위를 차지하며 경제적 부흥을 이루고, 이를 기반으로 다문화주의와 대안 미디어가 등장할 수 있었다. 특히 1989년 개발된 월드와이드웹(World Wide Web)은 30년이 지난 오늘날을 연결성 측면에서 혁신적으로 변화시켰다. 이렇게 혁신이 태동하던 시대에 두걸 딕슨은 SF 특유의 암울한 상상력으로 신인류를 예상한다. 소설에서 묘사한 500년 후의 인류는 그리스 신화에 등장하는 사티로스를 닮은 초식성 인류 플레인스 드웰러(Plains dweller, Homo campisfabricatus)가 있다. 외형적 특징으로는 전체적으로 어두운 피부색을 가지며 머리에서 등까지 자외선을 차단하기 위한 갈기로 덮여 있고, 초식 성향에 맞게 풀을 자르기 용이한 칼날처럼 생긴 손톱과 긴 창자를 가지고 있어 멸종된 영양류의 생태지위를 차지한다. 진화의 관점에서 특기할 만한 것은 달리기에 적합한 길게 구부러진 발을 가지고 있다는 것이다. 흥미롭게도 이러한 발의 형태는 남아프리카 공화국의 장애인 육상선수 오스카 피스토리우스(Oscar Pistorius)의 의족으로 유명한 플렉스풋 치타(Flex Foot Cheetah)와 유사하다. 이 탄소 섬유로 만들어진 의족은 이데아적 형상인 인간의 다리 형태를 따르지 않고, 지극히 기능적 관점에서 접근해 실제 인간 다리의 절반 무게밖에 되지 않고, 재료의 탄성과 구부러진 형태의 도움으로 운동 에너지를 축적하고 순간적으로 방출할 수 있다. 이러한 접근 방식은 생체공학적으로 기계와 결합하는 미래의 인류를 예시한다. 또한, 과학자들이 예상한 미래의 인류는 기후변화, 인공지능, 유전자 변이 등을 거치며 신체의 변화를 가져오게 되고 온난화로 인한 어두운 피부색, 열기를 빠르게 식히기 위한 큰 키와 마른 체형, 뇌의 확장 가능성을 고려한 넓은 이마와 빛이 희미한 우주에 적응한 큰 눈을 가지는데 두걸 딕슨이 예상한 미래 인류와 닮았다.

　　　미래 인류에 관한 접근 범위를 생물학에서 확장해 월드와이드웹으로 촉발된 연결성과 관련한 흥미로운 예상도 있다. 하이퍼링크(Hyper link)를 통한 페이지 간 이동을 전제로 한 월드와이드웹은 그 자체로 편집의 기능을 하기에 떠다니는 정보를

필요에 의해 수집하고 재구성할 수 있다. 아이폰(iPhone)이 출시된 2007년을 원년으로 하는 모바일 혁명 이후, 웹은 사용자 경험에 특화된 앱(App)에 주도권을 넘겨준 듯하지만, 여전히 유효한 연결성을 제공하고 있다. 유전학에서 미래 인류는 뇌를 디지털 데이터로 변환하고, 전산화된 개인을 복제해 다음 세대에 전송, 재생하는 정신전송(Brain uploading)을 통해 결국 죽음을 넘어 영원성을 획득할 것으로 예측한다. 또한, 전산화된 의식을 공유해 연결상태를 유지하는 집단정신(Hive mind)이 등장해 감각의 연속성을 띨 것으로 예상한다. 클라우드로 연결상태를 유지하는 미래 인류는 지식을 넘어 감각을 공유하며 반려동물과도 텔레파시와 같은 형태로 직접적으로 소통할 수 있다. 두걸 딕슨은 이러한 공유 기술의 중심에 인간이 있기에 기생과 공생의 방식 혹은 착취를 위한 수단으로 진화할 것으로 예상했다. 인공지능과 생체공학을 둘러싼 여러 복합적 개념이 등장하며 변화될 미래 환경에서 인간성의 기준은 어떻게 정의될까? 또한, 연결된 반려동물이 확장된 신체로 인식되고 대체 감각을 활용해 물리적, 신체적 한계를 극복할 수 있을까? 초월적 연결성에 기반한 기술의 발전으로 개체가 가변적으로 결집하고 해체되는 탈중심적 공동체를 상상한다.

# 성좌의 성좌

《성좌의 성좌》는 《모두를 위한 미술관, 개를 위한 미술관》과 연결되며 동시에 개별적으로 기능하는 비물질적 영역에 있는 전시다. 성좌는 첫째는 별자리, 둘째는 가상의 장소를 환기하는 중의적 의미를 가지는데 전시장이라는 물리적 장소와 가상의 장소를 연결한다. 참여작가인 문이삭은 바티칸 미술관의 소장품을 오픈소스 데이터에서 추출해 인조 대리석으로 제작하고, 실제 전시 공간의 특성에 맞춰 다시 배치하고 조합한다. 전시는 전시장 입구에서부터 복도, 전시장 등 모든 동선을 활용하는데 작업의 배치는 인간의 감각을 넘어선 높은 곳에서 조감하며 별자리를 새기듯 이뤄진다. 소행성의 기원은 행성으로 뭉쳐지지 못한 행성 잔여물인데 전시를 통해 관람객의 동선과 작품이 뭉쳐 하나의 행성이 되고, 행성이 확장해 별자리가 되는 상상을 한다.

1980년 이후 세대는 통신 기술의 발전과 맞물려 형성된 구독형 서비스와 스마트폰, 태블릿 PC와 같은 콘텐츠 소비형 기기를 통해 방대한 네트워크에서 실시간으로 정보를 흡수한다. 웹에서 참조된 이미지는 데이터 영역에 존재하는데, 이미지 데이터는 환경에 반응해 물질성을 획득한다. 이러한 창작 환경의 변화에 따라 오브제, 공간을 중심에 둔 미술관의 기능은 변화하고 있다. 평면, 입체와 같은 전통적인 매체를 넘어 공간 설치, 사진, 영상, 퍼포먼스 그리고 웹으로 매체가 확장되었고, 스마트폰의 보급에 힘입은 사용자 경험의 측면에서도 변화가 요구되고 있다. 기술의 발전은 세상을 인식하는 방식에도 변화를 가져왔다. 마우스와 키보드의 시대를 지나 터치스크린과 위치기반 서비스를 통해 정보에 즉각적으로 반응하고, 실제적 감각을 대입할 수 있게 되었다. 변화된 사용자 경험으로 인해 현실 감각이 둔화하거나 가상의 자원을 현실과 동기화하는 경향이 나타난다. 현실적 가상,

혼합현실에서는 원하는 위치, 원하는 방향의 세상을 경험하고 현실 세계에서는 불가능한 다양한 상호 작용이 가능하다. 시간의 흐름을 거슬러 과거와 미래가 현재와 공존하거나 타임라인을 뒤섞어 한 장의 평면에 재현하고 현실의 시공간과 상호 참조할 수 있는 환경을 구축할 수 있다. 동시대 시각예술은 미디어에서 데이터로 그 형식이 이동하고 이미지 생산과 소비도 시간과 공간을 넘어 웹으로 무한히 확장되고 있다. 데이터 영역에 존재하는 시각 이미지는 전시공간이라는 실재적 한계 안에서 변환과 출력의 과정을 거친다. 이미지데이터는 공간과 물성에서 자유롭기 때문에 오브제, 공간이 아닌 현실과의 간극이 극도로 얇아진 화면 너머의 세계를 염두에 둘 필요가 있다. 대중이 웹을 통해 이미지데이터를 소비하고, 실재보다 유사 경험의 비중이 높아지는 상황에서 여전히 하드웨어로 존재하는 전시 환경은 시각예술의 확장된 형식을 담기에 적합하지 않다.

최근 급성호흡기질환의 범세계적 유행으로 국공립 미술관을 중심으로 온라인을 활용해 전시 기록과 해설을 제공하고, 더 나아가 온라인 전시를 기획하기에 이르렀다. 미술관에 방문해 전시를 관람하는 것이 일상을 넘어 위험을 감수하는 행위가 됨으로써 관람객이 직접 경험하고 감각하는, 전시를 본다는 오래된 정의에 의문이 생겨났다. 오늘날 미술관, 그리고 전시라는 신체는 유효한가 질문하며 본 전시의 비가시적 영역에 별개로 작동하는 전시를 상상하게 되었다. 웹이라는 비물질적 공간에서 접속할 수 있는 공개된 데이터를 활용해 실제 전시장과 연동할 수 있는 전시의 형태를 고민한다. 웹의 시공간은 선형적이지 않고, 과거나 미래를 호출하거나 편집해 하나로 포개어 놓을 수 있다. 모두를 위한, 미래의 미술관을 상상하며 과거의 공간, 약 500년의 데이터가 집적된 바티칸 미술관을 500년 후의 미술관으로 가정해 전시장에 데이터로 호출한다. 실제 공간에서 이루어질 전시와 가상의 공간에서 상상될 전시는 가느다란 줄로 연결된 반려견과 주인의 관계처럼 서로를 밀고, 당기고, 끌려가며 서로를 추동하고, 또 호출한다.

가상성, 비 물질성은 물질성을 가지는 실제 전시의 대안이나 대체재가 아닌 서로의 확장된 신체로서 기능한다.

## 모두를 위한 미술관

«모두를 위한 미술관, 개를 위한 미술관»은 그 동안 전시와 미술관이 고려하지 않았던 대상인 반려견을 초대하고 환대하는 과정에서 미술 제도와 구조를 환기한다. 인류의 오랜 친구이자 천상과 지상의 중계자인 개를 미술관 안으로 초대하기 위해서는 고려할 것이 너무 많다. 이는 거꾸로 이야기하면 미술 제도가 그들의 출입을 한 번도 고려하지 않았다는 방증이기도 하다. 가느다란 목줄로 연결된 주인과 반려견의 관계는 인간중심의 계몽적 분류체계를 지나 미래의 초월적 연결성을 통해 공동체로써 확장된 신체로 나아갈 수 있을까?

     모두를 위한 미술관은 열린 광장을 지향한다. 하지만 나는 모두를 위한 미술관이 그 환대의 대상에 집중할 때 미술관, 전시 그 자체를 고민했다. 실제 전시와 연결되지만, 물리적 신체를 가지지 않는, 서로를 추동하고 호출하지만 명확하게 달라붙지 않는 전시를 상상한다. 이를 위해 과거와 현재, 미래의 타임라인을 뒤섞고, 시간의 방향성을 현재에서 과거, 과거에서 미래, 미래에서 현재로 엇갈리게 설정했다. 과거의 미술관은 신화의 영역, 신과 연결되고자 했다. 동물의 방은 개의 형상을 포함한 온갖 종류의 동물 조각이 그리스·로마 신화의 장면과 상호작용하며 자연과 인류, 나아가 신과의 관계, 연결지점을 드러낸다. 미래의 미술관은 초월적 연결성에 기반해 감각을 공유한다. 공유된 감각은 공동체를 이루고, 개체가 서로를 밀고, 당기고, 끌려가는 동선이 미래 인류의 행동 양식이 된다. 인공지능과 생체공학을 둘러싼

여러 복합적 개념이 등장하며 변화될 미래 환경에서 인류는 연결성의 측면에서 재정의된다. 또한, 연결된 개체를 확장된 신체로 인식하고 대체 감각을 활용해 물리적, 신체적 한계를 극복한다. 초월적 연결성에 기반한 기술의 발전으로 개체가 가변적으로 결집하고 해체되는 탈중심적 공동체가 이루어질 것이다.

　　　내가 가상의 전시를 만드는 것은 전시에 관한 계몽적, 미래주의적 선언을 하고자 함이 아니다. 동시대 창작 환경에서 작가의 역할은 이미지데이터를 수집하고, 적합한 방식으로 변환, 제작하는 일종의 편집자로 이동했다. 또한, 웹의 시공간은 선형적이지 않고, 과거나 미래를 호출하거나 편집해 하나로 포개어 놓을 수 있다. 모두를 위한, 미래의 미술관을 상상하며 실제 전시와 가상의 전시도 반려견과 주인이 목줄로 연결된 것과 같이 서로를 추동하고, 호출하는 서로의 대안이나 대체재가 아닌 확장된 신체이기를 기대한다.

본 글은 «모두를 위한 미술관, 개를 위한 미술관»과 연결된, 동시에 개별적으로 기능하는 가상의 전시 «성좌의 성좌» 기획을 위한 글이다. 반려견과 주인을 목줄로 연결된 유사 공동체로 인식하고 두 개체가 서로를 밀고, 당기고, 끌려가는 신체와 지각의 확장을 전시의 구조에 대입해 연결된 각 전시가 서로를 추동하고, 호출하기를 상상했다.

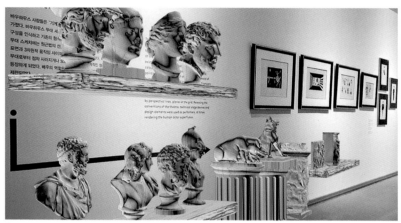

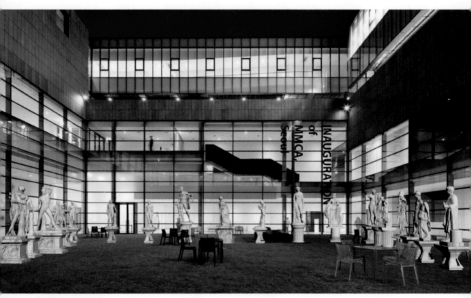

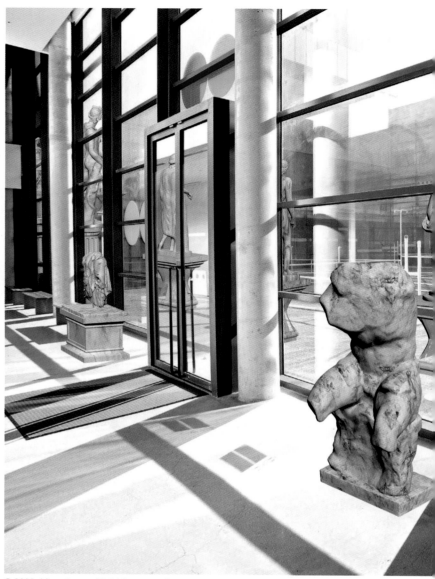

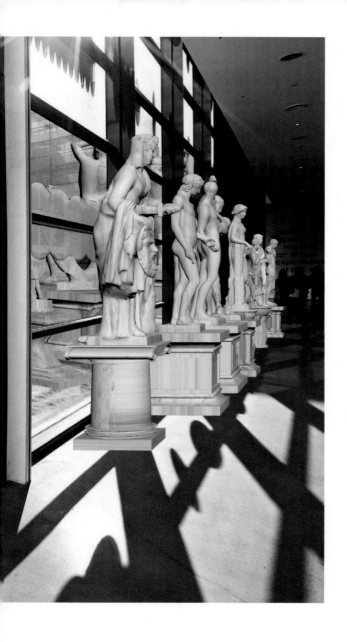

부록

# 반려 동물에 대한 흥미로운 정보

# 반려동물에 대한 인식 및 양육 현황 조사 보고서 2018

주요 내용 발췌 정리

이 보고서는 2018년 문화체육관광부와 농촌진흥청이 함께 전국의 만 19세 이상 남녀를 대상으로
반려동물에 대한 인식과 양육 현황에 대해 조사해 발간했다. 리서치랩이 조사를 진행했다.
보고서 중 이번 전시와 연계된 부분을 위 기관들의 협조로 발췌·게재한다.

# 조사 개요

## 조사 목적

본 조사는 전국의 만 19세 이상 남녀를 대상으로 반려동물 보유 현황 및 관련 인식을 조사하고(전화조사), 수도권/광역시 거주 만 19-59세 반려동물 양육인을 대상으로 반려동물 양육 행태 및 관련 인식을 파악하여(온라인조사) 반려동물 관련 정책에 도움이 되는 정보를 제공하고자 함.

| 조사 대상 | 조사 방법 | 주요 조사 내용 | 조사 활용 |
|---|---|---|---|
| 전국의 만 19세 이상 성인 남녀 | 보유 현황 및 인식 파악을 위한 전화 조사 | • 반려동물 보유 현황<br>• 반려동물 비양육 이유/향후 양육 의향<br>• 반려동물 등록제 인지 여부 및 현황 | 반려동물 관련 정책 수립에 기여 |
| 서울·경기·주요 광역시 거주 만 19-59세 반려동물(개, 고양이) 양육인 | 양육 행태 및 인식 파악을 위한 온라인 조사 | • 반려동물 양육 현황(개)<br>• 반려동물 양육 현황(고양이)<br>• 반려동물로부터 받는 영향 | |

## 조사 설계

반려동물 양육 현황 및 행태를 측정하기 위한 본 조사의 설계는 다음과 같음.

| 구분 | 전 국민 대상 조사 | 반려동물 양육인 조사 |
|---|---|---|
| 조사지역 | 전국 | 서울, 경기, 주요 광역시 |
| 조사대상 | 만 19세 이상 남녀 | 반려동물(개, 고양이)을 양육 중인 만 19–59세 남녀 |
| 표본추출방법 | 성/연령/지역별 인구 비례 할당 | 성/연령별 반려동물 양육 현황 비례 할당* |
| 조사방법 | 전화 조사(RDD) | 온라인 패널조사** |
| 표본크기 | 2,000명 | 1,000명 |
| 표본오차 | ±2.2%p (95.0% 신뢰수준) | ±3.1%p (95.0% 신뢰수준) |
| 조사기간 | 2018년 8월 31일–9월 6일 | 2018년 9월 11일–17일 |

\*    성/연령별 반려동물 양육 현황은 앞서 실시된 전국 전화 조사 결과를 기준으로 함.
\**   Lime 패널 이용.

## 조사 결과 요약

"현재 반려동물을 양육하고 있다" 27.9%

"과거·현재 반려동물 양육해 본 경험 있다"는 56.5%로 절반 넘어

전국민 대상 조사의 응답자 전체 2,000명 중 27.9%가 현재 반려동물을 기르고 있다고 응답하였다. 현재는 아니지만 과거에 반려동물을 양육한 경험이 있는 경우가 28.6%로, 총 56.5%가 반려동물을 양육한 경험이 있는 것으로 나타났다.

주택 유형별로는 단독주택과 다세대/연립/빌라 거주자의 양육비중이 각각 34.5%, 30.7%로 아파트 또는 원룸/오피스텔 거주자보다 높게 나타났다. 성별로는 여성의 29.4%가 현재 반려동물을 양육하고 있다고 응답하면서 남성(26.2%)보다 근소하게 양육 비중이 높은 것으로 나타났다. 연령별로는 20대 중 32.2%가 현재 양육하고 있는 것으로 나타나 가장 높은 비율을 보였고, 다음으로 50대(30.3%), 40대(30.1%) 순으로 나타났다.

양육인을 대상으로 현재 양육 중인 반려동물 종류를 물어본 결과, 전화조사와 온라인 조사 모두 개가 고양이보다 약 3~4배 정도 많은 것으로 나타났다. 한편 반려동물을 2마리 이상 양육하고 있는 경우는 개 양육인보다 고양이 양육인이 더 많은 것으로 전화조사와 온라인조사 모두에서 동일한 결과를 보였다.

개 양육인(n=818)을 대상으로 양육 중인 개의 종류를 물어본 결과, 개 총 1,086마리 중 '말티즈'가 19.6%로 가장 높게 나타났으며 다음으로 '푸들(12.0%)', '시츄(10.3%)' 순으로 나타났다. 고양이 양육인(n=289)을 대상으로 양육 중인 고양이의 종류를 물어본 결과, 고양이 총 399마리 중 '코리안 숏헤어'가 20.6%로 가장 많고, 그 다음으로 '잡종(18.5%)', '러시안블루(13.8%)', '페르시안(친칠라)(9.0%)', '샴(7.0%)' 등의 순으로 나타났다.

## "관리가 힘들어서" 반려동물 양육하지 않아…
## 연령대가 높을수록 반려동물 향후 반려동물 양육 의향 낮아

현재 반려동물을 양육하고 있지는 않지만 과거 반려동물은 양육한 경험이 있는 경우, 반려동물을 10년 이상 양육한 경우가 가장 많았고, 그 다음으로 '2–3년(22.6%)', '4–5년(17.5%)' 순으로 나타났다.

현재 반려동물을 양육하지 않는 응답자를 대상으로 양육하지 않은 이유를 물어본 결과 '관리가 힘들어서'라는 응답이 24.1%로 가장 높게 나타났다. 한편 과거에 한 번도 반려동물을 기른 적이 없는 응답자의 경우 '동물을 싫어해서' 양육하지 않는다고 응답한 경우가 27.4%로 가장 높게 나타났다. 20대의 경우 '가족의 반대'로 인해 양육하지 않는다는 응답 비율이 12.2%로 다른 연령대 대비 많았다.

현재 반려동물을 양육하지 않는 응답자를 대상으로 향후 반려동물 양육 의향을 물어본 결과, '전혀 없다'는 응답이 57.8%로 가장 많았다. 60세 이상 비양육인 중 83.4%가 양육 의사가 전혀 없는 것으로 나타났으며, 연령대가 높아질수록 향후 반려동물 비양육 의향이 높아지는 경향이 있는 것으로 나타났다. 한 번도 반려동물을 양육한 경험이 없는 응답자가 과거에 반려동물을 기른 경험이 있는 응답자보다 비양육 의향이 높은 것으로 나타났다.

향후 반려동물을 양육할 의향이 있다고 응답한 사람 중, 개를 양육할 의향이 있는 경우가 82.6%로 가장 높게 나타났으며, 다음이 고양이(28.4%)로 나타났다.

## "반려동물 양육비로 월 평균 5만 원 이하 지출" 29.8%로 가장 높아…
## "사료 구입"이 가장 지출액이 높은 항목

월 평균 지출하는 반려동물 양육비는 '5만 원 이하'라는 응답이 29.8%로 가장 많고, 그 다음으로 '5만 원 초과 10만 원 이하(24.8%)', '15만 원 초과(19.9%)' 등의 순으로 나타났다. 월 평균 5만 원 이하를 지출하는 경우는 개 양육인보다 고양이 양육인이 더 많았으며, 15만 원을 초과하여 지출하는 경우는 개 양육인이 더 많은 것으로 나타났다.

연령별로는 20대와 30대가 '5만 원 초과 10만 원 이하'를 지출하는 경우가 가장 높은 비율을 차지하면서 타 연령대 대비 반려동물 양육비에 높은 금액을 지출하는 것으로 나타났다.

세부 항목별 지출 행태를 살펴보면, 개 양육인은 사료 구입을 위해 1년 간 지출하는 평균 금액이 26.7만 원으로 고양이 양육인(월 평균 17.0만 원)보다 높은 것으로 나타났다. 간식 구입 지출액은 개 양육인이 1년 평균 17.9만 원, 고양이 양육인이 10.6만 원, 미용 지출액은 개 양육인 14.4만원, 고양이 양육인 8.3만 원으로 나타났다. 용품 구입 지출액은 개 양육인 14.2만 원, 고양이 양육인이 13.1만 원이며, 반려동물 호텔 이용 지출액은 개 양육인이 16.7만 원, 고양이 양육인이 13.0만 원으로 나타났다. 모든 항목에서 개 양육인이 반려동물 양육비로 지출하는 금액이 고양이 양육인보다 높은 것으로 나타났다.

가장 높은 지출 항목인 사료를 주로 구입하는 장소는 개 양육인과 고양이 양육인 모두 '온라인 쇼핑몰'로 나타났다. 다음으로 개 양육인은 '대형마트'에서 주로 사료를 구입하는 반면 고양이 양육인은 '온라인 반려동물 전문 쇼핑몰'에서 '온라인 쇼핑몰' 다음으로 많이 사료를 구입하는 것으로 나타났다.

정부에서 추진하고 있는 반려동물 관련 정책 중 알고 있는 것을 물어본 결과, 전화조사 결과에서는 '개 물림 사고 예방 대책(32.1%)', '유실·유기동물 보호 대책(28.0%)' 순으로 나타났으며 온라인 조사 결과에서는 '유실·유기동물 보호 대책(53.1%)', '개 물림 사고 예방대책(50.4%)' 순으로 나타났다.

한편 개 양육자는 '유실 유기동물 보호대책'(54.1%) 정책을 가장 많이 알고 있는 반면, 고양이 양육자는 '길고양이 관리 대책'(55.5%) 정책을 가장 많이 알고 있다고 응답하여 개 양육자와 차이를 보였다.

가장 필요하다고 생각하는 반려동물 관련 정책은 전화조사와 온라인 조사 모두 '성숙한 반려동물 문화 정착'이라는 응답이 가장 많았다.

반려동물등록제에 대해 알고 있는지 물어본 결과, 개 비양육인은 알고 있다고 응답한 비율이 50.9%로 절반 정도인 반면 개 양육인은 알고 있다고 응답한 경우가 전화조사와 온라인조사에서 각각 74.8%, 73.6%로 3분의 2가 넘는 것으로 나타났다.

현재 양육 중인 개를 등록했는지 여부를 물어본 결과 전화조사와 온라인조사 각각의 응답자 중 절반 정도가 등록했다고 응답하였다(전화조사 응답자 48.3%, 온라인 조사 응답자 51.7%). 양육 중인 개를 등록하지 않은 이유로는 '필요성을 느끼지 못해서'(36.8%)가 가장 높은 비율을 차지했으며, '내장형 무선식별장치 삽입 후 부작용 우려'(20.3%), '바쁘거나 시간이 없어서'(14.3%), '절차가 번거로워서'(11.7%) 순으로 나타났다.

# 전국민 대상 조사 결과 분석

## 응답자 특성

| 구분 | | 빈도(명) | 비율(%) |
|---|---|---|---|
| 전체 | | 2,000 | 100.0 |
| 성별 | 남성 | 988 | 49.4 |
| | 여성 | 1,012 | 50.6 |
| 연령별 | 19–29세 | 326 | 16.3 |
| | 30대 | 363 | 18.2 |
| | 40대 | 418 | 20.9 |
| | 50대 | 406 | 20.3 |
| | 60세 이상 | 487 | 24.4 |
| 거주 지역별 | 서울 | 391 | 19.6 |
| | 인천/경기 | 594 | 29.7 |
| | 강원 | 61 | 3.1 |
| | 대전/충청 | 214 | 10.7 |
| | 광주/전라 | 200 | 10.0 |
| | 대구/경북 | 204 | 10.2 |
| | 부산/울산/경남 | 312 | 15.6 |
| | 제주 | 24 | 1.2 |
| 직업별 | 농/임/어업 | 55 | 2.8 |
| | 자영업 | 266 | 13.3 |
| | 판매/서비스직, 기능/숙련공, 일반작업직 | 322 | 16.1 |
| | 사무/기술직, 경영/관리직, 전문/자유직 | 557 | 27.9 |
| | 가정주부 | 444 | 22.2 |
| | 학생 | 162 | 8.1 |
| | 무직/은퇴/무응답 | 194 | 9.7 |

| 구분 | | 빈도(명) | 비율(%) |
|---|---|---|---|
| 주택 유형별 | 아파트 | 1,109 | 55.5 |
| | 단독주택 | 469 | 23.5 |
| | 다세대/연립/빌라 | 303 | 15.2 |
| | 원룸/오피스텔 | 73 | 3.7 |
| | 기타/무응답 | 46 | 2.3 |
| 가구 유형별 | 1인 가구(혼자 거주) | 310 | 15.5 |
| | 1세대 가구(부부만 거주) | 497 | 24.9 |
| | 2세대 가구(부모, 자녀 거주) | 1,038 | 51.9 |
| | 3세대 가구(부모, 자녀, 손주 거주) | 116 | 5.8 |
| | 기타/모름/무응답 | 39 | 2.0 |
| 월 평균 가구 소득별 | 200만원 미만 | 184 | 9.2 |
| | 200만원 대 | 166 | 8.3 |
| | 300만원 대 | 220 | 11.0 |
| | 400만원 대 | 174 | 8.7 |
| | 500만원 대 | 250 | 12.5 |
| | 600만원 이상 | 335 | 16.8 |
| | 모름/무응답 | 671 | 33.6 |

통계표에 수록된 숫자는 반올림 된 것으로 총계가 일치하지 않을 수 있음.
이하 모든 통계분석도 동일 적용함.
사례 수가 적을 경우 해석에 유의할 필요 있음.

## 반려동물 양육 여부 / 양육 중인 반려동물 종류

10명 중 5명 반려동물 길러본 경험 있어 …

'개' 양육인이 가장 많아

반려동물 양육 여부를 물어본 결과, 전체 2,000명 중 56.5%가 반려동물을 길러본 경험이 있다고 응답함.

'현재 기르고 있다'는 응답은 27.9%, '과거에 길렀으나 현재 기르고 있지 않다'는 응답은 28.6%, '한 번도 길러 본 적이 없다'는 응답은 43.6%임.

아파트 또는 원룸/오피스텔 거주자보다 단독주택이나 다세대/연립/빌라 거주자 중 반려동물 양육인이 많음.

현재 반려동물 양육인을 대상으로 양육 중인 반려동물의 종류를 물어본 결과, '개' 양육인이 81.3%로 가장 많고 그 다음으로 '고양이' 양육인 20.1% 등의 순임.

30대 반려동물 양육인 중 '고양이' 양육인의 비율이 25.5%로 다른 연령대 대비 많음.

Q. ○○님 댁에서는 현재 애완동물이나 반려동물을 기르십니까? (기르고 있지 않은 경우) 그럼, 과거에 기르신 경험이 있으십니까, 아니면 한 번도 길러 본 적이 없으십니까? (n=2,000명)

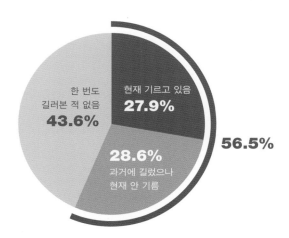

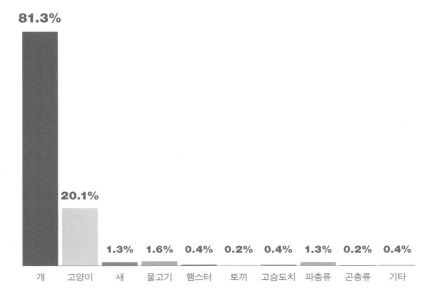

81.3%

20.1%

1.3%    1.6%    0.4%    0.2%    0.4%    1.3%    0.2%    0.4%

| 개 | 고양이 | 새 | 물고기 | 햄스터 | 토끼 | 고슴도치 | 파충류 | 곤충류 | 기타 |

# 양육 중인 반려동물 수 / 월평균 반려동물 양육비

2마리 이상 양육하는 경우, '개'보다 '고양이'가 많아 …

양육비로 월 평균 14.5만원 지출

'개' 또는 '고양이' 양육인을 대상으로 양육 중인 반려동물의 수를 물어본 결과, '개' 양육인과 '고양이' 양육인 모두 1마리라는 응답이 각각 67.8%, 64.3%로 가장 많음.

반려동물 양육인을 대상으로 월 평균 지출하는 반려동물 양육비를 물어본 결과, 5만 원 이하라는 응답이 29.8%로 가장 많고, 그 다음으로 '5만 원 초과 10만 원 이하(24.8%)' 등의 순임.

**Q. 현재 ○○님 댁에서는 몇 마리의 개/고양이를 기르고 계십니까?**

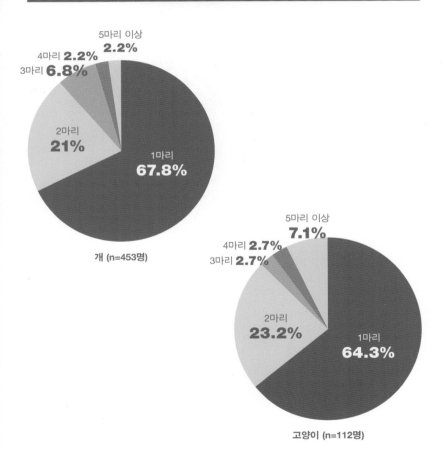

개 (n=453명)

고양이 (n=112명)

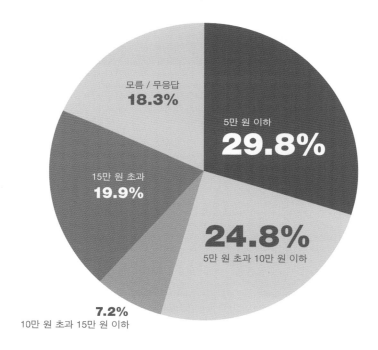

모름 / 무응답
**18.3%**

15만 원 초과
**19.9%**

5만 원 이하
**29.8%**

**24.8%**
5만 원 초과 10만 원 이하

**7.2%**
10만 원 초과 15만 원 이하

256

# 반려동물 양육 년도 / 양육 년수

과거 반려동물 양육인 중 24.0%, 2010년 이후까지 반려동물 길러 ···

반려동물 양육 기간 '10년 이상'이 가장 많아

과거 반려동물 양육인을 대상으로 마지막 반려동물 양육 년도를 물어본 결과,
'2010년 이후'라는 응답이 24.0%로 가장 많음.
과거 반려동물 양육 년수를 물어본 결과, '10년 이상'이라는 응답이 31.8%로 가장
많고, 그 다음으로 '2-3년(22.6%)', '4-5년(17.5%)' 등의 순임.

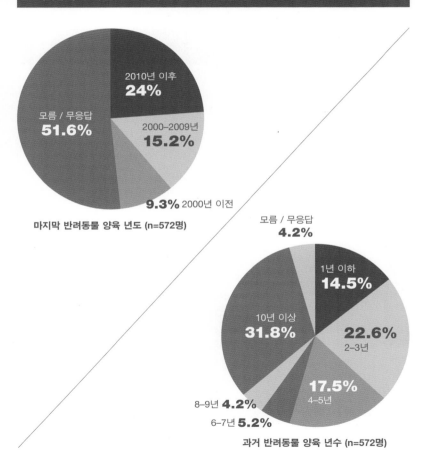

**Q. 과거에 기르셨다면 몇 년도까지 몇 년간 기르셨습니까?**

2010년 이후
**24%**

모름 / 무응답
**51.6%**

2000-2009년
**15.2%**

**9.3%** 2000년 이전

**마지막 반려동물 양육 년도 (n=572명)**

모름 / 무응답
**4.2%**

1년 이하
**14.5%**

10년 이상
**31.8%**

**22.6%**
2-3년

**17.5%**
4-5년

8-9년 **4.2%**

6-7년 **5.2%**

**과거 반려동물 양육 년수 (n=572명)**

## 반려동물 비양육 이유

'힘든 관리'로 인해 반려동물 비양육하는 경우 가장 많아 …

반려동물 한 번도 기른 적 없는 경우 '동물을 싫어함'이 가장 큰 이유

현재 반려동물 비양육인을 대상으로 반려동물 비양육 이유를 물어본 결과, '힘든 관리'라는 응답이 24.1%로 가장 많고 그 다음으로 '동물 싫어함(17.9%)', '공동 주택 거주(10.9%)', '알레르기(7.3%)' 등의 순임.

19세–29세의 경우 '가족의 반대'로 인해 양육하지 않는다는 응답 비율이 12.2%로 다른 연령대 대비 많음.

한 번도 반려동물을 기른 적이 없는 경우 비양육 이유로 '동물 싫어함'이 27.4%로 가장 많고 그 다음으로 '힘든 관리(25.0%)', '알레르기(7.8%)' 등의 순임.

> **Q.** ○○님 댁에서 현재 반려동물을 기르지 않는 이유는 무엇입니까? 무엇이든 좋으니 한 가지만 구체적으로 말씀해 주십시오. (n=1,443명)

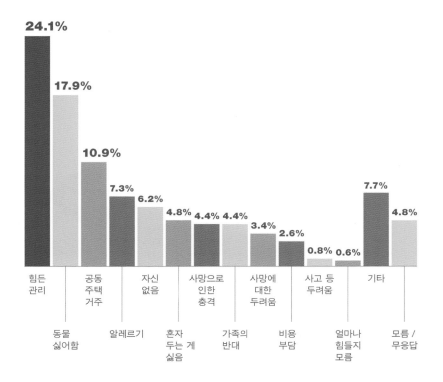

## 반려동물 양육 의향 / 양육 의향 있는 반려동물 종류

반려동물 비양육인 중 24.7% 향후 양육 의향 있어 …

'개'의 향후 양육 의향 가장 높아

현재 반려동물 비양육인을 대상으로 향후 반려동물 양육 의향을 물어본 결과, '전혀 없다'는 응답이 57.8%로 가장 많음.

연령대가 높아질수록 향후 반려동물 비양육 의향이 높아지는 경향이 있음.

과거 반려동물 양육 경험이 있는 경우 향후 반려동물 양육 의향이 높은 경향이 있음.

향후 양육 의향이 있는 반려동물 종류로는 '개'가 82.6%로 가장 많고 그 다음으로 '고양이'가 28.4%, 물고기가 3.7% 등의 순임.

Q. ○○님 댁에서는 향후 반려동물을 기를 의향이 얼마나 있습니까, 혹은 없습니까? (n=1,443명)

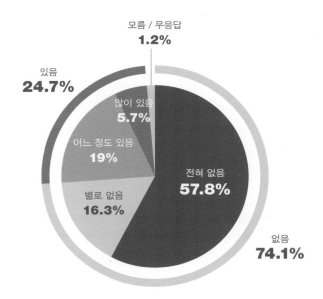

모름 / 무응답
**1.2%**

있음
**24.7%**

많이 있음
**5.7%**

어느 정도 있음
**19%**

별로 없음
**16.3%**

전혀 없음
**57.8%**

없음
**74.1%**

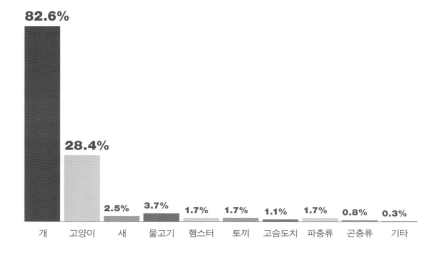

**82.6%**

**28.4%**

2.5%   3.7%   1.7%   1.7%   1.1%   1.7%   0.8%   0.3%

개   고양이   새   물고기   햄스터   토끼   고슴도치   파충류   곤충류   기타

## 반려동물 관련 정책 인식 현황

10명 중 4명, 반려동물 관련 정책 담당 부처 '모르겠다'고 답해

반려동물 관련 정책을 어느 부처에서 담당하고 있는지 물어본 결과,
모르겠다는 응답이 43.6%로 가장 많음. 담당 부처를 인식하고 있는 응답자 중
'농림축산식품부'라고 응답한 비율이 29.4%로 가장 많음.

Q. 반려동물 관련 정책은 어느 정부 부처에서 담당하고 있다고 생각하십니까? (n=2,000명)

환경부
**24.7%**

모름 / 무응답
**43.6%**

농림축산식품부
**29.4%**

산업통상자원부
**2.4%**

## '개 물림 사고 예방 대책'에 대한 인지도 가장 높아

알고 있는 반려동물 관련 정책이 있는지 물어본 결과, '개 물림 사고 예방 대책'을
알고 있다는 응답이 32.1%로 가장 많고 그 다음으로 '유실·유기동물 보호 대책'을
알고 있다는 응답이 28.0%, '길 고양이 관리 대책'이 18.7% 순임.

Q. ○○님께서는 정부에서 추진하고 있는 반려동물 관련 정책 중 어떤 정책이 떠오르십니까?
(모르는 경우) 그렇다면, 다음 중 알고 계신 정책이 있으십니까? (중복응답, n=2,000명)

| 개 물림 사고 예방 대책 | 동물 생산업 허가제 전환 | 길 고양이 관리 대책 | 유실·유기동물 보호 대책 | 사료 산업 육성 대책 | 기타 | 모름 / 무응답 |
|---|---|---|---|---|---|---|
| 32.1% | 7.8% | 18.7% | 28% | 3.7% | 6.5% | 34.2% |

# 10명 중 4명, '성숙한 반려동물 문화 정착'을 위한 정책 필요해

반려동물과 관련하여 필요한 정책에 대해 물어본 결과, '성숙한 반려동물 문화 정책'이라는 응답이 43.7%로 가장 많음. 그 다음으로 '반려동물 생산, 판매업 관리·감독 강화'라는 응답이 25.4%임.

현재 반려동물 양육인의 경우 '반려동물 생산, 판매업 관리·감독 강화', '반려동물 관련 산업의 건강한 육성'의 필요성에 대해 상대적으로 많이 언급한 반면, 현재 반려동물 비양육인의 경우 높은 비율로 '성숙한 반려동물 문화 정착'의 필요성을 언급함.

Q. ○○님께서는 반려동물과 관련하여 어떤 정책이 필요하다고 생각하십니까? (중복응답, n=2,000명)

## 반려동물등록제 인지 여부 및 현황

2명 중 1명, 반려동물등록제 알고 있어 …

개 양육인 2명 중 1명, 반려동물 등록

반려동물등록제에 대해 알고 있는지 물어본 결과, 56.3%가 알고 있다고 응답함.
현재 개 양육인의 경우 반려동물등록제에 대해 인지하고 있는 비율이 74.8%로
비양육인(50.9%)보다 많음.
현재 개 양육인을 대상으로 양육 중인 개의 등록 여부를 물어본 결과, 48.3%가
등록했다고 응답함.
양육 중인 개를 등록했다고 응답한 양육인을 대상으로 등록 방법을 물어본 결과,
58.4%가 내장형 무선식별장치를 삽입하여 등록했다고 응답함.

Q. ○○님께서는 개를 소유한 사람은 시·군·구청에 소유자의 인적사항, 반려동물의 이름, 성별,
품종 등을 등록하는 제도인 반려동물등록제에 대해 알고 계셨습니까? (n=2,000명)

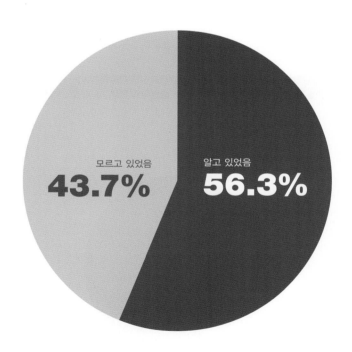

모르고 있었음
**43.7%**

알고 있었음
**56.3%**

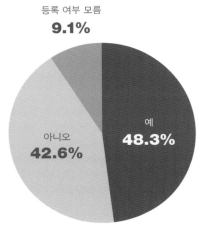

등록 여부 모름
**9.1%**

아니오
**42.6%**

예
**48.3%**

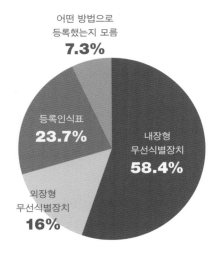

어떤 방법으로
등록했는지 모름
**7.3%**

등록인식표
**23.7%**

내장형
무선식별장치
**58.4%**

외장형
무선식별장치
**16%**

# 반려동물 양육인 조사 결과 분석

## 응답자 특성

| 구분 | | 빈도(명) | 비율(%) |
|---|---|---|---|
| 전체 | | 1,000 | 100.0 |
| 성별 | 남성 | 439 | 43.9 |
| | 여성 | 561 | 56.1 |
| 연령별 | 20대 | 248 | 24.8 |
| | 30대 | 238 | 23.8 |
| | 40대 | 254 | 25.4 |
| | 50대 | 260 | 26.0 |
| 지역별 | 서울 | 311 | 31.1 |
| | 인천 | 100 | 10.0 |
| | 경기 | 362 | 36.2 |
| | 부산 | 83 | 8.3 |
| | 대구 | 50 | 5.0 |
| | 광주 | 21 | 2.1 |
| | 대전 | 27 | 2.7 |
| | 울산 | 46 | 4.6 |
| 직업별 | 자영업 | 96 | 9.6 |
| | 판매/서비스직, 기능/숙련공, 일반작업직 | 132 | 13.2 |
| | 사무/기술직, 경영/관리직, 전문/자유직 | 492 | 49.2 |
| | 가정주부 | 156 | 15.6 |
| | 학생 | 65 | 6.5 |
| | 무직/기타/무응답 | 59 | 5.9 |

| 구분 | | 빈도(명) | 비율(%) |
|---|---|---|---|
| 주택 유형별 | 아파트 | 624 | 62.4 |
| | 단독주택 | 149 | 14.9 |
| | 다세대/연립/빌라 | 156 | 15.6 |
| | 원룸/오피스텔 | 58 | 5.8 |
| | 기타/무응답 | 13 | 1.3 |
| 월 평균 가구 소득별 | 300미만 | 184 | 18.4 |
| | 300대 | 167 | 16.7 |
| | 400대 | 165 | 16.5 |
| | 500대 | 154 | 15.4 |
| | 600이상 | 305 | 30.5 |
| | 모름/무응답 | 25 | 2.5 |
| 양육 반려동물별 | 개만 | 711 | 71.1 |
| | 고양이만 | 182 | 18.2 |
| | 개와 고양이 둘다 | 107 | 10.7 |

통계표에 수록된 숫자는 반올림 된 것으로 총계가 일치하지 않을 수 있음.
이하 모든 통계분석도 동일 적용함.
사례 수가 적을 경우 해석에 유의할 필요 있음.

## 반려동물 양육인의 기쁨과 흥미

### 가장 기쁨을 주는 것 '반려동물'과 '가족'

반려동물 양육인에게 생활에 있어 가장 기쁨을 주는 것을 물어본 결과,
'반려동물'이라는 응답이 75.6%(1순위 기준: 41.6%)로 가장 많고, 그 다음으로
'가족'이 63.3%(1순위 기준: 24.8%), '여행'이 43.0%(1순위: 9.4%) 등의 순임.
연령대별로 50대를 제외한 모든 연령대에서 생활에 가장 기쁨을 주는 것을
'반려동물'이라고 응답함. 50대의 경우 '가족'이라는 응답이 72.3%로 가장 많고
그 다음이 '반려동물(68.8%)'임.

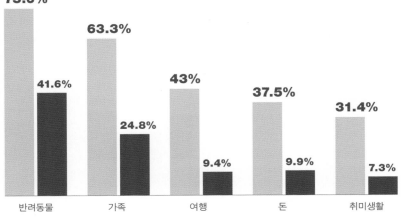

Q. 귀하의 생활에 있어 가장 기쁨을 주는 것은 다음 중 무엇입니까?
그 다음으로 기쁨을 주는 것은 무엇입니까? 순서대로 두 가지 더 선택해주십시오.
1+2+3순위 응답 기준, 상위 5개 항목 (중복응답, n=1,000명)

- 75.6%
- 41.6%
- 63.3%
- 24.8%
- 43%
- 9.4%
- 37.5%
- 9.9%
- 31.4%
- 7.3%

반려동물　가족　여행　돈　취미생활

1+2+3순위　　1순위

가장 흥미 있는 것 '국내·외 여행'과 '영화'

반려동물 양육인에게 평소 가장 흥미 있는 것을 물어본 결과, '해외여행'이
35.8%(1순위 기준: 17.1%)로 가장 많고 그 다음으로 '영화'가 33.8%(1순위 기준:
11.9%), '국내여행'이 28.7%(1순위 기준: 9.0%) 등의 순임.
여성의 경우, '해외여행'이 38.9%로 가장 많은 반면 남성의 경우,
'해외여행(31.9%)'보다 '영화(37.1%)', '국내여행(33.3%)'이 많음.

Q. 귀하께서 평소에 가장 흥미나 관심을 가지고 있는 것은 다음 중 무엇입니까? 그 다음으로
흥미나 관심을 가지고 있는 것은 다음 중 무엇입니까? 순서대로 두 가지 더 선택해주십시오.
1+2+3순위 응답 기준, 상위 5개 항목 (중복응답, n=1,000명)

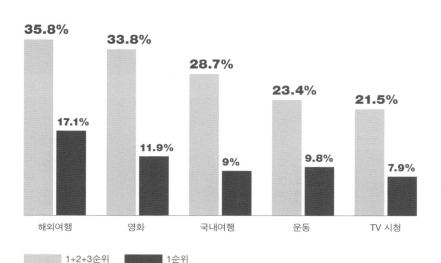

## 반려동물 양육 시작 년도 / 양육 중인 반려동물 수

2010년 이후 양육 시작, 개 양육인 55.9% < 고양이 양육인 73.7%

개 양육인을 대상으로 양육 시작 년도를 물어본 결과, '2010년–2014년'이라는
응답이 28.5%, '2015년 이후'라는 응답이 27.4%임.

고양이 양육인을 대상으로 양육 시작 년도를 물어본 결과, '2015년 이후'라는
응답이 50.2%로 월등히 많으며 그 다음으로 '2010년–2014년'이라는 응답이
23.5%임.

Q. 귀하의 현재 가정에서 처음으로 개/고양이를 기르기 시작한 시기는 언제부터입니까? (미혼이신
경우) 귀하께서 태어나기 전부터 가족이 개/고양이를 기르고 있었다면 귀하의 출생년도를
말씀해주십시오. (기혼이신 경우) 결혼 이후를 기준으로 말씀해주십시오.

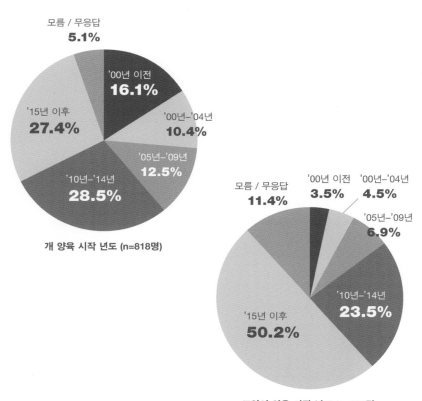

개 양육 시작 년도 (n=818명)

고양이 양육 시작 년도 (n=289명)

# 개와 고양이 양육인의 70% 이상이 1마리 양육

개 양육인을 대상으로 양육 중인 개 마리수를 물어본 결과, 1마리라는 응답이 73.7%로 대다수를 차지하였으며 그 다음으로 2마리가 21.4%, 3마리 이상이 4.9%임.

고양이 양육인을 대상으로 양육 중인 고양이 마리수를 물어본 결과, 1마리라는 응답이 71.6%로 대다수를 차지하였으며 그 다음으로 2마리가 22.5%, 3마리 이상이 5.9%임.

**Q. 현재 귀하 댁에서 기르고 계신 개/고양이는 몇 마리 입니까?**

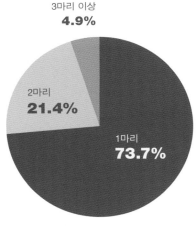

양육 중인 개 마리수 (n=818명)

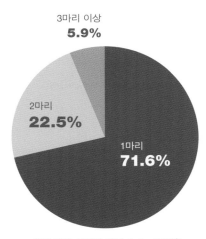

양육 중인 고양이 마리 수 (n=289명)

## 양육 중인 반려동물 종류

### 양육 중인 개 종류 말티즈(19.6%) > 푸들(12.0%) > 시츄(10.3%)

개 양육인(n=818)을 대상으로 양육 중인 개의 종류를 물어본 결과, 개 총 1,086마리
중 말티즈가 19.6%로 가장 많고 그 다음으로 '푸들(12.0%)', '시츄(10.3%)',
'잡종(8.6%)', '요크셔테리어(6.0%)' 등의 순임.
단독주택 거주자의 경우, '잡종'을 양육한다는 응답이 20.0%로 가장 많고 그
다음으로 '말티즈(16.0%)', '푸들, 진돗개(각각 13.6%)' 등의 순임. 단독주택
거주자의 경우 대형견을 양육하는 비율이 상대적으로 큼.

Q. 현재 귀하 댁에서 기르고 계신 개의 종류는 무엇입니까? (양육 중인 개 총 1,086마리 기준,
상위 10개 품종, 응답자 n=818명)

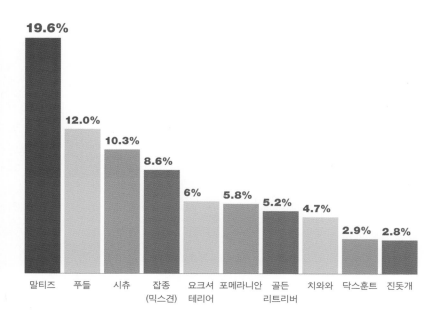

## 양육 중인 고양이 종류

### 코리안 숏헤어(20.6%) > 잡종(18.5%) > 러시안블루(13.8%)

고양이 양육인(n=289)을 대상으로 양육 중인 고양이의 종류를 물어본 결과, 고양이 총 399마리 중 코리안 숏헤어가 20.6%로 가장 많고, 그 다음으로 '잡종(18.5%)', '러시안블루(13.8%)', '페르시안(친칠라)(9.0%)', '샴(7.0%)' 등의 순임.
남성의 경우 '러시안블루'를 양육한다는 응답이 22.2%로 가장 많은 반면 여성의 경우 '코리안 숏헤어'를 양육한다는 응답이 23.9%로 가장 많음.

> Q. 현재 귀하 댁에서 기르고 계신 고양이의 종류는 무엇입니까? (양육 중인 고양이 총 399마리 기준, 상위 10개 품종, 응답자 n=289명)

| 코리안 숏헤어 | 잡종 | 러시안 블루 | 페르시안 (친칠라) | 샴 | 스코티시 폴드 | 터키시 앙골라 | 노르웨이 숲 | 아메리칸 숏헤어 | 맹크스 |
|---|---|---|---|---|---|---|---|---|---|
| 20.6% | 18.5% | 13.8% | 9% | 7% | 5% | 4.3% | 3.8% | 3.5% | 1.8% |

## 양육 중인 반려동물 성별

양육 중인 개 성별, 수컷(51.9%) >
암컷(48.1%)

개 양육인을 대상으로 양육 중인 개의
성별을 물어본 결과, '수컷'이라는
응답이 51.9%로 '암컷(48.1%)'이라는
응답보다 많음.
남성의 경우 '수컷'을 양육한다는
응답이 69.1%, 여성의 경우 '암컷'을
양육한다는 응답이 59.7%로 많아
양육인 성별이 양육 중인 개 성별에
영향을 주는 것으로 나타남.

> Q. 현재 귀하 댁에서 기르고 계신 개의
> 성별은 어떻게 됩니까? (양육 중인 개 총
> 1,086마리 기준, 응답자 n=818명)

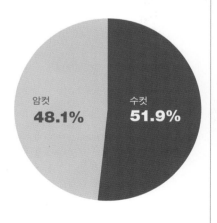

양육 중인 고양이 성별,
암컷(53.4%) > 수컷(46.6%)

고양이 양육인을 대상으로 양육
중인 고양이의 성별을 물어본
결과, '암컷'이라는 응답이 53.4%로
'수컷(46.6%)'이라는 응답보다 많음.
양육인 성별에 관계없이 암컷 고양이를
양육 중인 비율이 큼.
'잡종'의 경우 '암컷'의 비율이 62.2%로
다른 종류보다 상대적으로 암컷이
양육되고 있는 비율이 큼.

> Q. 현재 귀하 댁에서 기르고 계신 고양이의
> 성별은 어떻게 됩니까? (양육 중인 고양이
> 총 399마리 기준, 응답자 n=289명)

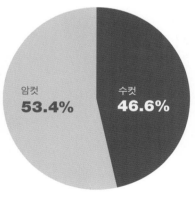

# 양육 중인 반려동물 연령

## 양육 중인 개 평균 연령 6.1세, 절반이 5세 이하

개 양육인을 대상으로 양육 중인 개의 연령을 물어본 결과, '2–3세'라는 응답이 21.7%로 가장 많고 그 다음으로 '4–5세(21.4%)', '10세 이상(18.1%)' 등의 순임.

'잡종'의 경우 '2세 미만'이 21.5%로 다른 종류 대비 많음. '시츄'의 경우 '10세 이상'이 28.6%로 다른 종류 대비 많음.

Q. 현재 귀하 댁에서 기르고 계신 개의 연령은 어떻게 됩니까? (양육 중인 개 총 1,086마리 기준, 응답자 n=818명)

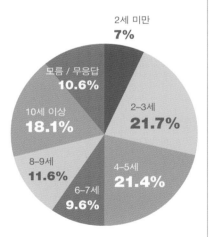

## 양육 중인 고양이 평균 연령 4.1세, '2–3세(32.3%)'가 가장 많아

고양이 양육인을 대상으로 양육 중인 고양이의 연령을 물어본 결과, '2–3세'라는 응답이 32.3%로 가장 많고 그 다음으로 '4–5세(16.5%)', '2세 미만(15.3%)' 등의 순임.

'10세 이상'의 비율을 비교해보면 고양이는 6.5%, 개는 18.1%로 개에 비해 고양이가 고연령의 비율이 적음.

Q. 현재 귀하 댁에서 기르고 계신 고양이의 연령은 어떻게 됩니까? (양육 중인 고양이 총 399마리 기준, 응답자 n=289명)

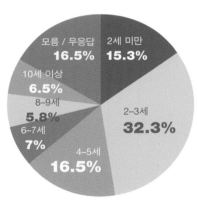

## 양육 중인 반려동물 무게

### 양육 중인 개 무게 평균 7.1kg

개 양육인을 대상으로 양육 중인 개의 무게를 물어본 결과, '4–6kg 미만'이라는 응답이 22.3%로 가장 많고 그 다음으로 '2–4kg 미만(17.4%)', '10kg 이상(15.8%)' 등의 순임.

### 양육 중인 고양이 무게 평균 5.4kg

고양이 양육인을 대상으로 양육 중인 고양이의 무게를 물어본 결과, '4–6kg 미만'이라는 응답이 27.8%로 가장 많고 그 다음으로 '2–4kg 미만(16.0%)', '6–8kg 미만(12.8%)' 등의 순임. 고양이 종류에 관계 없이 '4–6kg 미만'이 가장 많음. '러시안 블루'는 다른 종류 대비 '10kg 이상'이 많음.

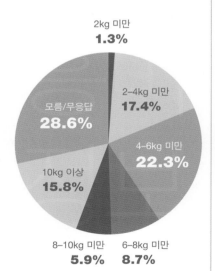

Q. 현재 귀하 댁에서 기르고 계신 개의 무게는 어떻게 됩니까? (양육 중인 개 총 1,086마리 기준, 응답자 n=818명)

2kg 미만
**1.3%**

모름/무응답
**28.6%**

2–4kg 미만
**17.4%**

4–6kg 미만
**22.3%**

10kg 이상
**15.8%**

8–10kg 미만
**5.9%**

6–8kg 미만
**8.7%**

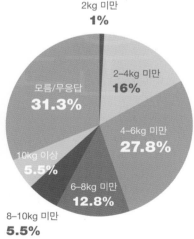

Q. 현재 귀하 댁에서 기르고 계신 고양이의 무게는 어떻게 됩니까? (양육 중인 고양이 총 399마리 기준, 응답자 n=289명)

2kg 미만
**1%**

모름/무응답
**31.3%**

2–4kg 미만
**16%**

4–6kg 미만
**27.8%**

10kg 이상
**5.5%**

6–8kg 미만
**12.8%**

8–10kg 미만
**5.5%**

## 양육 중인 반려동물을 데리고 온 장소

양육 중인 개를 데리고 온 장소,
'친척/친구/지인으로부터 받음'이
46.3%로 가장 많아

양육 중인 개를 데리고 온 장소를
물어본 결과, '친척/친구/지인으로부터
받음'이 46.3%로 가장 많고 그
다음으로 '애견분양가게(30.4%)'가
많음.
'닥스훈트'는 다른 개 종류 대비
'애견분양가게(50.0%)'에서 데리고 온
경우가 많은 것으로 나타남.

양육 중인 고양이를 데리고 온 장소,
'친척/친구/지인으로부터 받음'이
37.8%로 가장 많아

양육 중인 고양이를 데리고 온 장소를
물어본 결과, '친척/친구/지인으로부터
받음'이 37.8%로 가장 많고 그 다음으로
'유기묘를 데려옴(17.8%)'가 많음.
'코리안 숏헤어'는 다른 고양이 종류 대비
'유기묘를 데려옴(47.6%)'의 경우가 많은
것으로 나타남.
'샴', '맹크스'는 다른 고양이 종류 대비
'애견분양가게'에서 데리온 경우가 각각
42.9%로 많은 것으로 나타남.

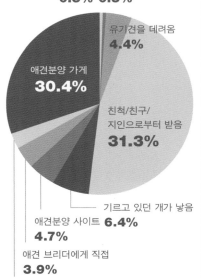

Q. 현재 귀하 댁에서 기르고 계신 개를
데리고 온 장소는 어떻게 됩니까? (양육
중인 개 총 1,086마리 기준, 응답자
n=818명)

기타 0.5% 모름/무응답 0.5%
유기견을 데려옴 4.4%
애견분양 가게 30.4%
친척/친구/지인으로부터 받음 31.3%
기르고 있던 개가 낳음
애견분양 사이트 6.4%
4.7%
애견 브리더에게 직접 3.9%
동물보호시설 2.9%

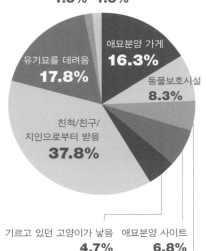

Q. 현재 귀하 댁에서 기르고 계신 고양이를
데리고 온 장소는 어떻게 됩니까? (양육
중인 고양이 총 399마리 기준, 응답자
n=289명)

기타 1.5% 모름/무응답 1.5%
애묘분양 가게 16.3%
유기묘를 데려옴 17.8%
동물보호시설 8.3%
친척/친구/지인으로부터 받음 37.8%
기르고 있던 고양이가 낳음 4.7% 애묘분양 사이트 6.8%
고양이 브리더에게 직접 8.3%

## 반려동물 양육 장소

개 양육 장소는 '산책과 외출 이외에는 실내에서만 기른다'가 64.8%로 가장 많아

개의 양육 장소를 물어본 결과, '산책과 외출 이외에는 실내에서만 기른다'가 64.8%로 가장 많고 그 다음으로 '실내에서만 기른다(23.3%)'가 많음. '단독주택'의 경우, 다른 가구유형에 비해 '실내와 야외에서 모두 기른다(25.6%)', '야외에서만 기른다(22.4%)'의 비율이 높음.

고양이 양육 장소는 '실내에서만 기른다'가 68.5%로 가장 많아

고양이의 양육 장소를 물어본 결과, '실내에서만 기른다'가 68.5%로 가장 많고 그 다음으로 '산책과 외출 이외에는 실내에서만 기른다(22.1%)'가 많음.

Q. 현재 귀하 댁에서 기르고 있는 개는 주로 어디에서 기르고 계십니까? 현재 기르고 있는 개가 두 마리 이상인 경우, 가장 오랫동안 기른 개를 기준으로 말씀해주십시오. (n=818명)

Q. 현재 귀하 댁에서 기르고 있는 고양이는 주로 어디에서 기르고 계십니까?현재 기르고 있는 고양이가 두 마리 이상인 경우, 가장 오랫동안 기른 고양이를 기준으로 말씀해주십시오. (n=289명)

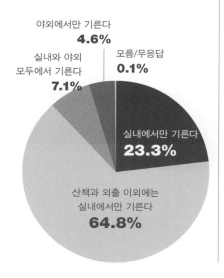

야외에서만 기른다
**4.6%**

실내와 야외 모두에서 기른다
**7.1%**

모름/무응답
**0.1%**

실내에서만 기른다
**23.3%**

산책과 외출 이외에는 실내에서만 기른다
**64.8%**

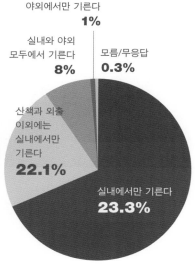

야외에서만 기른다
**1%**

실내와 야외 모두에서 기른다
**8%**

모름/무응답
**0.3%**

산책과 외출 이외에는 실내에서만 기른다
**22.1%**

실내에서만 기른다
**23.3%**

## 사료 구입 횟수 및 지출액

최근 1년 간 사료 구입 비용, 개(26.7만 원) > 고양이(17.0만 원)

최근 1년 간 개의 사료 구입 횟수와 비용을 물어본 결과, 평균 사료 구입 횟수는
6.3회, 평균 사료 구입 비용은 26.7만 원인 것으로 나타남.
최근 1년 간 고양이의 사료 구입 횟수와 비용을 물어본 결과, 평균 사료 구입
횟수는 5.2회, 평균 사료 구입 비용은 17.0만 원인 것으로 나타남.

Q. 현재 귀하 댁에서 기르고 있는 개, 고양이의 최근 1년 간 사료 구입 횟수와 비용은 어느 정도
입니까? (사료를 직접 만드는 경우, 재료 구입 횟수와 재료 구입 지출액을 말씀해주십시오.)

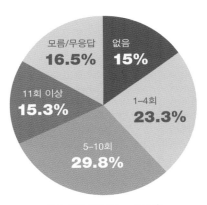

사료 구입 횟수(개, n=818명)

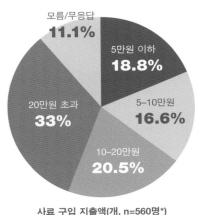

사료 구입 지출액(개, n=560명*)

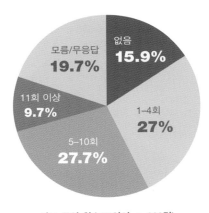

사료 구입 횟수(고양이, n=289명)

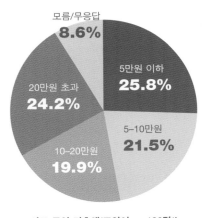

사료 구입 지출액(고양이, n=186명*)

* 연평균 구입 횟수가 1회 이상인 응답자

## 간식 구입 횟수 및 지출액

최근 1년 간 간식 구입 비용, 개(17.9만 원) > 고양이(10.6만 원)

최근 1년 간 개의 간식 구입 횟수와 비용을 물어본 결과, 평균 간식 구입 횟수는 9.1회, 평균 간식 구입 비용은 17.9만 원인 것으로 나타남.
최근 1년 간 고양이의 간식 구입 횟수와 비용을 물어본 결과, 평균 간식 구입 횟수는 6.3회, 평균 간식 구입 비용은 10.6만 원인 것으로 나타남.

Q. 현재 귀하 댁에서 기르고 있는 개, 고양이의 최근 1년 간 간식 구입 횟수와 비용은 어느 정도 입니까? (간식을 직접 만드는 경우, 재료 구입 횟수와 재료 구입 지출액을 말씀해주십시오.)

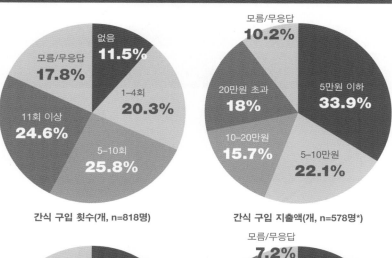

간식 구입 횟수(개, n=818명)

간식 구입 지출액(개, n=578명*)

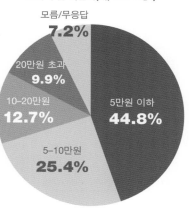

간식 구입 횟수(고양이, n=289명)

간식 구입 지출액(고양이, n=181명*)

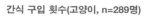
* 연평균 구입 횟수가 1회 이상인 응답자

279

## 제공하는 사료 종류 및 비중

개 제공 사료 종류, 주로 '일반 사료', '유기농 사료'…

제공 평균 비중도 '일반 사료', '유기농 사료'가 많아

양육 중인 개에게 주고 있는 사료/먹이(간식 제외)의 종류를 물어본 결과, '일반 사료'가 65.5%로 가장 많고 그 다음으로 '유기농 사료(36.8%)', '상점에서 파는 수제 사료(16.1%)', '천연 사료(12.1%)' 등의 순으로 나타남.

사료 종류별 제공 평균 비중을 보면, '일반 사료'의 비중이 85.8%로 가장 많고 그 다음으로 '유기농 사료(68.4%)', '상점에서 파는 수제사료(50.6%)', '천연 사료(42.8%)' 등의 순으로 나타남.

**Q. 현재 귀하 댁에서 기르고 있는 개에게 주로 어떤 종류의 사료/먹이(간식 제외)를 주고 계십니까?**

**Q. 현재 귀하 댁에서 기르고 있는 개에게 주는 사료/먹이(간식 제외)의 총합을 100으로 보았을 때, 각각의 비중은 어느 정도 입니까?**

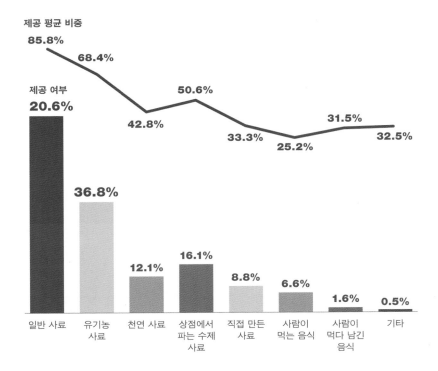

고양이 제공 사료 종류, 주로 '전연령용 사료', '성묘용 사료'…

제공 평균 비중도 '전연령용 사료', '성묘용 사료'가 많아

양육 중인 고양이에게 주고 있는 사료/먹이(간식 제외)의 종류를 물어본 결과,
'전연령용 사료'가 46.4%로 가장 많고 그 다음으로 '성묘용 사료(32.9%)', '자묘용
사료(16.6%)' 등의 순으로 나타남.

사료 종류별 제공 평균 비중을 보면, '전연령용 사료'의 비중이 88.2%로 가장 많고
그 다음으로 '성묘용 사료(83.4%)', '자묘용 사료(69.3%)' 등의 순으로 나타남.

Q. 현재 귀하 댁에서 기르고 있는 고양이에게 주로 어떤 종류의 사료/먹이(간식 제외)를 주고
계십니까?

Q. 현재 귀하 댁에서 기르고 있는 고양이에게 주는 사료/먹이(간식 제외)의 총합을 100으로
보았을 때, 각각의 비중은 어느 정도 입니까?

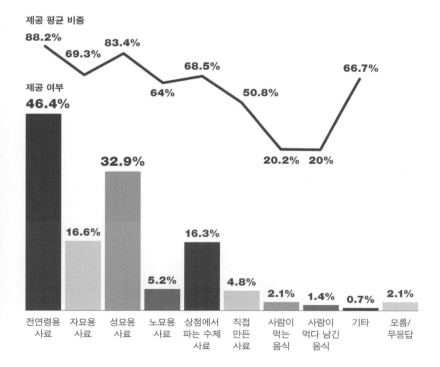

## 제공하는 간식 종류

개 간식 종류, '껌'(60.2%) > '육포/사시미'(53.1%) > '캔/통조림'(37.2%)
등의 순으로 많아

양육 중인 개에게 주고 있는 간식의 종류에 대해 물어본 결과, '껌'이 60.2%로 가장
많고 그 다음으로 '육포/사시미(53.1%)', '캔/통조림(37.2%)', '소시지/햄(35.5%)'
등의 순으로 나타남.

Q. (연평균 간식 구입/이용 횟수 '1회 이상' 응답자만) 현재 귀하 댁에서 기르고 있는 개에게 주고
계신 간식 종류는 무엇입니까? (중복응답, n=578명)

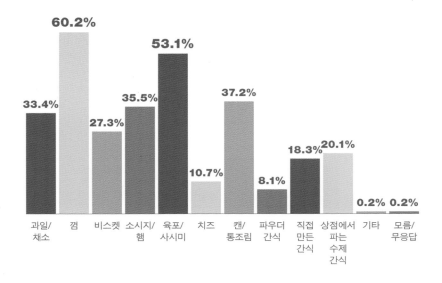

고양이 간식 종류, '닭가슴살/연어/참치'(65.2%) > '건어물/생선'(34.3%) > '냉동건조간식'(24.3%) 등의 순으로 많아

양육 중인 고양이에게 주고 있는 간식의 종류에 대해 물어본 결과, '닭가슴살/연어/참치'가 65.2%로 가장 많고 그 다음으로 '건어물/생선(34.3%)', '냉동건조간식(24.3%)', '스낵(16.0%)', '상점에서 파는 수제간식(16.0%)' 등의 순으로 나타남.

Q. (연평균 간식 구입/이용 횟수 '1회 이상' 응답자만) 현재 귀하 댁에서 기르고 있는 고양이에게 주고 계신 간식 종류는 무엇입니까? (중복응답, n=181명)

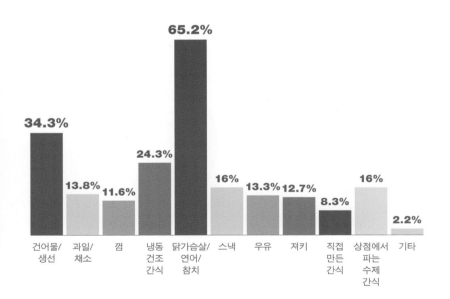

# 반려동물이 죽은 경험 여부 및 사후 처리

기르던 개가 '죽은 경험이 있음' 17.1% …

죽은 개를 '직접 땅에 묻은 경우'(47.1%)가 가장 많아

양육 중인 개가 '죽은 경험이 있는 경우'가 17.1%, '죽은 경험이 없는 경우'가
82.9%로 나타남.

양육 중인 개가 죽은 경험이 있는 응답자 중, 죽은 개를 '직접 땅에 묻은
경우'(47.1%)가 가장 많았으며, 다음으로 '동물병원에 의뢰하여 처리'(27.9%),
'장묘업체 이용'(24.3%)한 경우 순으로 나타남.

Q. 귀하께서는 지난 5년간(2013년 9월 이후) 기르시던 개가 죽은 경험(안락사 포함)이
있으십니까? (있다면) 죽은 개를 어떻게 처리하셨습니까? 다음 중 한 가지만 선택해주십시오.
지난 5년간(2013년 9월 이후) 죽은 개 중, 가장 최근에 죽은 개를 기준으로 말씀해주십시오.
장묘업체를 이용하셨다면, 장례비용은 어느 정도였습니까?

반려동물 죽은 경험 여부(개, n=818명)

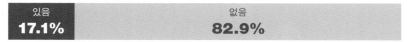

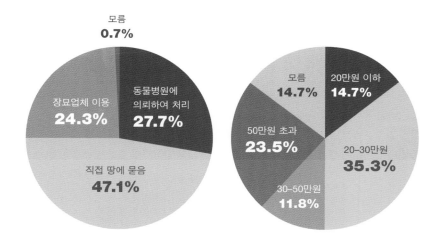

사후 처리 방법(개, n=140명)　　　　(장묘업체 이용시) 장례 비용(개, n=34명)

기르던 고양이가 '죽은 경험이 있음' 8.7% …

죽은 고양이를 '직접 땅에 묻은 경우'(52.0%)가 가장 많아

양육 중인 고양이가 '죽은 경험이 있는 경우'가 8.7%, '죽은 경험이 없는 경우'가
91.3%로 나타남.

양육 중인 고양이가 죽은 경험이 있는 응답자 중, 죽은 고양이를 '직접 땅에 묻은
경우'(52.0%)가 가장 많았으며, 다음으로 '장묘업체 이용'(32.0%), '동물병원에
의뢰하여 처리'(16.0%)한 경우 순으로 나타남.

Q. 귀하께서는 지난 5년간(2013년 9월 이후) 기르시던 고양이가 죽은 경험(안락사 포함)이
있으십니까? (있다면) 죽은 고양이를 어떻게 처리하셨습니까? 다음 중 한 가지만 선택해주십시오.
지난 5년간(2013년 9월 이후) 죽은 고양이 중, 가장 최근에 죽은 고양이를 기준으로
말씀해주십시오. 장묘업체를 이용하셨다면, 장례비용은 어느 정도였습니까?

반려동물 죽은 경험 여부(고양이, n=289명)

| 있음 8.7% | 없음 91.3% |
| --- | --- |

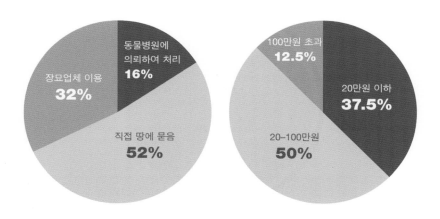

사후 처리 방법(고양이, n=25명)　　　　　(장묘업체 이용시) 장례 비용(고양이, n=8명)

## 반려동물 행동, 습관으로 인해 불편한 점

반려동물의 행동, 습관으로 인해 불편한 점,

개는 '짖음', 고양이는 '털' 불편

양육 중인 개의 행동, 습관으로 인해 불편한 점을 물어본 결과 45.5%가 '없음/모름/무응답'으로 나타남. 불편한 점으로는 '시끄러움(짖음)'(16.5%)이 가장 많고, '배변습관'(12.7%), '털빠짐/냄새/위생'(4.0%), '집 가구 물건 파손/어지름'(3.4%) 순으로 나타남.

양육 중인 고양이의 행동, 습관으로 인해 불편한 점을 물어본 결과 57.1%가 '없음/모름/무응답'으로 나타남. 불편한 점으로는 '털'(7.6%)이 가장 많고, '물건파손'(6.6%), '배변훈련'(5.9%), '시끄러움(울음)'(4.5%) 순으로 나타남.

> **Q. 귀하께서 기르는 개/고양이의 행동이나 습관 때문에 불편하신 점이 있으십니까? 무엇이든 좋으니 한 가지만 말씀해주십시오. (중복응답, n=578명)**

| 구분 | 사례수 | % |
|---|---|---|
| 시끄러움(짖음) | 135 | 16.5 |
| 배변습관 | 104 | 12.7 |
| 털빠짐/냄새/위생 | 33 | 4.0 |
| 집 가구 물건 파손/어지름 | 28 | 3.4 |
| 문다 | 20 | 2.4 |
| 분리불안 | 19 | 2.3 |
| 식탐 | 18 | 2.2 |
| 겁이 많음/낯가림 | 14 | 1.7 |
| 혀로 핥는 행동 | 14 | 1.7 |
| 과한 활동량 | 13 | 1.6 |
| 공격적인 행동 | 13 | 1.6 |
| 병/피부병 | 8 | 1.0 |
| 긁는 행동 | 4 | 0.5 |
| 기타 | 42 | 5.1 |
| 없음/모름/무응답 | 372 | 45.5 |

| 구분 | 사례수 | % |
|---|---|---|
| 털 | 22 | 7.6 |
| 물건파손 | 19 | 6.6 |
| 배변훈련 | 17 | 5.9 |
| 시끄러움(울음) | 13 | 4.5 |
| 행동통제가 불가능함 | 12 | 4.2 |
| 깨무는 것 | 10 | 3.5 |
| 할퀴는 것 | 6 | 2.1 |
| 높은 곳에 올라가는 것 | 6 | 2.1 |
| 밤에 자지 않고 돌아다니는 것 | 5 | 1.7 |
| 까칠함 | 5 | 1.7 |
| 식사훈련 | 4 | 1.4 |
| 건강 | 4 | 1.4 |
| 싸움 | 2 | 0.7 |
| 발정기 | 1 | 0.3 |
| 분리불안 | 1 | 0.3 |
| 기타 | 8 | 2.8 |
| 없음/모름/무응답 | 165 | 57.1 |

개(n=818명)          고양이(n=289명)

# 반려동물 관련 프로그램 필요 여부

## 반려동물과의 소통능력 향상을 위한 프로그램 '필요하다' 85.9%

반려동물과의 소통능력 향상을 위한 프로그램의 필요 여부를 물어본 결과, 필요하다고 응답한 경우가 85.9%(매우: 30.3%, 대체로: 55.6%)로 높게 나타남. '개' 양육자와 '고양이' 양육자가 비슷한 수준(각각 86.1%, 87.9%)으로 필요하다고 응답함.

## 반려동물 교감치유 프로그램 '필요하다' 87.3%

반려동물 교감치유 프로그램의 필요 여부를 물어본 결과, 필요하다고 응답한 경우가 87.3%(매우: 31.6%, 대체로: 55.7%)로 높게 나타남. '개' 양육자와 '고양이' 양육자가 비슷한 수준(각각 87.3%, 87.9%)으로 필요하다고 응답함.

Q. 반려동물과의 소통능력 향상을 위한 다음과 같은 매뉴얼이나 프로그램이 얼마나 필요하다고 생각하십니까? (n=1,000명)

Q. 반려동물을 통한 다음과 같은 교감치유 매뉴얼이나 프로그램이 얼마나 필요하다고 생각하십니까? (n=1,000명)

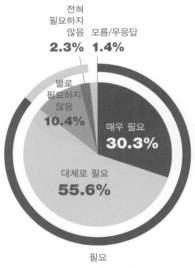

전혀 필요하지 않음 2.3%
모름/무응답 1.4%
별로 필요하지 않음 10.4%
매우 필요 30.3%
대체로 필요 55.6%

필요
**85.9%**

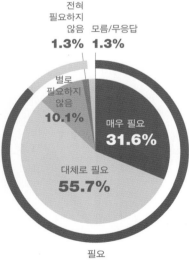

전혀 필요하지 않음 1.3%
모름/무응답 1.3%
별로 필요하지 않음 10.1%
매우 필요 31.6%
대체로 필요 55.7%

필요
**87.9%**

국립현대미술관 다원예술 2020:
모두를 위한 미술관, 개를 위한 미술관
[도록]

발행인
윤범모(국립현대미술관)

발행처
국립현대미술관문화재단
03062 서울시 종로구 삼청로 30
02 3701 9833

초판 1쇄 발행
2020년 6월 25일

기획
성용희

편집
장래주, 류동현(페도라 프레스)

편집 보조
마예니

번역
권영주, 조현진, 이중혜

도록 디자인
강경탁(a-g-k.kr)

인쇄·제본
인타임

이 책은 «국립현대미술관 다원예술 2020:
모두를 위한 미술관, 개를 위한 미술관»(2020.
9. 4–2020. 10. 4) 전시 도록으로
제작되었습니다.

도움 주신 곳
엘릭시르
비채
국립민속박물관
서울역사박물관
한국학중앙연구원 장서각
농촌진흥청

국립현대미술관
National Museum of
Modern and Contemporary Art, Korea

ISBN 979-11-967771-5-9 (03600)
값 30,000원

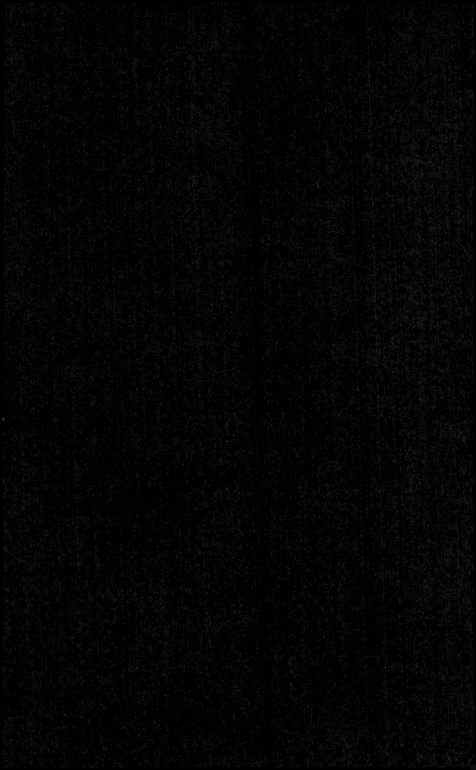